U0102412

周利成　周雅男　著

天津老戏园

中国文史出版社

图书在版编目（CIP）数据

天津老戏园/周利成，周雅男著．—北京：中国
文史出版社，2022.11
ISBN 978-7-5205-3849-7

Ⅰ．①天… Ⅱ．①周… ②周… Ⅲ．①剧院－史料－
天津 Ⅳ．①J809.2

中国版本图书馆CIP数据核字（2022）第195027号

责任编辑：金　硕

出版发行：中国文史出版社

地　　址：北京市海淀区西八里庄路69号　　邮编：100142
电　　话：010－81136606 / 6602 / 6603 / 6642（发行部）
传　　真：010－81136655
印　　装：北京温林源印刷有限公司
经　　销：全国新华书店
开　　本：787mm×1092mm　1/16
印　　张：19
字　　数：232千字
版　　次：2023年3月北京第1版
印　　次：2023年3月第1次印刷
定　　价：69.00元

序

 在天津市档案馆编写的《天津老戏园》一书即将付梓之际，好友周利成约我为该书作序，这着实令我诚惶诚恐。我虽然多年前曾参与《中国京剧大百科全书·剧场卷》撰稿，还曾在编写个人专著《天津演剧史》时，对天津历史上的演出场所作过普查，但那对于我来说只是附带性工作，触及肤浅，研究不专。又怎能为友人的大作写序呢？怎奈学友诚挚相邀，催促再三，实难推却。恭敬不如从命，写了以下一些赘语，聊代为序。

 有人群就有娱乐，有娱乐就有表演场所。我国早期社会的娱乐活动是与人们祈天、酬神等民俗活动相伴而生的。当天津还是小县镇的时候，民间演戏活动就已经十分活跃。人们利用自然地理条件，用土木堆砌戏台，艺人们在露天舞台上表演各种技艺，观众在四周围观，各种小吃摊、茶摊、杂货摊遍布周边。此为天津地界原始的娱乐场所。随着时代的变化、社会的发展，人们的娱乐方式在不断变易，各种活动的场所日益丰富起来。及至后来戏曲与戏院、说书与书场、杂耍与杂耍园、电影与影院以及舞场等，在天津先后兴起，并且一跃而在全国领先。

 清代中叶，天津已成为北方的经济中心，商业繁荣，人口陡增，为开创小型娱乐场所提供了必要条件。这时期，天津出现了将舞台与观众统一在一个建筑体内的室内剧场——"茶园"。茶园虽为戏曲演出场所，实际入园者主要以喝茶消遣为主，听戏为辅。观众入园

只收茶资，看戏不收钱。当时，茶园主要分布在侯家后、钞关一带，被时人称为"四大名园"的金声茶园、庆芳茶园、协盛茶园和袭胜茶园，以戏好、角好、水好、茶叶好、服务周到而兴盛于时，北京、上海等地的名角争相到天津献艺。天津因此而成为著名戏曲艺人荟萃之所，同时又是众多演员出道成名的宝地。

1860年天津开埠后，帝国主义列强竞相在天津开辟租界，外国军队更以保护侨民利益为由纷纷进驻津门，为外国大兵服务的影院、酒吧、舞厅、妓院等应运而生。每至夜晚，英、法租界便成了灯红酒绿、纸醉金迷的世界。

清末民初，随着现代建筑、房地产、电灯等行业的发展和天津戏曲舞台的兴盛，茶园已不适应戏曲演出的需要，于是，戏园、戏楼、戏院等单纯演戏之所相继产生。1927年，春和大戏院的出现是天津戏剧史上划时代的标志；1936年建成的全国一流剧场——中国大戏院，成为旧天津剧场发展的顶峰，凡能在此登台并得到天津观众认可的演员，再到南北各地唱戏，无不大受欢迎，身价倍增。至解放前夕，天津共有戏院、影院、书场、杂耍场百余家，遍布全市每个角落。众多发达的现代化娱乐场所促进了演艺事业的发展。

《天津老戏园》一书以丰富、翔实的档案史料和珍贵图片，展现了城市变迁中的人文风物，再现了天津当年文化艺术的辉煌，从一个侧面揭示了天津城市发展的文化底蕴，以及天津当代都市文化形成的历史渊源。一种文化现象总是与社会的变革、生产方式和交换方式的变革相生相伴而又相辅相成的。京剧的第一代演员程长庚、余三胜，第二代演员谭鑫培、汪桂芬以及此后的"四大须生""四大名旦"，河北梆子的元元红、金刚钻、银达子、韩俊卿等，曲艺的万人迷、侯宝林、骆玉笙等，都曾在天津登台献艺，无数名伶在天津走红。京韵大鼓、河南坠子、铁片大鼓、西河大鼓等外地曲种先后在天津唱响，体现了天津地方文化包容吸收的特征和开放式发展的

特性。从梨园行流行的名言"北京学艺，天津走红，上海赚钱"，从冠以天津的"曲艺之乡""河北梆子发祥地""评剧的摇篮"等一大堆头衔中，从中国第一家影院出现在天津，苏联影片最早在天津放映，可以充分领略到天津当年文化艺术的风采。该书虽只是反映了戏曲、曲艺、电影及舞场等在天津的情况，但实际上也是当年中国整个娱乐业发展的一个缩影。

该书以文学语言描述历史的写作风格，也为史学类书籍送来一缕清新的春风，读来格外轻松、休闲。外地人读后可以最直观地认识天津、了解天津，天津人读后定会倍感亲切与自豪，尤其是天津卫的老人读后，一定会引起不少对往事的回想。

自天津有史以来，不管社会怎样变易，娱乐业始终经久不衰。记录娱乐业的历史沧桑，从中总结其兴衰规律，不单对于娱乐业人士具有启示意义，同时对于研究天津历史文化的后来者也有参考价值。

<div align="right">

甄光俊

天津市艺术研究所研究员

</div>

目　录

北方曲艺发祥地——杂耍场

风月无边话舞场

附　录

盛世元音，于今未坠——戏园

从土戏台到"八大天"

早期的"三面凸出式"戏台

元代后，天津漕运日益发达，民间酬神演出逐渐频繁起来。这时的演出场所，除大量的原始土台外，已出现了戏台。

最早的戏台是三面凸出式，无论是宫廷中的舞台，民间城镇里茶园的舞台，还是乡间庙会演戏的"草台子"，都是这个样式。后台为化妆室，池座设方桌、椅子及条凳，台前没有大幕，台前台后用一层帏幕做遮拦，名曰"守旧"，两旁是"出将""入相"的上下场门。在台上最后方正中"守旧"前，摆着一张长方形的场面桌，文、武场面分坐桌子左右。文场五人，是吹奏乐器的，包括笛、笙、唢呐（二人）、二胡；武场四人，是打击乐器，包括鼓板、小锣、铙钹、大

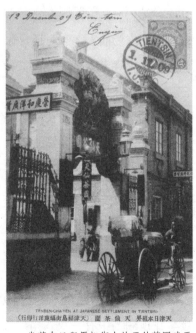

（行印行洋鹿蛹街岛稻津天）园茶仙天界租本日津天

坐落在日租界旭街上的天仙茶园建于1903年，新中国成立后改为人民剧场

1932年第1卷第28期《国剧画报》一版上北京颐和园中的德和园戏台

锣。这几位场面人，有时还要兼操别的乐器，鼓板吹笙兼堂鼓，小锣兼堂鼓，大锣兼镲，吹笛的要兼齐钹，两个吹唢呐的，一人兼海笛、三弦，武戏开打时兼堂鼓，一人兼吹笙或提琴。文武场面也是演出的一个重要组成部分，如长期给杨宝森伴奏的琴师杨宝忠，精彩、高难度的伴奏常博得台下的满堂彩，为演出增光添彩。由于武场伴奏的声音过大，不但影响演员演出，震耳欲聋的锣鼓声也使前排听众听不清唱词，所以后来就将武场放在了守旧的后面。

　　戏台上，台前设有矮栏杆，在台上方还安装着铁栏杆，以备演武丑戏时使用。当年武丑张黑演《杨香武三盗九龙杯》《连环套盗双钩》等戏时，从后台一出来，就很轻快地腾空蹿上铁栏杆，在上面表演各种偷盗动作，以示有蹿房越脊的功夫。可惜这种特技早已绝迹。在顶棚当中有一块八角形天井，在演出《南天门》《六月雪》等下雪戏时，从天井往下撒白纸屑，表示下雪的景象。

席棚是最简单的戏台，是用木板、竿子和苇席临时搭起来的，很不牢固。有时戏台上人多了，就会把台压坏，特别是台上木板一旦塌陷，演员就会掉下去。冬天戏台棚子四处透风，演员在台上冻得打战，有时连演员头上贴的片子都结了冰。虽然在后台也烧上一大盆火，但仍起不了多大作用。

天津最早的戏台是天后宫戏台。它始建于明代，是三面敞开式的台子，观众可从前、左、右三方看戏，后来，左右两侧封闭，形成镜框式戏台。舞台是木结构楼台式建筑，坐东朝西，东通海河，西向宫前广场，前后台相连，上是舞台，下为通衢，可过马车。台面、台顶均为木板，顶棚中央有一个六角形的透音孔。前台南北两侧各有一小门，北侧是上场门，门额题"扬风"；南侧是下场门，门额书"讫雅"。台口前脸两侧明柱，书有抱柱对联：望海阔天空千帆迎晓日；喜风清云淡百戏祝丰年。台面天幕正中，镶六角形雕花透窗，窗额悬一黄地绿字横匾：乐奉钧天。

戏楼是酬神的主要场所，平时有远航船队平安归航，都要在此举行酬谢天后娘娘的演出。在每年旧历三月二十三即天后娘娘诞辰那天，酬神演出达到高潮。上午要演三出祝寿戏，最让人感兴趣的当数《八仙庆寿》，八仙唱完祝寿歌后，老寿星便将手中大寿桃的机关悄悄

兴平城隍庙之牌坊。

兴平城隍庙三层之戏楼。

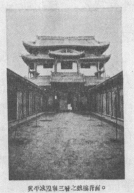

兴平城隍庙三层之戏楼背面。

1934年第5卷第1期《国立北平研究院院务汇报》中兴平城隍庙三层之戏楼

盛世元音，于今未坠——戏园

打开，顿时，许多拴着红绿绸子的小鸟，便从盒子里飞上天空，名曰"百鸟朝凤"。清光绪年间，谭鑫培、王长林、龚云甫等京剧名角均在此演出过。1937年，日本侵略军占领天津，戏楼便告闲置。

坐落在南门里大街的广东会馆戏楼，以其独特而科学的建筑设计享誉全国。清光绪二十九年（1903）十二月二十七日破土动工，历时三年建成。舞台为伸出式，台深10米、宽8米。观众可从三面看戏。台下设散座，可容500余人。舞台对面和楼上东、西两侧设10个包厢，可容200余人。戏楼和舞台均为木结构、木装修。舞台正中悬一横匾，上书"熏风南来"四个大字。舞台顶端用百余根变形斗拱堆砌接榫，螺旋而上，构成"鸡笼式"藻井，也称"螺旋回音罩"，音响效果极佳。这座戏楼是全国硕果仅存的比较完整的古典式剧场。杨小楼、梅兰芳、孙菊仙等诸多京剧名家都曾在此演出。

早期的"四大名园"

清代中叶，天津已成为北方的经济中心，商业繁荣，人口陡增，为开创小型娱乐场所提供了必要条件。这时期，天津出现了被称为"茶园"的演出场所。清道光四年（1824）的《津门百咏》中有诗云："戏园七处赛京城，纨绮逢场各有情。若问儿家住何处，家家门外有堂名。"这里所说的戏园实际就是重品茶不重听戏的茶园，所以均以"茶园"命名。

茶园是将舞台与观众席统一在一个建筑体内的室内剧场。舞台为伸出式三面敞开的戏台，台口两旁有两根柱子，上横沿有铁栏杆，专供武戏演员表演特技。观众都围着八仙桌相对而坐，侧脸看戏。茶园虽为戏曲演出场所，但实际入园者却以喝茶为主，听戏为辅。观众入园只收茶资，不收戏票。商贾、掮客也常常利用茶园来谈生意做买卖。受照明条件限制，茶园每天只演日场，从无夜戏。冬日天短，遇有戏未终而日已西坠，需燃烛时，因按例戏

台上忌用蜡烛，便燃起亮子油松等物以代蜡烛，高置于舞台两侧。舞台上下烟雾缭绕，光线昏暗。这大概就是当时人们重听不重看，称看戏为听戏的由来吧。

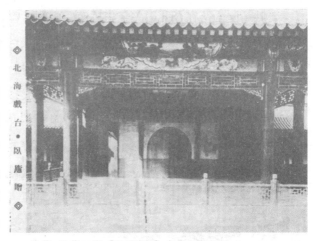

1933年第1卷第22期《风月画报》中的北海戏台

那时梆子艺人常起"一盏灯""千盏灯""万盏灯"的艺名，寓意在戏台大放光明，即源于此。

1870年后，市内主要道路的铺设以及京津两地梨园界优秀人才的大量涌现，促进了天津早期茶园的发展，而茶园的发展对繁荣天津戏曲也发挥了重要作用。这期间的茶园主要分布在侯家后、钞关一带，有被时人称为"四大名园"的金声茶园、庆芳茶园、协盛茶园和袭胜茶园，这时的观众已多将喝茶为主、听戏为辅的习惯逐渐改为以听戏为主、喝茶为辅了。茶园所演剧种多为梆子、皮黄，也有少部分昆曲。

金声茶园坐落在今北门里大街元升胡同。园内舞台及后台都较窄小，楼下正面均为散座，楼上两侧为带隔断的包厢。因茶园曾几易其主，所以茶园也就多次更名为元升、景春、景桂、中天仙、福仙等。1931年停业。

庆芳茶园坐落在东马路袜子胡同，曾用鸣盛、上天仙等园名。

协盛茶园坐落在今侯家后北口路西。园内楼上、楼下的正面均为散座，楼上两侧为包厢，楼下两侧是走廊。1900年更名为龙海茶园。

袭胜茶园坐落在今北大关金华桥南，西侧，曾更名为西天仙。

关于"四大名园"还有两种说法，一是将庆芳茶园改为天福楼，二是将庆芳茶园改为广庆茶园。

1938年第1期《戏》中的名伶谭鑫培

私宅戏楼和堂会戏为"四大名园"约角提供了方便，促进了茶园在规模上、业务上的发展。到光绪年间，天津茶园已发展至十几家，除"四大名园"外，还有新马路的天桂，马家口下娘娘庙前的天仙，紫竹林附近的天福，海大道的福仙，南市的升平、下天仙、中华，北马路的大观等茶园。茶园因名角而兴盛，演员因名园而扬名。这一时期不少名角如余三胜、孙菊仙、谭鑫培、杨小楼、汪桂芬等，都长期以天津为演出基地。天津戏曲活动的繁荣，使得一些茶园经营者又相继在商业行会集中的侯家后、钞关一带，兴建和改建了绘芳、大观、天升等一批茶园。有的茶园开始出现了电灯照明。电灯在戏曲舞台上的出现，很大程度上改善了观众的视觉条件，增强了舞台演出效果。

民国初期，梆子、皮黄从内容、形式上都有了很大发展和变化，观众的欣赏水平和要求也在不断提高，旧式茶园的建筑格局、舞台设备以及经营形式已不适应演员与观众的需求。因此，一些茶园纷纷进行修缮、改造和扩建，名称也由"茶园"变为"舞台"或"戏园""戏院"。

大舞台——旧式戏园向现代戏院的过渡

坐落于荣吉大街西口的大舞台戏院，是南市一带规模最大的老剧场，它的建立标志着天津旧式戏园向现代戏院转变的开始。该院建于1915年，北郊宜兴埠的温世霖出资兴建，经理是诸葛玉发，后传其子诸葛安。当年以盛演武生戏而享誉津门，素有"江南活武松"之称的盖叫天（张英杰）、"国剧宗师"杨小楼等都曾长时间在此登台献艺。

戏院除砖墙、铁板屋顶外，均为全木结构。有两个大门，正门在荣吉大街，侧门在庆善街，呈甬道式。全院能容纳5000多名观众，取消了茶座和一些旧茶园的原始设施，设置包厢、散座，座席分楼上楼下，楼上是三层包厢，多达80余间，每层包厢前都有专为"三行"设置的行人走道，楼下池座和两廊设6排长板凳（后改为木椅），前后30余排，一边边廊专设女座席。后台很宽敞明亮，设有男女化妆室，能供百余人的大戏班子居住。

大舞台的台面很大，设有简单的照明设备，唯一缺憾是舞台设计没有拢音设施，在此演唱的艺人如果没有宽厚高亢的嗓音条件就难以贯满全场，坐在后排的观众就只能看戏而不能听戏了。

开业初期，该院堪称天津一流戏院，杨小楼、李吉瑞、

1931年第3卷第5期《戏剧月刊》中的杨小楼之便装照

尚和玉、小达子、侯喜瑞、梅兰芳等诸多京剧、河北梆子名家都曾在此献艺。20世纪30年代，90岁高龄的孙菊仙，在该院登台义演。小达子编演河北梆子连台本戏《狸猫换太子》，也曾一时轰动津城。

满清遗老、蛰居寓公及社会名流、富贾阔商都曾是该院的座上客，如庆亲王载振、军机大臣那桐、大太监小德张都曾长期包下舞台正面的一级包厢。

海军总长刘冠雄的母亲爱听京戏，虽然家住德租界，但刘也常陪老太太来看戏。一天，散戏后，刘母发现自己胸前佩戴的玉坠不见了，刘得知后急忙令人回园子去找，但找到天亮也没找到。刘母回忆说，散戏的时候，好像有个十多岁的半大小子一头扎在她的怀里，那孩子慌里慌张的样子，一转眼就没人影儿了。刘听后说："准是这小王八蛋把坠子偷走了！"于是，次日一早，刘就派人把警察厅长杨以德找来，责令他三日内找回玉坠。杨诚惶诚恐地接令回到衙门，限探访局两日内破案。事也凑巧，当天晚上，警察厅的卫队长李宝荣陪朋友在三不管天宝班妓院里冶游，发现妓女彩莲床头挂着一串玉坠，与杨以德在警察厅描述的极为相似，于是，他就将玉坠带回警察厅，并禀报了杨以德。杨一方面派探员到妓院查问妓女，一方面将玉坠拿给刘冠雄核对。结果这个玉坠正是刘母遗

1941年第5期《三六九画报》中对《狸猫换太子》之来源的考证

天津老戏园

失的！而妓女彩莲供述，她弟弟傻柱儿是一个小扒手，玉坠正是他盗窃后存放在她这儿的。警察厅马上将傻柱儿拘捕。当杨以德亲自将玉坠送还到刘母手中时，刘母非要见一见这个行窃的小男孩儿。有人将傻柱儿带来后，刘母让他当众表演一下那

1943年第6卷第2期《新天津画报》中报道南市大舞台的消息

天行窃的过程。只见傻柱儿与刘母照面时，脚下一个趔趄，假装要摔倒的样子，一下子扑在刘母怀里，就这一瞬间他以极快的速度摘下刘母胸前的玉坠，从刘母腋下一钻，就来到她的身后。刘母看了拍着手说："这孩子手还真快，两遍了我也看不清楚！"随后，刘母又问明了傻柱儿的身世，不禁叹息道："你们姐儿俩缺爹少娘的，也怪可怜的，你要是我孙子我绝不让你干这事儿。"机灵的傻柱儿"扑通"一声跪倒在地，喊了声："奶奶！"刘母一把将他揽在怀里说："答应奶奶，往后再也别偷了。"傻柱儿说："我听奶奶的！"于是，刘母给了他一笔钱让他学着做点买卖，并跟杨以德说："我瞅着这孩子能改好，你们就别难为他了。"杨连连点头称是。

20年代末，大舞台由诸葛玉发接管，后又传给其子诸葛安，至1948年暂停营业。新中国成立初期，该院因危房而被拆除。

号称"华北第一剧场"的中国大戏院

"九一八事变"前后，周信芳来津在北洋戏院演出，深感剧场设

备落后，空间狭小，很影响演出效果。一日，与周信芳素有交往、当时正在经营惠中饭店的孟少臣，来戏院看望他。闲谈中周信芳指出北洋戏院的不足，并说，北方戏院普遍存在场地小、座位少、设备老化，而且票价昂贵的弊端，不能平民化，难以维持长久，建议孟出面在天津建一座现代化剧场，并表示愿出资与孟合作。于是，孟多方奔走，并取得梨园界著名艺术家的大力支持，筹集资金20万元，开始创办一座现代化的大戏院。

孟以月租金800元租得产权属于外交官顾维钧位于法租界天增里旁的一块5亩多空地。在充分听取周信芳的意见后，孟聘请法国工程师荣利作为工程的设计师，1934年开始施工，1936年戏院正式落成。初时起名"天津大戏院"，后改为"中国大戏院"。

戏院是一座钢筋混凝土五层建筑，占地面积2700平方米，拥有2200余座位，楼下分为前、中、后排；二楼正面设30个包厢，东西两侧设特别座，包厢背后为前后排；三楼设散座。剧场内没有一根顶梁主柱，不影响观众视线，而且音响效果很好，演员不需要话筒，

1936年第3期《语美画刊》报道中国大戏院开幕的图文

坐在三楼最后一排的观众仍能听得很清晰。场内屋顶和二楼墙壁上装有磨砂玻璃灯，光线柔和，观众有舒适愉悦之感。其建筑之完美，设备之考究，堪称华北一流。

1936年9月19日，中国大戏院开幕盛况空前，包括市长张自忠在内的2000余名嘉宾参加了开幕典礼。下午5时典礼开始，首先由孟少臣夫人剪彩，来宾由中央、左、右三门鱼贯而入。马连良在戏台上行揭幕礼，舞台设置宫殿式布景，富丽堂皇，光彩夺目，台下来宾掌声雷动。总经理孟少臣做了简短的开幕词，市政府秘书长代表市长致祝词，来宾代表纪华、刘孟扬也相继致贺词，最后由马连良代表中国大戏院致谢词。至此，典礼告成，奏乐送客。晚7时半开锣演戏，在马富禄的"跳财神"、马连良的"跳加官"后，马连良、姜妙香、茹富惠、刘连荣等主演了《群英会》《借东风》。票价楼下前排1.25元、中排0.85元、后排0.45元，二楼东西特座1.25元，一级包厢8元、二级包厢7元、三级包厢6元，二楼前排0.85元、后排0.45元，三楼0.25元（包括茶资5分）。

该院开幕首期由马连良的扶风社连演18天，场场爆满，戏院净得纯利2万余元，可谓开市大吉。第二期是梅兰芳剧团演出24天，同样是场场客满，戏院得利7万余元。戏院还清外债后，在剧场东西两侧又建造了配房，从此奠定了在业界的基础。

中国大戏院分期邀请全国著名京剧演员来津轮流演出，双方议定以12天为一期，如演出剧目受欢迎，上座率高，还可继续演出半期或一期，每一期包银按10天计算，星期日加演日场，不另付包银，但负责演员食宿和接送。

戏院有一套较为完善的服务措施。所有女卖票员、男招待员均为考试录用，女招待员着白色学生装，男招待员着白色中山装式制服。观众一进大门，便有两名童子拉开大门热情迎宾，二门前两旁设有售票室，对面有存衣物室和小卖部，小卖部备有烟、糖、水果、

1936年第30卷第1455期《北洋画报》对中国大戏院开幕的报道

1936年第20卷第8期《天津商报每日画刊》的"中国大戏院开幕专页"

瓜子等，观众随意选购。另设两部电梯供观众上下楼之用，电梯旁有电话室，观众可随便使用。观众凭票入场后，服务员按号为观众找座位，入座后有茶房为他们倒茶。该院取消了有碍观众、有碍演出效果的手巾把，取缔了小贩在场内向观众强卖小食品，不许茶房占座位加价售票。为保持场内秩序，特设了专职稽查人员。二楼设会客厅，备有皮沙发、圆桌和圈椅，供观众休息、会客之用。客厅中间两根顶梁主柱上悬挂着尚小云、周信芳两人巨幅剧照。该院的设备和服务在北方是独一无二的。

该院最高领导机构为董事会，董事长是在法租界工部局担任"师爷"的周振东，孟少臣是常务董事兼总经理，董事有赵聘卿、尚小云、周信芳、谭小培等人。前台管事经理是金班侯，后改为冯承璧，后台管事经理为李华亭。下设会计室、总务室、稽查室、广告部等专业处室负责日常业务。董事会下还有一个益善房产公司，负责管理戏院的房产，戏院每月向该公司缴纳租金。

劝业场的"八大天"

1928年12月12日，由法国著名工程师设计、高星桥筹资兴建的天津劝业场隆重开业了。随后，交通旅馆、渤海大楼、惠中饭店等一批商业、餐饮名店拔地而起，集商业和娱乐业于一身的劝业场成了天津繁荣的象征，成了天津文化娱乐的中心。

劝业场创办人高星桥

据说，当年在劝业场刚建成时，在登瀛楼的一次酒会上，天祥市场（后并入劝业场）的主人对高星桥说："我是天，你劝业场再大也是个圈儿（劝），也得压在天的底下！"于是，高星桥一下子就弄出了八大天：天华景戏院、天宫电影院、天乐戏院、天会轩戏院、天露茶社、天纬台球社、天纬地球社和天外天夜花园。你有一个天，我有八个天，天下还是我的！最初，只有天宫电影院和天纬球房为劝业场自己经营，其余尽数出租，天华景戏院月租金900元，天会轩是350元，天乐则为300元。

天华景戏院设在四楼，剧场分三层，二层三面有包厢24个，整个剧场有1100多个座位，后台设一账桌，演出时，由高星桥之子高渤海在此坐镇，桌上放"水牌子"，写当日戏码。男化妆室在五六楼之间，女化妆室在四五楼之间。舞台为大转台，三面可做舞台，这为彩头戏提供了极好的物质条件。戏院于1928年12月28日正式开幕，初时由陈月楼承租专演京剧，以金友琴、雷喜福为台柱时生意兴隆，但时间不长，终因10家股东互相争夺票款发生矛盾而于翌年中秋节即告歇业。高渤海接手后，业务渐有转机。1933年，成立了

初建时的天津劝业场

戏院自己的戏班——稽古社，聘请尚和玉等名家担任教师。该社占据了宴会厅、天外天、苏滩剧场及屋顶的全部。七楼卧月楼小剧场是练功房，六楼共和厅是排练场，高渤海平日在此坐帐办公。演员张春华等演出的《大侠罗宾汉》《西游记》等连本彩头戏曾在津轰动一时。

天宫电影院也在四楼，有上下两层，700多个座位，内部装修"参合西欧古代和北平故宫之款式，极尽富丽堂皇之能事"，下铺地毯，上装霓虹灯，新式的放映机，茶房身着西装，颇有一些洋味，在当时为"全津惟一之新式影院"。该影院专门上映"足以针砭社会，而不伤风化"的影片。

天纬台球社在三楼临街一面，北面是"大天纬"，东面是"小天纬"，共设有10座球台，是当时天津最大的台球社，计时收费，特设陪客人打球的女招待，她们同戏院、电影院的女招待一样，没有工资，收入全靠小费。小天纬于1940年停业，改为商户经营的卖场；大天纬1956年迁至五楼。

天纬地球社设在四楼，规模很大，设施豪华，可供6人同时打球。该社于1940年因营业不振而拆除。

天露茶社设在四五两层的东北面，楼下和门外走廊均有散座，楼上设雅座，共有300多个座位。茶社营业一直很好，新中国成立

天津老戏园

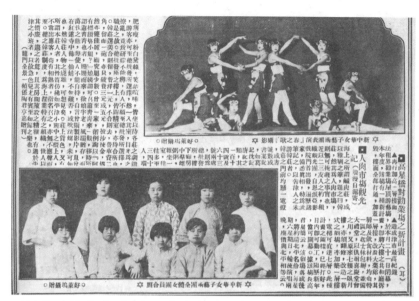

1931年第3卷第4期《天津商报画刊》中《高星桥对劝业场之新计划》一文

后，茶社仍继续经营。

天会轩是五楼靠天祥市场一侧的一个小型剧场，可容500多名观众，开业后，以关菊隐、金见笑等为台柱演出时调演杂耍，并另演一出文明戏，从开业至1945年初，该剧场以演出文明戏为主，也曾红火一时。1956年天纬台球社迁来后即停业。

天乐戏院设在六楼东侧，初时，于莲芬、于莲芳、张月芳等演出的《借女吊孝》《杜十娘》等剧颇受观众欢迎。该院是天津第一家专演评剧的中型戏院，著名评剧演员爱莲君、鲜灵霞、筱玉芳等都曾在此献艺。

天外天是利用六楼屋顶和七楼平台装修开办的屋顶花园，设有露天电影、杂耍园子、京剧等演出场地，并设有很多冷热饮茶座。每逢酷暑盛夏季节，这里就成了游客消夏纳凉的好去处。

"八大天"的建立，使顾客在购物之余可以得到文化艺术的享受，观众来此娱乐后也可到劝业场自由购物，形成了二者互相促进、共同发展的格局。

舞台升平

莲花落三闯天津卫

1931年复活第84期京报《图画周刊》所载《莲花落源考》

莲花落是我国一种古老的民间说唱艺术，评剧的前身。南宋时期即有"莲华乐"记载，当时只是为乞丐乞食时所歌，到元代才始称"莲花落"。冀东一带的滦县、乐亭、昌黎、丰润等地极为盛行，是农闲、夏歇和工余时的娱乐活动。鸦片战争后，战乱频仍，百业凋敝。破产的农民迫于生计，沿街卖唱进入城市。光绪十一年（1885），张焘的《津门杂记》记载："北方之唱莲花落者，谓之落子……一日

两次开演，不下十人，粉白黛绿，体态妖娆，各炫所长，动人观听。彼自命风流者，争先快睹，趋之若鹜，击节叹赏，互相传述。每有座客点曲，争掷缠头……"莲花落当时在津的盛况由此可见一斑。

莲花落演出形式，最初是一"单口"，或一男一女"对儿戏"坐着干唱。后来，逐渐发展到有身段和表情，一人演一个或多个角色，名"拆出"，初具戏曲雏形。

因清政府视莲花落为"鄙俚技艺"，莲花落艺人还被人们视为漂行（即乞丐），所以，初时，莲花落进入天津，大都在南市三不管、北开、老龙头、侯家后和河北大街一带"撂地""跑棚"。后来，通过几辈艺人的不懈努力，三闯津门，才把莲花落的说唱形式，发展成了落子调蹦蹦戏的形式，得到天津老百姓的广泛认同，以其锐不可当之势，占据了天津一大半的戏园子，并迅速在全国得到发展，以评剧定型。所以，有"评剧始于冀东，发祥于天津"之说。

光绪二十七年（1901），以成兆才、孙凤鸣等20余人组成的莲花落班子由冀东初次进津。先后在奥租界东天仙、法租界天福楼、日租界下天仙和胡家坡等茶园演出，深受天津中下层老百姓欢迎。后又有几个莲花落班社纷纷进津献艺，在天津中小茶园轮流演出。由于是清一色的旦角戏，行当不全又没有武戏，故时人称之为"半班戏"，叫白了俗称"蹦蹦戏"。正当莲花落在津演出正酣之时，直隶总督杨子祥却以一纸通令，将当时在津的9个莲花落班社同时逐出津门。

光绪三十四年（1908），成兆才、张化义等率班二次入津时，却适逢光绪、慈禧两次国丧，禁响乐器，不能登台演出。直隶总督重申前令，又将他们逐出津城。莲花落进津再次宣告失败。随后，各大小城镇也相继禁演，兴盛一时的莲花落几近遭受灭顶之灾。

为了拯救莲花落，以成兆才、月明珠等为首的艺人，对落子音乐、表演、剧本进行了全面改革，他们仿照梆子场面，增添了伴奏

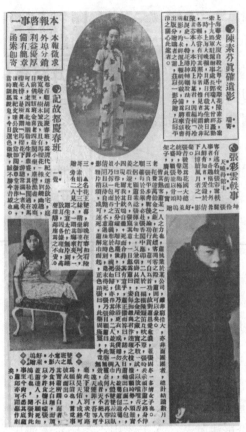

1933年第2卷第5期《风月画报》中《记故都庆春班》图文

乐器，借鉴了梆子的锣鼓经和曲牌，梆子许多板式、腔调，赋予了莲花落崭新的形式，同时又编写、创作了许多新剧目。为了混过官府这一关，莲花落又以庆春平腔梆子命名，于1915年三闯津门。

庆春班社的平腔梆子以崭新面貌出现在津门，首演于河东晏乐茶园。《斩窦娥》《回杯记》《杜十娘》《马寡妇开店》等以唱工为主的旦角新戏，情节曲折，故事完整，通俗易懂，加之演员的表演艺术也有显著提高，特别是月明珠的表演和唱腔，倾倒了无数天津观众，轰动了天津城，晏乐茶园门前被挤得水泄不通，乘马车和坐轿来看戏的达官贵人，也只好在远处下车、下轿，步行入园。莲花落气势如虹，颇有压倒京、梆之势。

正在天津演出的京剧名家梅兰芳、刘鸿声也大为震惊，一日晚场竟也来到晏乐茶园，想亲眼目睹一下这让天津观众如痴如醉的平腔梆子。当时台上月明珠的《杜十娘》正演到杜十娘闻知李甲已将自己卖与孙富，意外的打击虽使她两眼发直、双手颤抖，但她并没有哭，反而冷笑了几声。接着是一大段高亢铿锵的唱腔，曲终台下爆发出经久不息的掌声。梅兰芳心中也不禁叹服。所以，演出结束

后，他亲自到后台向月明珠表示祝贺，并夸奖杜十娘的冷笑演得入情入理。

次日，梅兰芳、刘鸿声在晏乐茶园盛赞莲花落的消息不胫而走，津城各家报纸的大幅报道，更起到了推波助澜的作用，一些曾经鄙视过莲花落的中上层人士也转而成了莲花落的忠实观众，甚至长期包座。前清邮政大臣吕海寰每演必至，他还带领着家眷亲朋，前呼后拥，一次就包十几个座席，并送来"风化攸关"的匾额；天津商会也赠送了贺幛，上书：明珠新出蚌，一曲平腔压倒男伶女乐。但最高兴、最获实惠的莫过于晏乐的经理，因为，他这个原本不很出名的小园子，一夜之间成了天津卫的名园！于是，他马上把票价从原来的3个铜子一下子涨到了10个铜子。

梅兰芳这样梨园界的大人物能光顾这小小的晏乐茶园，足以证明莲花落当时在社会上的影响之大，同时也为戏园子扬了名，晏乐茶园从此也载入了天津戏曲史的史册。

由于演出获得巨大成功，庆春班社由20多人迅速增加至40余人，后又先后在东天仙和马鬼子楼两个茶园演出。

莲花落以其顽强的生命力深深地根植于天津观众的心中，并以其锐不可当之势迅速占据了全市大多数戏园子。这一时期的莲花落已初步形成了自己独特的艺术风格和体系，为今后评剧的发展与完善奠定了坚实的艺术基础和观众基础。

评剧与落子馆

清康熙年间，侯家后出现了天津第一家坤书馆——天合茶园。光绪年间，繁华地带渐向南移，南市一带也相继出现了中华、华乐（后改为聚华）、权乐、群英等坤书馆，号称"四大花部"。坤书馆俗称花茶馆，到此演唱的都是各个妓院的妓女，叫作"唱手"，她们演唱后不取任何报酬，其目的是借台展示自己，招徕嫖客。在这里她

们不但要展示自己的才艺，还要做出各种风骚动作与台下观众眉目传情，不断"沟通"。她们演唱的除有京剧、梆子外，还有大鼓、十不闲、荡调、时调和莲花落等地方曲艺。唱手们坐在台上两边的条凳上，依次轮唱，园子的茶房高声报出唱手的花名、所在的妓馆与所唱曲目，唱手迈碎步走到台口的勾栏前手扶栏杆摆弄媚姿，然后才开唱。如果哪位观众相中了，散戏后自会到妓院中去寻其芳踪。所以说，坤书馆实际上是妓女们为自己做广告的场所。当时最典型的是中华茶园，出入这里的多为官僚富商及其子弟，妓女们唱罢就去包厢陪客，与嫖客们的狎昵淫秽动作，同妓院并无二致。舞台前一幅出自津城一位文人之手的对联，道出了这里的别致风景：好景目中收，观不尽霁月祥云，莺歌燕舞；春风怀内抱，领略些温香软玉，桂馥芬芳。

平腔梆子在天津的异军突起，同时也震动了天津的各个坤书馆。坤书馆和唱手认识到唱落子是招徕观众的重要手段，于是坤书馆纷纷将落子艺人聘请进来，传授唱手演唱。坤书馆演出形式也随之发生变化，一般由什样杂耍开场，以落子攒底。由于女唱手的音色与表演比男旦更具吸引力，所以，生意十分兴隆。后来，一般的单个唱手的小段清唱已不能满足观众的欣赏要求，他们更希望看到唱手们也能分成各类角色，同时演出有故事情节的折子戏。所以，后来又发展到唱小戏、唱成本大戏。坤书馆也逐渐改为专演落子的"落子馆"。评剧的第一代演员花莲舫、李金顺以及早期著名的刘翠霞、白玉霜等，就是在落子馆里成长起来的。这批女艺人的出现，给日后评剧艺术的发展带来了新的生机，产生了巨大影响，可以说，天津的落子馆促进了评剧艺术的发展。

1923年，成兆才、月明珠等在晏乐茶园演出，前清遗老吕海寰连续在此看了两个月的戏。一天他对成、月二人说："你们的戏有评古论今之意，应在平字前面加一个言字，一来是与平剧（京剧曾称

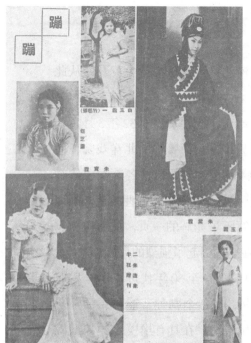

1938年第1卷第4期《半月戏剧》中蹦蹦戏名伶　　　　1942年第13期《三六九画报》介绍天津坤书
馆中华茶园

平剧）相区别，二来这评剧的叫法比叫落子、平腔梆子都好听。"他们听了，觉得此名既文雅又富寓意，于是就采纳了这一建议，从此，平腔梆子就正式定名为"评剧"（关于评剧来源还有其他说法）。1928年初，天津首次出现了专演评剧的中型戏院——天乐戏院。

在落子馆里，唱蹦蹦的不以段论，至多十几分钟就打鼓一次，作为敛钱的暗号，这时便有专管敛钱的人，端着笸箩向每位观众要钱。如此这般，落子馆一天可敛2000余枚铜子儿。早晚两场，所得钱数由园主与艺人按三七或二八分账。生意兴隆，进项丰富的，当推相声场和类似花茶馆的调棚，那里的唱法和敛钱的方式与一般落子馆不尽相同，别有风味。

但由于政府的限制，评剧当时只能局限在租界地演出，不能进入城厢地区。1928年9月，以芙蓉花、花云舫等为首的复盛评剧社，由安东来津，在法租界天福茶园演出时，因观众太多、园子规模太小，而于1929年8月移至第一舞台，打炮戏是《花为媒》，演出盛况

空前，使当时在天津演出的京剧、河北梆子各班都望尘莫及。从此评剧取得了在中国管界演唱的权利。

评剧以其锐不可当之势迅速风靡整个天津城，1932年3月，刘翠霞领班的山霞评剧社进入了向以只接京角而著称的北洋戏院，而且包厢戏票卖到两块大洋，池座也有3角，刘翠霞被各新闻媒体誉为"评剧皇后"。这是向被雅流贤士不齿、被视为"鄙俚技艺"的评剧的一次重大转折，为评剧发展史写下了光辉的一页。此后白玉霜又在电影《海棠红》中扮演角色，在全国引起了强烈的反响。

评剧在逆境中生长、在逆境中前进，至30年代进入了全盛时期，在40年代经久不衰。解放前夕，在各个剧种普遍萧条的情况下，唯有评剧仍轮流在天津的戏院中上演，在具有规模的24家戏院中竟有11家以演评剧为主。

早期的舞台艺术——彩头戏

"彩头"原指戏中被砍下的人头，舞台上用红布包成的一个小圆包袱作为道具。后引申为新奇的道具和布景，以声、光、电、化等多种变幻形式来吸引观众的舞台技术，谓之"彩头戏"。

传统戏曲不讲究写实，而是以虚拟的表情动作展示故事情节，最早的舞台上非常简单，只有一幅隔离前后台的天幕和一桌二椅。清咸丰末年，随着京剧进入宫廷，"砌末"应运而生。砌末是指舞台上一些象征性的器物，相当于后来的道具。光绪元年（1875），下天仙戏园演出《水帘洞》，戏台上绘制了山清水秀的花果山和形象逼真的水帘洞，一时轰动津城，由此也拉开了天津彩头戏的序幕。

光绪四年（1878），天津建立了第一家彩头班——泰庆恒班，该班以砌末新颖、灯彩华丽而闻名全国。在上天仙戏园演出《白蛇传》中的"水漫金山"时，在法海座下放了一个大玻璃缸，用动力抽水，使缸中之水环流不息，呈水流湍急、波浪起伏之势，观众无不叹为

观止。

民国初年，天津著名武生演员高福安在南市第一舞台首次创建了旋转舞台，并在《炮打连镇》中一炮打响。1918年七夕节时，在演出《天河配》时，他又别出心裁地制作了一个装满清水的木质大水

1943年第8卷第9期《新天津画报》中《天河配与风化》一文

池，让演织女的小菊处和6个仙女着贴身薄纱在仙池内沐浴，演牛郎的小满堂在一旁做嬉戏状，使用忽明忽暗的镁光追光灯做效果，观众透过台口的纱幕，众仙女的倩影似裸非裸、时隐时现，新奇、大胆的舞台画面为天津观众前所未见，所以，《天河配》和第一舞台一时在天津家喻户晓。

20世纪30年代中期，坐镇天华景的稽古社彩头班的出现，标志着天津的彩头戏已达到了高潮，陈俊卿编导的连本《西游记》，每隔三周换演一本，在天华景连演数年，一直演到24本，因剧中的砌末趋向灯彩化、机关化、写实化，甚至用上了魔术，而获得巨大成功，成了天津彩头班集大成的剧目。接着又上演了《狸猫换太子》，剧中寇珠鬼魂出场前，先撒焰火，在烟雾缭绕中，碧云霞身扎双翅走魂步，真有飘飘欲仙之感。末场闹鬼，利用X镜片的光学原理映照出的人物形象，忽而红粉妖容，忽而骷髅可怖。观众不知其中奥妙，一个个看得目瞪口呆。后来，人们都说，天华景正是靠着这两出戏，竟为班主高渤海赚得了一个渤海大楼！

1937年，抗战爆发后，天津市面萧条，戏园业普遍不景气，唯

一個性懶的作家在海外
王寶釧與熊式一
中國劇本怎樣會引起外人注意

小掌故雜談

二百年前彩頭戲

關於彩頭戲　秦文

戲劇

我的粟戲生活
——一位票友忠實的供狀　梁子齊

三四首前慶

1949 年 第 426 期《戏世界》中介绍《二百年前彩头戏》

1943 年 第 10 期《三六九画报》中《关于彩头戏》一文

有演彩头戏的园子一枝独秀。除天华景、新明、大舞台、广和楼、丹桂、升平、东天仙等正式剧场外，连张园、陶园、中原游艺场等地的彩头戏也是演得轰轰烈烈。

彩头戏以故事情节曲折、怪诞，将灯彩、火彩、魔术、幻灯等有机地融为一体，产生出的"新、奇、特"舞台效果，迎合了普通市民的欣赏口味，因而具有较强的生命力。

彩头戏是对早期舞台艺术的一种有益的探索，讲究戏剧性、娱乐性、趣味性，舞美上采取群众喜闻乐见的写实立体布景，并充分运用了现代化科学技术，以融进中国写意里来，渲染舞台气氛，创造艺术典型，力求达到现代化与民族化的统一，为后来的舞台艺术提供了可资借鉴的宝贵经验。

炫耀功名、争强斗富的堂会

旧时，王公大臣、官僚绅商在举办喜寿宴会时，常要请戏班子前来助兴，以烘托喜庆气氛，借以炫耀"天恩祖德，功名富贵"，俗称"办堂会"。天津的堂会始于清代中叶，兴盛于清末至20世纪30年代，尤以1920年至1930年为鼎盛期，1935年后走向衰落。

天津的旧"八大家"与清廷的王公大臣往来密切，遂将由北京发轫的堂会带入津城。清乾隆间，天津城里只家胡同的卞家、北门里的益德王家和振德黄家都曾有办堂会的记载。当时，清政府曾明令禁止妇女进戏园子，堂会时，男女也不能同坐，中老年妇女可列坐两厢廊下；少妇及闺阁少女均须隐于两侧厢房，隔门窗垂帘观剧。

清末民初，清廷一些旧臣遗老、失势的军阀政客及各路富商相继迁入天津租界，他们住着舒适宽敞的宅院，深居简出，隐身养性，多以戏曲自娱。每值喜寿庆日，则招戏班演堂会。许多富商大户也趁机争强斗富，指名遍请名伶、名票加入堂会演出，讲究排场。堂会之风随即由城内蔓延至租界。

1926年第127期《上海画报》报道上海的两场堂会

1936年第7卷第9期《风月画报》图文记录北平萧宅堂会

民国时期，外地人长期在津居住的人口数以万计。异乡人漂流在外，恐受人欺，故多联系同乡，自发地形成行帮，集资兴建会馆，供同业同乡集会、联欢、团拜或寄寓之用。从清末到30年代初，天津已建成广东、江苏、闽粤、浙江、江西、云贵、安徽、中州、山西、卢阳、济宁、怀庆、吴楚、延邵、高阳及浙江纸帮等16家会馆、公所。这些会馆多自设戏台，每值年节团拜或集会时，多招戏班演戏助兴。

堂会多在私宅中举办，也有借私家戏楼或戏院举办的，重庆道的庆王府，英租界的张（勋）家戏楼、黎（元洪）家戏楼和犹太教堂后的小德张家都经常举办堂会，在1931年4—6月间，明星戏院就接待了4场堂会。30年代前后的戏园、茶园，经常在门口摆出一木牌，上写：今日全班堂会，明日准演请早。观众往往跑到戏园却看不到戏，当时这种现象很普遍，观众也司空见惯，并不介意。早期

各绅商家中有"广蓄伶官"之风，清末时堂会多从北京邀请名角，再从天津的各茶园选演员配戏。进入民国后，常有戏园包场，更有名票友的加入。

办堂会之前，主家事先须请一位德高望重的梨园名流或对戏班子十分熟悉的亲友负责组织演出活动，行中人称之为"戏提调"。堂会有演一天一宵的，叫作"全包"堂会，主家可以自由点戏；也有演半天或只演一晚上的，叫作"分包"堂会，戏码由戏班子自定。堂会戏主要包括京剧、昆曲、河北梆子和各种曲艺节目。

堂会因为集中了名伶、名票的拿手好戏，平常在戏园子里难得一见，所以，戏迷们对堂会是趋之若鹜，想尽一切办法混入看戏。每值大堂会戏，主家的宅门多是戒备森严，把门的更是只认请柬不

1936年第18卷第24期《天津商报画刊》介绍上海张啸林家的堂会戏

认人。

1936年春，天津市市长萧振瀛在秦老胡同的私宅内举办的一次堂会，可谓盛况空前。开场照例是昆曲吉祥戏，后面的吉祥折子戏唱完，就是名净郝寿臣、名丑郭春山主演的昆曲《虎囊弹·醉打山门》；中轴是由坤伶陆素娟主演的《廉锦枫》，配演的全是梅兰芳的原班名家，天津名票近云馆主（杨慕兰）、程继先的《坐宫》，程砚秋的《红拂传》，余叔岩的《盗宗卷》；大轴是尚小云和谭富英的全部《四郎探母》；压轴是"国剧宗师"杨小楼的《落马湖》。名角云集、名戏荟萃，这在营业戏中是极为罕见的。

堂会原本是用来渲染、烘托喜庆气氛，为被祝贺者讨"口彩"、取吉利的家族大聚会，也是一个联络亲朋好友、官场人物，沟通关系，交流感情，为日后办事铺平道路的机会。但后来却在很大程度上演变成了官僚、富商炫耀功名、争强斗富的盛会。

堂会戏演员得的戏份约为戏园演出的两倍甚至更多，所以，演员多愿意参加堂会戏。余叔岩在青年时代即染痼疾，身体虚弱，后竟患上失血症。故在30年代前后，他极少演营业戏，但在堂会戏中却屡见他粉墨登场。因他每演一场堂会戏就有千元以上的收入，他晚年的生活来源与积蓄，大多来自堂会。民初，堂会戏演一昼夜，开支在二三千元上下，而到1920年后，名伶的包银陡增了6倍，举办一场较有规模的堂会非万金不可。

"九一八事变"后，天津地方不靖，抢案迭起，官绅富户不敢再大肆张扬，况一些富户的子孙后代不学无术、坐吃山空，也无力再举办这奢侈的活动。天津沦陷后，军政要人、巨商、富户纷纷携眷南迁。于是，到30年代中期，天津的堂会逐渐销声匿迹。

名角、名票齐聚义务戏

旧时，常有"知名人士"或慈善团体以慈善事业筹款和赈灾为

天津老戏园

1925年第24期《上海画报》报道天津大规模义务戏

名组织专业或业余演员演出义务戏。一般每场演出都要邀请一些著名演员和一些名票参加，因阵容强大、节目精彩，所以票价较高，但演员们是分文不取，只是由组织方供给食宿。义务戏反映了艺人们济世救灾的义举，也为艺术名家会聚一堂、促进艺术繁荣发展和使戏剧爱好者一饱眼福创造难得的机会。照例每年春节前或灾后各园要举办义务戏一两天，以筹款赈民。而在天津戏园中以中国、春和、北洋和新明等大戏院举办义务戏最多。但也有一些人和戏园子打着义演的幌子大赚其钱。

　　义务戏与素日剧场商业演出又有所区别，一是演出剧目多为平日剧场所罕见；二是有很多年事已高、平日不常露演的著名演员参演；三是名角们平日在各出戏中都是唱压轴的，个个身怀绝技，就是文武配角也是一流的，他们会聚在一起，共同合作唱一出戏，实属罕见。各个流派、各种风格有机地融合一体，大大地促进了艺术派别之间的相互借鉴、相互学习。这种打破戏班、打破派别的演出，为艺术发展提供了一次宝贵的机遇。

　　1917年，在升平戏院举办了一场义务戏，是由天津老生名票王

君直与京剧名角余叔岩合作演出的。戏码是《失、空、斩》，大轴是王君直的诸葛亮，杨小楼演马谡，王凤卿演赵云，程继先演马岱，天津票友陈君演司马懿，真可谓空前绝后，一时被剧坛传为佳话。报界撰文称之为"伟大的空城计"，并题"此曲只应天上有，人间哪得几回闻"。余叔岩配演王平，《失、空、斩》中的王平是谭鑫培亲授余叔岩的第一出戏，余叔岩一生只演了三次！另外两次，一次是1920年在天津杨柳青石家大院唱堂会时，与王君直合作；一次是在1937年为北京名票张伯驹祝贺四十正寿时陪张唱的。

20世纪20年代中期，南善堂每年都要在新明大戏院举办一场大型义务戏，以演员阵容强、票价高、场次多、上座率高为特点。每次都要连演四五天，当时京津两地的名角几乎是尽数加盟。

1924年秋，南善堂的一场义务戏从晚6点开锣至翌晨5点散戏，票价是：池座现洋10元，楼上花楼300元，头级包厢100元。在演出的同时，不断有人或单位临时捐款，组织者收款后，在黄纸上写明捐款人姓名及款数贴在包厢周围，上书："某先生捐款＊元""某商店捐款＊元""某艺员（演员）捐款＊元"。

同年，在广东会馆曾有一次名票与名角儿合作的义务戏。大轴是杨小楼、侯喜瑞、傅小山的头二本《连环套》；压轴是余叔岩、梅兰芳的《游龙戏凤》；前场有尚和玉、娄廷玉的《铁笼山》，名票王庚生的《庆顶珠》和名票张紫宸的《空城计》。

张紫宸为余派名票，但他自身条件不行，嗓音低而平，缺乏立音，平日在台下清唱时都要用手捏着脖子才能出高音，因为日久天长，一直就是这样唱，形成习惯。此次登台义演，在众目睽睽之下，他如果再在台上捏着脖子唱，岂不在观众中留下笑柄？怎样才能想出一个两全其美的办法呢？为此，他伤透了脑筋。杨小楼和王庚生倒是为他想出一条"妙计"：让他将左手由褶子袖中褪至诸葛亮的八卦衣里，唱时可从里边伸出手来捏着脖子，外面有髯口遮挡着，台

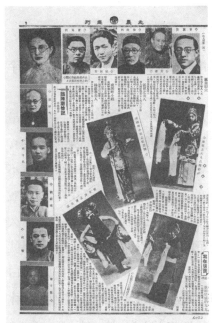
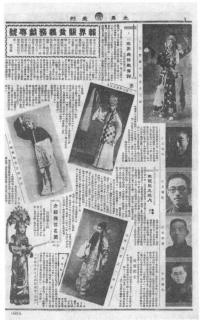

1936年第10卷第8期《北晨画刊》特辟报界赈贫义务戏专号

下观众绝不会发现。只是这样，张紫宸就只有一只胳膊了！这单臂孔明出场，总得向观众有个交代吧！于是，在张紫宸上场前，台面上贴出一张黄纸，上书："张君紫宸今早骑马跌伤左臂，事为义举，带病登场，望乞诸君见谅。"一时竟瞒过了观众，张紫宸在台上捏脖如故，演出效果甚佳。在后台却乐坏了知情的同仁们！

当余叔岩、梅兰芳的《游龙戏凤》开场时，可忙坏了一直学余的张紫宸了，为了看清余的一招一式，只见张一会儿跑到台左侧，一会儿跑到台右侧，在台上来回穿梭。当年戏台两侧俗称"小台"，经常有前台熟人在此看戏，也有在二道幕俗称"守旧"前看戏的，或坐或立。还未卸妆的张紫宸在台上一跑，俨然剧中的什么角色。后来经有人提醒，他才恍然大悟，忙对大家说："实在对不起大伙，我方才忘了是在台上了！"人们在大笑之余，无不佩服他忘我的学习精神！

节日的点缀——应景戏

每遇节令，旧戏园中必演应时即景的剧目以为点缀，虽大多牵强附会，但此风相沿，积久成例。

旧历春节，各戏园必演吉祥戏，尤以初一、初二、初三三天为最隆重。所谓吉祥戏，即从戏名的字面上及剧情内容上，都要有一种喜庆气氛，为节日增色添彩。所以，戏名中有杀、伐、斩、死、伤等不吉祥、犯忌字眼的是绝对不能演出的。吉祥戏又名"新戏亮台"，戏虽热闹，但观众寥寥，而且多数因除夕夜守岁而终宵未眠，不耐久坐。所以，大年初一的吉祥戏多为短剧，午后早早开场，不到天黑就草草收场了。是日，前后台文武场面所得戏份，均以红纸封包，名曰"年份"。初一到初三的吉祥戏后即进入正月节，因为当时各业多告休息，一月内各戏园上座不衰，即行内人所说的"旺月"到了。

吉祥戏的主要剧目有：《御碑亭》《满床笏》《定军山》《一战成功》《青石山》《卖符捉妖》《百花亭》《贵妃醉酒》《回荆州》《龙凤

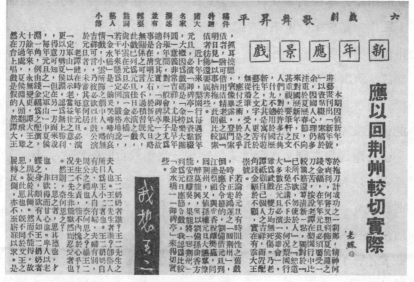

1942年第4卷第1期《游艺画刊》介绍新年应景戏

呈祥》《摇钱树》《黄金台》《英雄义》《鸿鸾喜》。至于《天官赐福》《五路财神》《八百八年》等都是开场必演的，其中尤以《金榜乐》及《满床笏》居多，所以称之为"标准吉祥戏"，老生、青衣几无不演。武生演《青石山》，花旦演《鸿鸾喜》，也是牢不可破的定例。谭鑫培每于初一时，必演《定军山》，所特别的是，他是从下场门上，由上场门下，俗谓"左青龙，右白虎"，大概是为了避讳走"白虎门"，为自己讨个吉利的缘故吧！后来他的孙子谭富英也一直沿袭

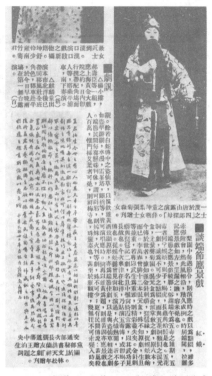

1934年第23卷第1102期《北洋画报》介绍端午节应景戏

这一传统。梅兰芳必演《贵妃醉酒》也几乎成了定律。

上元节的春灯谜常常吸引无数人驻足观看，但戏园里上演的《闹花灯》《洛阳桥》也能招来不少戏迷，特别是梅兰芳、荀慧生的拿手戏《上元夫人》和《元宵谜》，更是远胜于逛花灯、闹花灯的热闹。

端午节的应景戏较多，俗称端午为五毒蜈蚣、蝎子、壁虎、蛇与蛤蟆的难期，所以，以五毒为主人公的《五花洞》一剧，是端午节不可缺少的经典，而由《五花洞》衍生出来的《混元盒》，则更蜚声菊园。《混元盒》为余派代表剧目，原为8本，后多失传，只有《金针刺蟒》《琵琶缘》《捉蜈蚣》三出戏得以流传下来。尚和玉演出的《捉蜈蚣》和李万春曾排演的《混元盒》，都是以武生为重，而名旦尚绮霞演出的《金针刺蟒》和《琵琶缘》二剧，则以旦角见长。

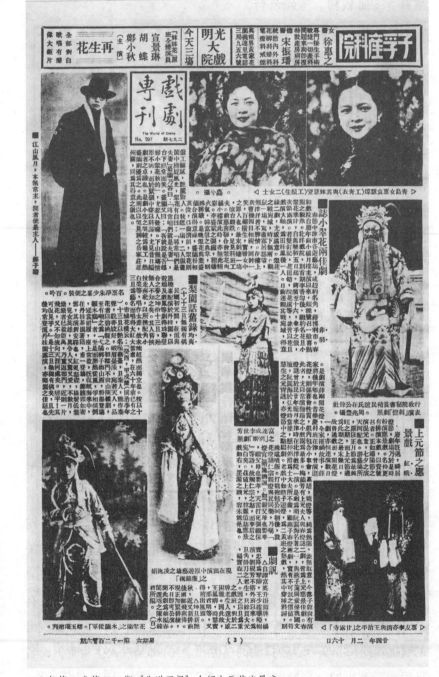

1935年第25卷第1206期《北洋画报》介绍上元节应景戏

《白蛇传》中的《盗仙草》也为端午节剧目，由此与盗仙草相连的《盗伞游湖》《水漫金山寺》《断桥》等剧目，因白蛇饮雄黄酒而显原形，所以《雄黄》一剧也被列入端午节的应景戏。

七月初七的七夕节，各戏园一律以《天河配》一剧作为招徕观众的卖点。因该剧取材于妇孺皆知的民间故事，而且演出场面热闹火炽，极有感染力，所以深受普通观众的欢迎。梅兰芳的

1943年第2卷第11期《商钟半月刊》介绍中秋节应景戏

《太真外传》，不论是在艺术水平上，还是在演出效果上，又都远胜于一般戏班的《天河配》。各戏班为了赢得猎奇观众的青睐，还在戏中极力卖弄灯彩砌末，精心制作独特布景。此剧为七夕节的号召剧，每年一进旧历七月，各戏园自初一日起就开始演出，一直连演到当月中旬，真可谓"观众喜欢看，演员演不厌"。

此外，二月二演《红鬃烈马》，八月十五演《阴阳河》，也早已成了戏园子的定例。

猴子、骆驼上舞台

为了招徕观众增加票房收入，以求在激烈的竞争中生存、发展，戏园常想出一些奇招、怪招，真可谓"八仙过海，各显神通"。

20世纪40年代，京剧演员曹艺斌在下天仙戏院演出《五行山》，扮演被压在山下五百年的孙悟空。每演至唐僧揭去符咒，猴王即将从山底下出来时，随着一声巨响，台上灯光尽熄后，电光闪闪，五行山的布景片突然崩裂。这时，一只活猴从里边窜了出来，只见它

1939年第47期《立言画刊》中《侠公谈剧》一文，记述了第一舞台演出《天河配》的情景

在台上跟随着锣鼓点儿，像演员一样做戏，在左右一望两望地表演之后下场。出于猎奇的心理，人们纷纷前来购票观看，就是因为这只猴子，一时间下天仙戏院的营业一度非常兴旺。

见下天仙如此火爆，别的戏园子有眼红的就想出了坏主意。一次，下天仙又演《五行山》，在猴子即将出台之即，有人故意使坏，把灯光闪亮改在了布景片崩裂之后，这一颠倒顺序不要紧，经过驯养的猴子见布景片裂开就要往外窜，正在这时，突然强烈的电光闪亮了，猴子一下子被吓怔了，无论谁用什么办法，它就是不出台了。受了刺激的猴子就这样息影舞台了。原来那个后台管放电光的被别的戏园子买通了，就是要坏下天仙的事儿。

盖叫天年轻时曾在天津第一舞台演出《四大金刚战悟空》，他在剧中扮演孙悟空。初时，观众反映不是很好。为了吸引观众，他与园子经理高福安商议，从口外买来了一头小骆驼，在舞台上骑着骆驼与四大金刚开打。经过两个月的驯养，这头小骆驼在舞台上不怕紧锣密鼓震天响，也不怕刀枪棍棒的上下翻飞，听凭背上的孙悟空指挥，奔走跳跃，不慌不乱，从容自如。听说骆驼上了舞台，观众竞相观看，票房收入激增。这头骆驼一时成了戏园子的"功臣"。尽

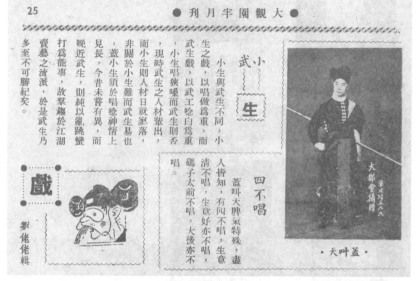

1939年第1卷第1期《大观园》中的盖叫天

管戏班、戏园子对它悉心关怀，给它好吃、好喝、好待遇，但它还是因为生病不治而亡。舞台上缺少了这头通灵性的骆驼，戏园子的营业一落千丈。盖叫天更是非常伤心，从此，他再也没有演过这出《四大金刚战悟空》。

戏园中常有地痞流氓、特务、杂霸地看白戏甚至是无理取闹的事情发生，如果园子里的人与他们理论，说翻了，他们就拿茶壶、茶碗砸你，双方打起来，节目演不下去了，观众就会退票，如果事情闹大了，对方还会砸园子，影响园子的正常业务。为了避免损失，小梨园给茶童定了一条特殊的规矩，就是打不还手，骂不还口，还要赔笑脸、说好话，茶童每挨一次打，园子就补贴一元钱，这叫"挨打钱"。

1940年夏的一天，小梨园来了30多个穿"号褂子"（制服）的人，一进来就将前三排的观众统统赶走给他们腾地界儿，观众中有人稍有不满，他们抬手就打，茶童见状，急忙送上了茶点，安抚他们坐下看戏。然后再给观众退票，并送给挨打的每人一块大洋作为

1940 年第 6 期《戏剧画报》中奚啸伯之《坐宫》

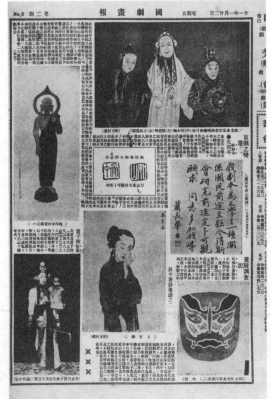

1932 年第 1 卷第 2 期《国剧画报》中《京剧之变迁》图文

补偿。这招儿果然奏效，别的园子每礼拜就得闹一两回，结果还是园子受损失，唯独小梨园数月平安无事。

但因为小梨园的茶童都是十五六岁的孩子，所以也有因忍受不住而与对方发生冲突的时候。抗战胜利后，国民党伤兵常来园子闹事。有一次，一个姓李的茶童实在忍不住了，当伤兵无故打了他两个嘴巴后，他一气之下抄起茶碗还击，当时就把伤兵的头打破了。打完后，茶童见势不妙，从后门逃跑了。这下可给园子惹了大麻烦，伤兵们到处寻找茶童报复，而且还要找小梨园经理算账，为此，经理冯紫墀白天都不敢在园子里露面。

这些不得已而为之的"经营绝招"，是特殊时代的特殊产物，所以，它只是昙花一现，不会长久。

打背弓

在舞台上，两个演员对白，忽然一方有话碍口，说了怕对方听见，不说出来台下观众又不能理解剧情，在无可奈何之中，只得背转身去自言自语。这种舞台表演形式叫作"打背弓"（亦作打背工、打背躬、打背供），它是表现剧中角色心理活动的一种舞台表现形式。早期演员也有以眼语、手语、眉语来代替打背弓的，但有些地方台下观众不理解，所以后来才逐渐定型为打背弓。

打背弓的用意，虽有让对方明了自己心理的意思，但其真正目的，还是为了让台下观众了解剧情。因为台上演员向例不许与台下观众直接谈话，所以，只可用打背弓的白口及手势，来表示个人的内心活动。演员打背弓的台词，近在咫尺的对方明明听得真切，但却要自欺欺人地假装听不见，观众更要天真地认为，这些话只是讲给自己听的，对方仍蒙在鼓里。所以，当时就有人说，"台上的演员是疯子，台下的观众是傻子"。

打背弓的台词，开始一句大都为"啊呀且住"，最末一句为"我

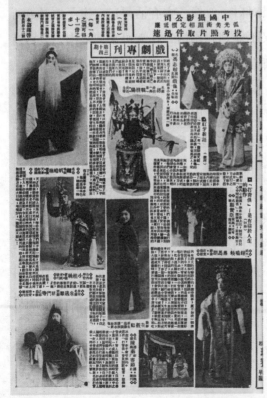

1935 年第 15 卷第 14 期
《天津商报画刊》介绍电影中
的打背供

1935 年第 14 卷第 39 期
《天津商报画刊》中《"打背供"
是有益于人生的动作》一文

自有道理"。

打背弓的种类很多，有用道白的，亦有专打手势的，例如《坐宫》中的铁镜公主，屡猜驸马心事不中，四郎也不能挑明了对公主说："我就对你实说了吧。"于是，只好借用打背弓的表现手法来暗示她，否则坐宫纵然坐上一年，依然也是没有办法。

《坐宫》中的打背弓，不用念白，仅用手势，初则向上拱手，表示上有老娘，继又摇头，摊开两手，似乎无能为力，终则以水袖沾泪，十足地显露其思亲心切，至此潜纵在后、亦步亦趋的公主，方才恍然大悟。于是公主无须再猜，即可一语道破。此种哑背弓之意趣，比较用念白者，尤为深切。

《武家坡》《汾河湾》《桑园会》等剧的打背弓，均为试探自己妻子的贞节而设置，这种打背弓较为普遍，也较不尽情理。正当二人谈话之际，突然一方面要求"告便"，按当时实际情况而论，除非一时内急，否则在对话中对方不能擅自要求"告便"。

《盗宗卷》一剧中的张苍，疑惑有人盗卷，果然陈平就打背弓说："他未必知道，是有人前来盗宗卷吧。"张苍听准后，仍不知是何人盗卷，不能与他翻脸，果然陈平又打背弓说："他未必知道，是由子春前来盗卷吧！"又被张苍听见，于是不折不扣，原礼相还，剧情亦随之结束，细思此等场合，实足令人捧腹。

《玉堂春》会审后，苏三临下场时，回头觑见王金龙，相貌依稀可认，始又回到堂上，以言试探，究竟是否意中人，在堂口的唱念也是打背弓的一种方法。

与打背弓相似的是弦外音，如《宝莲灯》一剧，刘彦昌与王桂英互有偏心，无可厚非，刘彦昌说"夫人好一张利嘴"，王桂英答以"老爷也不差"，这种近似于夫妻斗嘴的道白都是弦外音，不属于打背弓之列。

《翠屏山》之杨雄，酒醉归家，进门就赠给潘巧云一记耳光，进

房又饶了一枚，巧云自念个人与海和尚之奸情或被石秀识破，转告杨雄，有自念"石秀呀，石秀，无有此事还则罢了，若有此事，我嫂子岂肯与你甘休!"，此种自白既与打背弓极为接近，也有弦外音之意。

打背弓的场子，要以《汾河湾》一剧最多，自见玩童打雁，即打背弓，直至剧终，全场打背弓不下十余次，打背弓之最精彩者，也以此戏为首。

戏园风景

看白戏

戏园、影院多年的顽症，也最令园主头疼的就是一些观众因为各有不同背景，进园子看戏不买票，行话叫"看白戏"，而且稍有怠慢还要打人、砸园子。如果园子邀来名角儿，那么就有可能半数以上的观众是看白戏的，这也就是为什么园子满座却不赚钱的原因了。

1928年1月，军兴（北伐战争）以后，驻津部队越来越多，军警向以游艺场、戏园、电影院为娱乐场所，但他们从来不给票资，以致各戏园、影院，为他们特预备了官厢和军警优待座，但因为他们的人太多，仍占据许多客座，军人占了大半个园子的现象也是屡见不鲜，甚至一个军人带着数名"亲友"也能大摇大摆地无票进园。寻衅滋事、殴打园伙的事更是时有发生。每年正月是两园最旺季节，也是看白戏最猖獗之时，各园虽使出浑身解数，邀来名角儿，但最后一算账，还是入不敷出，亏累不堪。后来，经与军队协商，各戏园提出变通方法，挑选出若干家戏园，按日轮流演义务戏，不卖座、不售票，专供军人娱乐；而不演义务戏的各戏园，则不准军人入内，或一律收票。

同年2月16日，军警督察处也发出训令，取缔军人无票观剧，

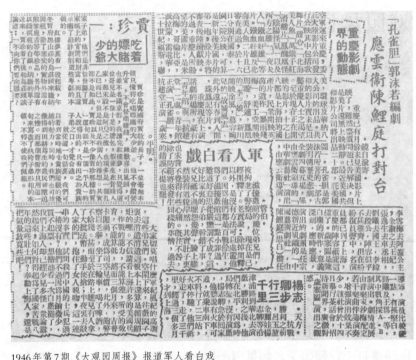

1946年第7期《大观园周报》报道军人看白戏

不准入园滋扰。并派出大令每日巡回检查，保护戏园、电影院正常营业，弹压席遂由此产生。刚开始，军方尚能遵守，戏园、影院也确实安稳了一个月，但军人们很快就发现，允许他们出入的都是二流园子，上演的节目也没有名角儿，都说自己上当了。于是，各园肇事事端又屡有发生。3月15日，两名军人在河东东天仙戏园对观众大打出手，茶壶茶碗满天飞，当即就有数人被打得头破血流；第二天，又有3名军人扮成工人模样，到该园强索包厢，令已在包厢观剧的观众离开，观众在园主的劝说下退票走人。

为此，3月22日，督署会议决定，以后凡军人观剧，武装齐全者一律半价付票，便衣有符号者亦须购全票。虽有命令，但执行者甚少，且无票观剧者越来越猖獗，甚至有人冒充军人，在胸前随便别上个小牌牌儿就可大摇大摆地进园看白戏。

1940年春，上光明戏院约来京剧名角儿尚小云登台献艺，观众

闻讯后纷纷购票入场，有几个日租界巡捕不买票就往里闯，收票员稍一拦阻，就有两人上前将其痛打一顿。事后，该院经理李吟梅找到国民党警察局，找到戏园电影业同业公会会长齐文轩，虽经多次交涉，均无结果，气得李与齐争吵起来，李骂齐无能，拿着会员的钱却不能为会员干事。齐说，你有本事你干，我还不乐意干这两头受气不落好的

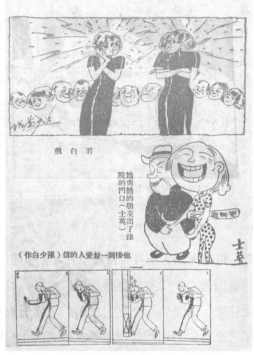

戏白看

（作白少陈）信的人爱封一到接他

她与她的朋友出了法院的门口（士英）

士英

1933年第9卷第8期《摄影画报》中的看白戏图文

倒霉差事呢！一气之下，齐撂挑子不干了，李正好顺杆爬，当上了同业公会会长。但李上任后，才知道要根治这一顽症谈何容易呀！他虽经多方努力、四处活动，但均以失败而告终。

　　1943年，燕乐戏院服务员头目裴玉松因收票得罪了警察局的人，转天一大早就被警察局抓走了，强制他戴着大高帽子，手里敲着小锣游街示众。

　　日本投降后，李吟梅下决心治理。他带领部分理事，向津京各大机关呼吁、求援。他们先后找到了国民党警察局局长李汉元、副市长杜建时、国民党军天津宪兵二十团团长曾家琳及警备司令陈长捷，最后找到了北平行辕宋哲元，均没有得到彻底解决。

　　1947年初，李吟梅得知明星电影院经理杨季随与在津的六十二军林伟涛军长是同乡，遂让杨代其找到了林伟俦。因林与杨素有私

1946年第1期《海燕》报道苏州的看白戏

交，就一口答应下来。李吟梅得知后非常高兴，率领同业公会全体理事，在裕中饭店西餐厅宴请了以林军长为首的校官以上的军官。后来，林派特务营营长亲自率领着两个排，分组在全市各园子门口检查，取缔无票入场者，营长坐着吉普车巡回检查。

因为六十二军的官兵都是广东人，与天津的军、警、宪、特向无往来，又是临时驻军，所以，对任何人均不留情，就这样，坚持了三个月，看白戏的现象基本得到遏止。但不久，当六十二军离津后，出于报复心理，那些往日看白戏的人变本加厉，全市戏院、影院无票入场之风愈演愈烈。

1948年3月，上平安戏院邀请了著名演员谭富英全班来津演出，预售三天票已全部售出。开幕那天，园子里呼啦一下子涌进伤兵、流氓、杂霸地400多人，他们占了大半个戏园子，持票的观众没有座位。服务员出面干涉，全被他们打伤了。当时因为六十二军已调出津城，经理冯承璧干着急想不出办法，只好在台上贴出大字声明：请已购票者推迟三天再来，待戏院想出办法再来看戏，戏票照样有效。此后，冯承璧、李吟梅到各军警机关求援，费了九牛二虎之力，才调来警备司令部的百余名武装官兵，严密把守戏院大门，在园内维持秩序，当时几乎动了枪，总算把三天的戏演下来了。但一结账，给官兵的饭费、辛苦费等，远不及票房的收入。从此，该院再也不敢邀名角儿演出了。

看白戏的现象在全国各地皆有，看白戏的几种人大同小异。直到新中国成立后，才基本上消灭了"看白戏"的百年痼疾。

独特的戏园闹剧——捧角儿

旧时红极一时的角儿，有的是靠真功夫，得到行家、观众的普遍认可而走红的，也有的是没什么真玩意儿硬让少数人使钱、弄权捧红的，但大凡红角都有自己的铁杆观众，都要被人捧，这也是由不得演员自己的事。

捧角儿的人多为有钱有势的军阀、富商、混混儿等，有懂戏的，也有起哄架秧子的，各有各的目的，各有各的爱好。他们一般是认准了一名演员，只要有他的演出就场场不落，演员在哪家园子唱，他们就跟到哪儿，定下若干个包厢，请上若干位朋友，在园子里号召着观众不住地喊好。有的当场往台上撒钱，有的怕人不知道，还用红纸写上：某某送某某大洋多少；有的在大门口制作霓虹灯，写上言过其实的颂词，如"天下第一""金嗓子""皇后"等等；还有的给演员印制个人纪念册，上面有她的生活照、剧照以及诗歌、对联和吹捧的文字，或在报刊上写吹捧的文章登大幅剧照；更有请演员下馆子吃饭、到家里吃夜宵，最后纳妾入室。所以，被捧的角儿

1936年第19期《宇宙风》中《广和楼的捧角家》一文

1947年第25期《中外春秋》中程砚秋风义祭扫罗瘿公

多为女性，捧男角儿的很少。值得一提的是，旧时，人们把捧角儿当成扬名露脸的好事，并不感到不妥。

20世纪30年代，天宝班有一个名妓叫赛天仙，不仅模样长得好，而且皮黄唱得也非常地道。有一个姓符的名盐商深为她倾倒，用一大笔银子将其赎身娶回家做了妾。赛天仙进门后，仍痴情于皮黄，整日曲不离口。忽有一日戏瘾发作，突发奇想地硬要登台演戏。符经不住她的软硬功夫，为她置办了名伶般的行头，雇了一堂文武场面，但没有戏班子约聘也是枉然。符只好出面烦人与大舞台戏院接洽，要戏院约请赛天仙去打三天炮，还要唱压轴戏。戏院经理虽然听说过赛天仙皮黄唱得不错，但因她并非红角，考虑到票房收入，还是婉言拒绝了。

赛天仙得知后勃然大怒，竟把符大骂了一顿。无奈，符只好亲自出面与戏院经理商议，他表示园中若能约赛天仙唱戏，演出期间的池票、厢票自己全部包销，并且赛天仙不要戏份儿。经理见符大爷亲自登门，况且接这买卖，自己只赚不赔，也就答应了，只是将票价定得与当红名角一样高。符明白，戏票终究是卖不出去的，票价定得越高自己的损失也就越大，明知戏院经理是趁火打劫，却还得赔着笑脸感谢人家。

演出日期定下后，为了不致塌台，演出前，赛天仙在登瀛楼大宴宾客，诚邀各界捧场。席间，她尽施昔日操副业时侑酒的手段，不仅满堂敬酒，沿座划拳，而且还在每位客人身边都陪坐谈笑一番，倚倚偎偎毫无顾忌，甚至连自己饮剩的残酒也可随意让人代饮。这样一来，满座无不受宠若惊，发誓要尽全力报效。这其中不乏报馆的记者，为了报答她的恩惠，第二天，吹捧赛天仙的大幅文字就赫然登在报端，文章极尽美饰之词，有的竟出奇制胜，对她的杏眼桃腮、芳名、美腿大加评论、赞美。这样一折腾，赛天仙竟声名陡震，登台之先已是轰动津城了！

及至登台那天，竟有千八百的观众一拥而入。符想得更是周全，事先把戏园子里的茶房、手巾把和卖糖果的"三行"都运动好了，又把一些"心腹"安排在楼上。赛天仙则送给天津卫各"捧角家"每人两张戏票，这群人更都呼朋引伴地埋伏在人群之中，准备伺机举事。及至赛天仙刚一出场，一声碰头彩真是震天撼地。赛天仙的打炮戏是《对金瓶》，这戏本是出无理戏，没有准则可考，观众更无法评判其优劣，加上戏的场子极多，赛天仙每次出场都换一件行头，好像时装表演一般，行头自是漂亮非凡，扮相妖媚，眼风不时与观众沟通，观众看得灵魂出壳，只知在台下盲目地跟着扯嗓子喊好。赛天仙见观众如此热烈，胆量就更大了，演得格外卖力。她的戏一结束，捧客们就像开了闸的洪水，一起向后台涌动，以致后面的大轴戏竟只能唱给板凳、椅子听了！

第二天，各大小报纸都登出赛天仙的大幅剧照，更把昨夜的场面渲染得天花乱坠。最引人注目的还是某小报不知从哪儿弄来了她当年在青楼时的两张裸照，也堂而皇之地以全幅特刊与读者见了面！害得人们都要把大舞台的门挤破了。三天打炮戏结束后，赛天仙立刻声名远扬，成了红遍天津卫的名角儿。

捧角家费尽心机将角儿捧红，却未必能得到其饮水思源的回报，

談捧角

●蓉城●

美人魚之我見

●柏芸●

老天餓不死瞎家雀
高晉卿尚能糊口

1940年第4期《三六九画报》中《谈捧角》一文

30年代末，天津著名捧角家叶庸方"呕心沥血""挥金不惜"将某伶捧红，而在他因病而亡时，得到的却只是某伶托别人送来的4元奠礼！此后人们都把捧角家称为"四元捧角家"。此事一时震动京津两

地，众捧角家无不感到心寒，皆言戏子无情，并一致认为今后再捧角儿，一定要看准了人！

精美楹联为戏园增辉

旧式戏园的戏台，多系三面凸出的方形建筑，油漆彩画，布置得如同庙宇一样。在戏园开业之前，必先请沽上文人墨客为文，精心撰写对联，悬挂于戏台前面的两根台柱上。此种风雅之事，在清末民初风行一时，其中几副对联堪称精联妙语，一直为后人传诵。

早期的戏园对联，多为广告该园的特色，褒扬看戏给观众带来的若干好处，此外，还必须将园名镶嵌其中。如协盛茶园落成后，除有京剧名伶卢盛奎、朱连芬、谭鑫培等前来助兴外，天津名士华长忠为其撰写的一副对联也为该园增色十分：

1927年第1期《南金杂志》中《楹联志感》一文

> 协和雅化，自古为昭，看弦歌三终，不改当年旧谱；
> 盛世元音，于今未坠，聆承平一片，非同往日新声。

此外，还有丹桂戏园的：

> 丹精九转而成，看菊部文章，真慕道神仙化境；
> 桂喜一枝可折，请梨园子弟，来与争宝贵虚名。

1938年第6卷第4期《银线画报》中的大观园杂耍场

东来轩茶园的：

> 东流曲水楼三面；
>
> 来客当飞酒一觞。

同乐茶园的：

> 同声相应，同气相求，邀同人小住为佳，贤者亦有此乐；
>
> 乐以忘忧，乐而忘倦，问乐事今日何在，答云是之谓同。

广和楼的：

> 广厦筑鸿宾，试看大启文明，金石千声，云霞万色；
>
> 和风谐凤纬，为问几多变化，古今一瞬，天地双眸。

1948年第361期《戏世界》中《天津上平安开幕之夕》图文

元升茶园的：

> 元气转鸿钧，如闻盛世元音，俾孝子忠臣，各怀元善；
>
> 升高调凤琯，自有前途升步，合来今往古，永庆升平。

大观园改名天乐茶园时，联云：

> 天者大之极称，以大为天，如到广寒闻律吕；
>
> 乐以观而有味，易观曰乐，全从游戏见文章。

名士刘幼樵太史为华乐坤书馆的题联是：

> 满目竟华灯，喜今朝重踏歌场圆绮梦；
>
> 赏心真乐事，看他日早销金甲舞霓裳。

这副对联，一改旧俗，并未在联首嵌入园名，而是在第四字嵌入，并用重墨极力渲染该园灯红酒绿、纸醉金迷，及观客在此的一夜销魂。不啻于该园的最佳广告。而权乐落子馆的"好景目中收，观不尽麝月祥云、莺歌燕舞；春风怀内抱，领略些温香软玉、桂馥兰芬"，则生动形象地展示了落子馆的"无限风光"。

刘孟扬为上平安影院的题联：

> 人世间苦乐悲欢无非幻景；
> 方丈地亚欧美澳历遍全球。

则最直接地说明了电影广泛而又深刻的内容。

> 善报恶报，循环果报，早报晚报，如何不报；
> 名场利场，无非戏场，上场下场，都在当场。

城隍庙戏台的这副对联，据说是沽上名士梅小树的杰作，它不但对仗工整，文字凝练，有一定的文学欣赏价值，而且内容发人深省，颇富警醒世人的含义。

旧时，官方对戏剧的最高评价，仅为"移风易俗"四字而已。然而有许多道学先生对戏剧却是深恶痛绝，极力诋毁，他们认为看戏是最无益身心的一种游戏，甚而认为看戏会使人变得奸诈邪淫，所以，极力提倡禁止青年子弟看戏。清末，天津杨柳青演戏，村人请一退归林下的某名宦作一副戏台对联。此名宦就是不以唱戏为然的主儿，于是撰一联曰：

> 防贼防奸防火烛，
> 费钱费力费工夫。

三字横批"戏无益"。

进入20世纪30年代初，戏院多改建洋房，此种雅事逐渐绝迹，只是在民初报刊、杂志及档案中，尚能寻到当年戏院对联的芳踪，翻看着各种不同的对联，真如同白头宫女话当年天宝故事！

封台　开台　破台

从腊月二十三小年到三十之间是戏园子封台的日子。一进腊月二十三，老百姓就开始张罗着扫房、买新衣、办年货，商家则正是赚钱的好时候，人们都没有时间再进园子看戏了，忙碌了一年的演员，也该回家与家人团聚了。所以，戏园子就要歇业几日，行话叫"封台"（或封箱）。一般大园子封台早些，小园子晚些。正月初一开始唱戏叫作"开台"。封台与开台时间接近的小园子只搞开台仪式。

封台一般有一个捉鬼的仪式，有一人或几人扮成判官模样，两人扮成黑虎长、白虎长。扮判官的在台上，扮鬼的在台下，鬼在前面跑，判官在后面赶，鬼从台下跑到台上，又从台上跑到戏园的各

1925年第1卷第50期《红玫瑰》中《大会串中的开台戏》一文

盛世元音，于今未坠——戏园

057

个角落，最后，判官将鬼从便门赶出去。然后，祭神、放鞭炮。

腊月二十五是落子馆封台的日子，门外灯火璀璨，园内丝竹喧阗，可谓别有一番景致。只见台上花枝招展的唱手坐在台左右的两条长凳上，个个打扮得妖娆动人，搔首弄姿地做出十二分风流。有的并肩小语，有的打情骂俏，但她们的眼光却都偷偷地往楼上包厢飞，因为那儿有她们自己的客人。楼下池内虽然也黑压压地坐满了看客，但那都是来看热闹的，不点曲，也用不着破费，因为落子馆的封台是免费让人参观的。妓女在登台前循旧规需拈香叩拜，此时围观者纷掷铜元洋钱，一时钱雨缤纷。

1935年第25卷第1201期《北洋画报》介绍杂耍场与落子馆之封台

封台仪式开始首先由园主表示对官方、对观众特别是包厢里的有钱人的感谢，再由乐户（妓院）代表逐一介绍在座的唱手，唱手被介绍时起立鞠躬，向自己的客人打招呼。然后有奔走于各包厢中的递活人高声报告某某大爷点某某曲，客人点曲行话叫"戳活"，点一曲谓之"一拨儿"至少需洋5元。常日，唱手上台至少要唱一整

段，但此日为节省时间，只需唱两句或四句即可交差。如此这般，递活人每喊出一个曲名，便有一名唱手走到台上小试珠喉，时调、大鼓、梆子、皮黄，各色不一，各有千秋。唱毕，递活人喊过赏钱。唱手谢后下台即到包厢中寻自己的客人。

但台上的唱手也不是随便来的，她们要在此前竭力邀请自己旧日的客人来捧场，客人来得越多，说明这名唱手越红，来年的生意越旺。所以，时常出现一名唱手有几拨儿或十几拨儿戳活的，她得到的掌声也就格外的多。照例唱手有客人点曲都是客人先到，然后由园中人再去通知唱手来，为的是怕客人失信，唱手就会"塌台"。因为，唱手一般唱完了就下台，如果唱手先到了而客人却没来，唱手没人点曲就下不了台，行话叫"塌台"。

这封台仪式原为结束一年歌舞，并且借着题目，给阖园上下执事人等筹些度岁之资。客人的赏钱完全归前后台分散，同梨园行搭桌一样，妓女是毫无利益的，并且除了尽唱义务以外，按规矩还要敬点曲客人以四盘鲜果、一筒香烟，倒要受一笔小损失。不过唱手们因为好面子而争强斗胜，也情愿如此，何况今日的损失来年还会有数倍的回报呢！

正月初一戏园子开张纳客叫"开台"。开台仪式一般大小戏园子

1944年第7期《三六九画报》谈封箱戏与封台戏

1945年第339期《立言画刊》介绍《谈破台戏与五鬼捉刘氏一剧》

都要搞，为的是预祝新的一年里万事顺利、生意兴隆。

开台要举行隆重的仪式，通常要燃放鞭炮、放神枪，在台口柱子上挂一红髯口、一把宝剑。仪式一般在上午10点左右开始，先由"架子花脸"扮灵官，穿红靠，但不扎靠旗，戴红色髯口，勾红脸，眉心画一竖眼，左手挽袖，右手执灵官鞭。他这样打扮是取材于道观中的护法神王灵官的形象。武场上由一人打大铙，一人打大钹，一人打大锣，在单皮鼓的指挥下打起"高腔锣鼓"。这时，检场的撒一把"吊云"火彩，扮灵官的演员在后台高喊一声："嘿！"随着火彩的烟雾上场亮相。然后，武场起"走马锣鼓"，灵官做一些舞鞭、挽袖、跳跃等舞蹈身段后，由检场人递过来一只黑色的活公鸡，灵官上来一刀将鸡头剁下，把鸡血淋洒在台柱子上和台唇上，以避邪镇台。最后，检场人把死鸡拿到后台，再将一个钱粮盆和一份敬神钱粮放在台中间，灵官用竹竿挑起一挂鞭炮走到下场犄角。另有一个检场人急将台毯卷起一半，站上场门边背朝观众向钱粮盆内扔一把"过梁"火彩，把敬神钱粮燃着。灵官将鞭炮放在盆内引燃，他挑着鞭炮沿台口左右走动，鞭炮燃完，他从下场门回后台。由两个童子用新笤帚、新簸箕把炮皮子全部扫在钱粮盆里，称之为"敛财"；用烧酒把台柱子上的鸡血擦净；把开台符咒钉在舞

1948年第18卷第9期《一四七画报》介绍封台

台正中，放平台毯。二童子下台向园子经理请赏"彩钱"。

然后，上来一个戴假面具、穿红袍的文财神，手拿"天官赐福"等字样的布条幅，随着轻快的小锣声翩翩起舞，谓之"跳加官"，以取吉利之意。

跳加官后是跳财神，财神由花脸或武生扮演，头戴"二郎岔子"（二郎神戴的头盔），上加"红火焰儿"，耳旁插状元金花，搭着黄色彩绸，口叼一个金色、笑眼、黑连鬓胡须的面具，叫"财神脸子"。乐队武场起"九锤半"锣鼓，财神怀抱一个大金元宝，单手整冠、抖袖，举起元宝向左右各跳两回，来到台口，望着台下人，做出往下扔的姿势，但不能轻易地扔，要做出寻找的样子，当没找到合适的人时，虽故意做出扔的姿势，但又摇摇头，仍继续寻找，当看到园子的经理时，才将元宝抛出去，经理在台下忙用大褂兜住，然后就往柜台跑，飞快地将元宝锁在钱匣子里面。经理向众人赏"彩钱"，仪式结束。

这时有茶房头大喊一声"开业大吉了"，随着他的一声喊，园子的大门开了，观众一拥而进，第一个进来的观众免票。

此外，戏园子新开张，或是戏园子遭灾后重新开业，都要举行

"破台"仪式，其内容、形式与开台大体相同。如果戏园子出过不吉利的事或是方位不对，还要举行大破台，仪式还要复杂得多。

戏园里供奉着"老郎神"

商业神祖崇拜，是旧时民间信仰的一种重要形式，各行各业都有自己崇拜的神祇，戏园业也不例外。戏园的后台常供奉有神像，但因各园演出剧种有所侧重，而神像的模样也就不尽相同。

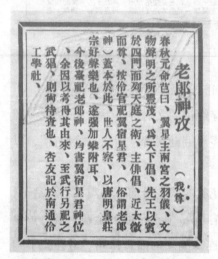

1925年第19期《三日画报》对老郎神的考证

在京津一带，戏园子后台常挂着一张布质的画像，外衬两扇小红门帘，这就是梨园行所供奉的祖师爷——"老郎神"。据《唐书》载，唐明皇李隆基酷爱戏曲，曾在禁苑梨园中选戏曲艺人300人，与宫女一起排练戏曲，如"声有误者，帝必觉而正之"。由此，后世的戏曲艺人遂被称为"梨园弟子"，而老郎神自然也就是李隆基的化身了。

各戏班儿也供奉着老郎神，不过，梆子戏和京剧供奉的老郎神还不大一样。梆子戏供奉的是皇上，画像是胡生模样儿，白面皮，三绺黑须，戴王冠，穿蟒袍；京剧供奉的是太子，画像是小生模样，戴太子盔，穿蟒袍。戏班进某园子演第一场戏之前要拜老郎神，武生上场前也要拜，徒弟第一次登台演出前要拜，演出成功后也要拜，口中还要念叨着"感谢祖师爷赐我这碗饭吃"。通常文角作揖，武角下拜。据戏行讲，唱戏不拜老郎神，装什么不像什么，拜了老郎神，心里就有了底，上场才不会发慌，这也是一种心理作用吧。

行拜神礼时，祖师爷下面通常还要摆放一个布娃娃，即喜神，

1933年第2卷第24期《国剧画报》回答"老郎神"是谁（上）

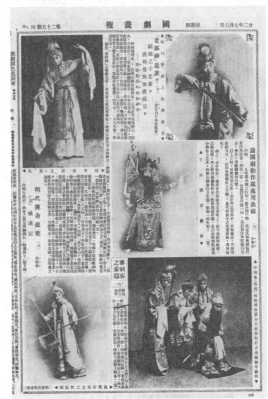

1933年第2卷第25期《国剧画报》回答"老郎神"是谁（下）

俗称"彩娃子"，是在舞台上做小孩道具用的，在《四郎探母》《法场换子》等戏中常能见到。伶人对喜神的规矩很多，如不得仰面，只能放在大衣箱内，等等。据说，唐宰相魏征抱着刚出生不久的儿子进内廷请皇上赐名，但皇上当时正在排戏，缺少一个跳加官的演员，见魏征来了，遂命他赶紧扮戏，魏征忙将儿子放在大衣箱内，等到戏演完了，他的儿子已经闷死了，魏征抱子痛哭，皇上也深觉可怜，遂封他为喜神。此后，伶人都称他为大师兄，因彩娃子是放在大衣箱里的，所以人们叫俗了，就习惯把大衣箱倌也称作大师兄了。戏班子演出时要多给大衣箱倌一份赏钱，以示对"大师兄"的敬奉。

旧时许多戏园子都有自己的戏箱，负责保管戏箱的人叫箱倌。后台供奉的祖师爷前要点一盏"长明灯"，谓之"海灯"。海灯由大衣箱掌管，负责买油、添油，油钱由戏园子或戏班子开支，掌管者自负盈亏，原则是不许熄灭。祖师爷像平时穿黄帔，戴九龙冠，逢节日需换穿黄蟒，戴王帽（京剧不戴髯口，河北梆子戴黑三）。大衣箱倌为"换季人"，每年戏园子给他两次换季钱。

有的戏园子除供奉唐明皇外，还供奉"五大仙"神像，即狐狸、黄鼠狼、刺猬、长虫、老鼠，俗称狐、黄、白、柳、灰"五大仙"。戏班儿进某园子后，首先由生、净行演员在祖师爷像前烧香叩拜，此后，演员每日演戏进后台均须向神像和祖师爷作揖致敬，再向舞台的四周鞠躬行礼，行内叫"拜四方"，借以保佑此次登台平安，演出顺利，不拜不礼者，就要有祸事，甚至有性命之忧，尤其是有开打、翻、跳等危险动作的武行更要循规蹈矩，不能有任何疏漏。

戏班于每年封箱戏之后到阴历三月十八日之前，必选一日祭祖师爷。届时由乐队前引，将祖师爷抬至祭神地点供好，全体人员前来烧香行礼，礼毕聚餐。饭后再由乐队前导，将祖师爷抬回戏园后台。

后台的座位是按行当划分的，不能乱坐。旦行坐大衣箱，生行坐二衣箱，净行坐盔头箱，武行、上下手坐三衣箱，龙套坐旗把箱，丑行可随便坐。特别是装有彩娃子即喜神的大衣箱只有旦角才能坐，因为女衣都放在大衣箱内，而且抱喜神的也多为旦角。

据说打鼓佬的座位曾是唐明皇坐过的，故名九龙口。这个座位不能空，从开戏到

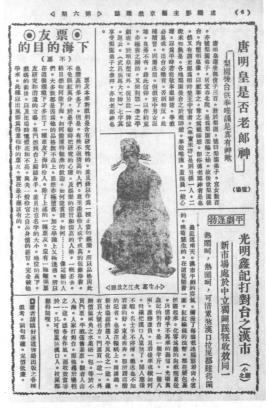

1936年第6期《京戏杂志》介绍老郎神

散戏，打鼓人始终不能随意离开座位。如需换人，亦须待后继者来到才能起立。倘后继者迟到或因故始终未到，亦须候人坚持，绝不能擅离座位。若在台上出现差错，两角互相指责、推诿，则由打鼓佬评判。因各角台上的一举一动，打鼓佬尽收眼底，故打鼓者的评判最有权威，也较为合理公正。

梨园的祀神，从表面上看是一种封建迷信，但从本质上讲，却是各戏班、戏园利用祖师爷至高无上的地位，统治艺人们的灵魂，以达到从容管理目的的一种最有效手段。因为，无论你是何种信仰，也不管你是多么不服管教的“半吊子”全武行，一到祖师爷面前，都得俯首帖耳，躬身下拜。

盛世元音，于今未坠——戏园

065

大衣箱里的"富贵衣"

旧戏箱分为大衣箱、二衣箱、盔头箱（行内称帽儿箱）和旗把箱。凡演员登场时，所有头上戴的、身上穿的、手中拿的，应用的一切物品，都分置在这四个箱子里。

虽然这四个衣箱各有用途，性质一样重要，但大衣箱里装的是文、武演员最必需、最重要的行头，如蟒袍、褶子、开氅、官衣、帔、裙，等等。而其中最重要的是一件极奇特有趣而又含义深刻、列在众行头之首的"富贵衣"。

它虽名为"富贵"，但却是一件极其难看、专供穷酸乞丐所穿的破衣服。

1940年第96期《立言画刊》介绍李盛藻《打棍出箱》中的富贵衣问题

按旧例，富贵衣一定要放在大衣箱的最上层。那么，何以用这样一件破衣服做全副行头的领袖呢？因为旧戏中穿这种衣服的人多半是先贫后富，不是中了状元，就是做了高官，最后大富大贵。把它置于一个至高无上的地位，其用意是勉励后进的人知耻而上进，告诉世人贫穷是暂时的，穷人经过努力奋斗也可以成为富人，这样一个朴素的道理。

在开演前，大衣箱的箱倌整理检点各种行头以便应用时，必先检出这件富贵衣毕恭毕敬地折叠好，供于戏园后台神像前。一是表示对其敬奉，一是借富贵之意取吉利。

旧时写剧本的编剧和制作行头的裁缝多为穷人，他们最早提议将富贵衣放在大衣箱的最上层，意在藐视权贵，敢于把一切真正的富人、贵人统统压在下面，替穷文人们出气，以达到心理平衡。

富贵衣的样式与褶子衣大体相同，但它的满身遍缀方、圆、长、尖各种颜色的补丁，以示衣服的破旧。早期是用青布做的，但随着戏曲不断发展，也为了让戏剧更有观赏性，富贵衣的质地也越来越考究，后改为青缎或青绉，上面的补丁也被艺术化而采用了更加鲜艳的绸布块。因而也越来越脱离了最初穿这种衣服的穷人、乞丐本色。

旧剧中穿"靴"的角色，大多为富人或官宦。因而，为了与富贵衣相称，旧戏中还有一个旧例，那就是凡穿富贵衣的，脚下必穿"蝠字履"，而绝对不能穿官靴。

1942年第5卷第2期《游艺画刊》对富贵衣的介绍

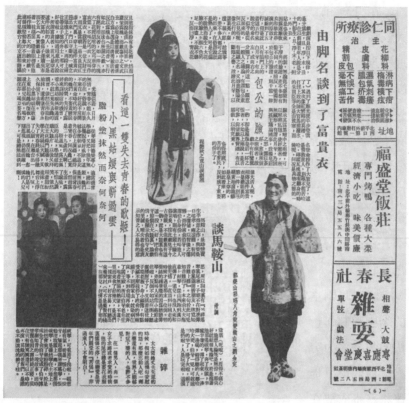

1946年第3期《长春》中《由脚名谈到了富贵衣》图文

富贵衣曾在许多戏剧中出现，如《鱼肠剑》中"吹箫乞食"的伍子胥，当时他是标准的乞丐，因而穿的是富贵衣。《琼林宴》中的范仲禹也穿富贵衣，他虽不是乞丐，但因他寻找不着妻子，踯躅途中，且得了疯病，以致衣衫褴褛。《击鼓骂曹》中的祢衡，在唱罢"我把蓝衫来脱掉"一句后，他的褶子衣里也是富贵衣。按剧情来讲，他是存心穿得不雅，让曹操不快，从他的唱词"破衣蹒跚摆摆摇"，可以知道他穿富贵衣是最恰当的。

但后来，也有将以上三出戏加以改革而不穿富贵衣的，如在《鱼肠剑》终场时，伍子胥穿的是蓝褶子，《琼林宴》中的范仲禹改穿了黑褶子，而《击鼓骂曹》中的祢衡却是穿蓝褶子内衬黑褶子。

戏园众生相

形形色色的园主

"戏园子、电影院子，是好汉不乐意干，赖汉干不了"，这是在老天津卫戏园电影业中广为流传的一句口头语。它说明干这一行的人很庞杂，三教九流什么人都有，也说明了这一行的艰辛。一般说来，凡在外国租界的园子，园主再有点外国人的势力，官方就会另眼看待，杂霸地也不敢轻举妄动，经营起来顺畅些；在华界的园子就不一样了，他们必须得找势力或花钱买势力，每至年节都得给大小机关、各路"神仙"送礼、送银子，买平安。

归结起来，园主大概有四种人：一是靠干实业起家，投实资经营此业的，如中国大戏院的孟少臣、劝业场的高渤海等，他们不但有雄厚的资金，而且有较高的社会地位；一是靠社会威望和人际关系而被资方看重而出任经理的，如上光明的李吟梅和平安电影院的冯紫墀等；一是靠继承祖业毫无根基的，如上权电仙影院经理周恩玉等，既没钱也没势，只是靠辛苦的劳作换饭吃，他们经营此业最为艰难；一是三行头、混混儿以各种手段靠巧取豪夺而得到园子经营权的，如权乐电影院的王福亭、高相宝和庆云戏院的袁文会等，他们既不懂业务，又不善经营，只是凭着他们的恶势力而欺行霸市。

冯紫墀，1902年出生于天津河东粮店街的一个粮商富户，家道殷实，在粮店前街、后街拥有大量房产。在优裕的生活环境中长大。1920年，考入南开大学商学系，在中学、大学，曾与周恩来同学。1924年，大学毕业后，在原国民党司法部长罗文翰开办的法律事务所中任秘书。后又应邀到天津华北电影公司任编译兼秘书，同时在铃铛阁中学兼职。平安电影院被军阀陈霁堂租借并成立了北中电影公司后，陈任总经理，冯任经理。1939年陈去世后，冯又与刘琦开办了平安影业公司，经营平安、光明社两家影院。

　　冯在社会上交际甚广，与社会各阶层人士均有联系。因与天津市市长杜建时是同学，在国民党统治时期，杜曾任命他为市政府顾问和证券交易所副所长等职。他在法国留学时结识了一个名叫费穆的法国人，曾在中国任法国领事，所以，他在天津法租界干的小梨园、光明电影院等数家园子，不但流氓、混混儿不敢找麻烦，就连法租界巡捕看白戏的也很少。

　　冯很有经营头脑，在小梨园几次面临危机之时，他都能化险为夷。1939年当以袁文会为后台的庆云戏院改演曲艺节目，并将小梨

1939年，天津大水中的平安电影院

园的名角儿全都挖走后，小梨园受到了沉重的打击，被迫一度停演曲艺节目。为了生存，冯毅然决定改演评剧。那时天津评剧还在成长阶段，但独具慧眼的冯已从广大观众对它的喜爱程度上看出了评剧在天津的发展势头。冯特邀新翠霞戏班进园，戏班除演传统评剧外，还以新的电影片为脚本，在冯的指导下排演了很多新编戏目。冯利用自己在光明社电影院的身份，在晚场电影散场后，把来津后尚未公演的新电影片，先让评剧演员观摩，再按照故事情节排成新戏，在极短的时间内，就排演了《红花瓶》《一瓶白兰地》等新剧，深受观众欢迎。就这样，冯使小梨园度过了一段最艰难的日子。

当年曾在小梨园当过茶童的李先生说，那时资方拿钱干园子，实在是不容易，虽然他们付出了很多心血，经受了种种打击和挫折，结果又如何呢？冯紫墀干了一辈子戏园子，赚的钱都花在应酬上了，

1942年第214期《立言画刊》记录银行家冯耿光也曾策划接管大光明电影院

他一个子儿也没落下。跟他一起干的几个副经理也没能挣下钱，如小梨园的总务辛德贵干了将近20年，连个正式的房子都没有，常年住在泰康商场楼上的一间空房里，直到去世。

李吟梅，祖居南门西板桥胡同，幼年时先后失去父母，随叔父生活，读书至中学，通诗文，写得一手好字。青年时在津成立"大无畏"通讯社，后在《平报》任编辑，收入微薄，1936年春，经人介绍开始为各戏院写海报，得以结识各大戏院园主和众多梨园界名角儿。上光明开业时，遂被聘为经理，从此，正式步入戏园业。

由于新闻界、梨园界交际很广，上任后，他相继约来周啸天、裘盛戎、梁一鸣、赵松樵等名角儿久占上光明，并曾靠他深厚的文字功底，编演了《乾坤斗法》《西游记》等连台本戏，为戏院赢得较高的票房收入。

但在1940年冬，因收了日租界巡捕的戏票而招致剧场被砸的祸事。极为窝火的李吟梅找到公会会长齐文轩论理，齐也没有办法，并提出辞职，李遂取而代之做了会长。此后，李虽着力治理"看白戏"的恶俗，但收效甚微。在抗战胜利后，工务局以"上光明危险建筑"为由将该院关闭。

行侠仗义的高福安

第一舞台的园主高福安是京剧天津派武生的代表人物，他一生行侠仗义，流传下来许多动人故事。

他是盐山县新店人，自幼习武生，练得一身的好功夫，素好任侠，18岁时，途经杨柳青返家，行至荒郊野外，忽听有人呼喊救命，循声过去，见三个劫匪对一名妇人正欲行不轨，怒不可遏的他大吼一声冲了上去，徒手夺下匪徒手中的利刃，将三匪一并刺死，妇人获救，高给了她银两，嘱其回家安心度日。

高福安所演剧目均为侠烈剧，在1914年的上海菊选中，一举夺

得武状元。

1915年5月27日，高福安应邀赴奉天（今沈阳）演出。他乘坐的京奉火车出了山海关，直往奉天方向疾驰。同在一节车厢里的一个农村中年男子怀抱的婴儿闹肚子，把屎屙在了车厢的地板上，因为这是日本人管理的火车，所以农民非常害怕，急忙用纸去擦，但还是被一名日本乘警发现了，只见他过来也不问青红皂白，抡起手中的警棍劈头盖脸地就往农民身上疯狂地打。农民一边用手抵挡着，一边脱下上衣将屎拭净，并跪在地上苦苦哀求、赔礼，但那丧心病狂的日本乘警仍用警棍殴打不止。实在看不过眼去的高福安站起身来走了过去，用日语好言相劝，请求日警饶了农民。日警连看都不看他一眼，佯作没听见，反而变本加厉，用铁棍击打农民的头部，用皮靴子踢他的裆部，农民被踢得在地上来回打滚。高福安提高嗓门喊道："小孩子不懂事，在所难免，更何况他不但赔了礼，而且已经用自己的上衣擦干净了，你为什么还要这样下狠手打他，他没犯死罪，你难道要把他打死不成！"日警轻蔑地说："这是在大日本的火车上，用不着你多管闲事！"高毫不客气地说："这是在中国的土地上，绝不容许你胡作非为！"恼羞成怒的日警听后，竟举棍朝高打来。身怀绝技的高岂能容忍，他用力扭住日警的胳膊，两拳一脚就

1915年6月6日《新闻报》刊发《名伶高福安刺毙日人案》

不屑卒令強鄰顢頇不能有言於此可見弱國無外交強權即公理之邪說耳俠伶高福安者直不恥官僚媚外奸人爲照非其公理不敢強力也（屢父）

一般稍知廉恥者所能有言於此乎天津人性瀟洒而顏頗好任俠喜爲人排難解紛甚活於武技精通柔術自幼嫻於武生勤劇於世甚奇不軼乎以成而奇才改投

界學爲武生勤劇於世家大志欲死於成而改投一時藝術自幼嫻大志欲死於是勤劇蓋由自幼練精而性復善嗜此時復善嗜而性情或似口受病敗或復嗜損而失化又嫻積補失化日養爲武常仍無以過也柔術當由鄉至鎮尊道游精稍碍路徑由是欺瞞华人之事宜出不滿但敢恐而不敢言當由俄之役由鄉至鎮尊者由鄉至鎮尊者時解韻皈每致

戚況劇黃三當年无忌之過也蓋由地劇或爲一時藝術或復善嗜此偏結張客有徒皈客相每致偏結張客余則知而不及赴鄉印在車偶便潤但敢恐而不敢言言此狀即不滿但敢恐而不敢言戚避道過此身遇往詢問夫婦惺惺夫婦腥

年秋受聘赴大連初翔由津奉路轉吉長路再轉車長春至大連初翔由坐二等客車同處一車某姓本夫婦二人素華服此狀即目某夫婦查票者已知其意遲往詢問夫婦惺惺夫婦腥

高伶所不滿但敢恐而不敢言當由俄之役由鄉至鎮尊者高伶爲豪紳資者之僕由鄉至鎮尊者由鄉至鎮尊者時解韻皈每致力憔悴而此寒暖失調所攜幼孩幼受病敗又嫻精結婦人之事宜出

力不及赴鄉印在車偶便潤但敢恐而不敢言言此狀即不滿但敢恐而不敢言戚避道過此身遇往詢問夫婦惺惺夫婦腥

望而不滿但敢言言此狀即不滿但敢恐而不敢言當由俄之役由鄉至鎮尊者高伶所不滿但敢恐而不敢言當由俄之役由鄉至鎮尊者

彼盒血噴人也於是肥小老戚相率避去壯者數人留作壁上觀時日人數軍持械

格鬥高伶但於空手努力與抗既而挽一槍遠取攻勢乃弗敢其一人受傷僕於地兩人曳兵而走狀甚狼狽而車行不停無何又到一站日兵得救押高去彼事如何如何間高人言不得直故相聚往旁觀者甚眾欲屈高下車後欲解衆省精而性復善嗜

事成欽高義高忍其受屈牛領衆省第一站日兵得救押高審甫有隻千聞報其

肇禍書甲轉訊衆書告者是否該省中訊余本省之僕告書甫轉訊衆書告者言是該省勤密問官佛省大判領衆次判領省至請使館提出交涉呈文到京使館立政務文

大盲言革人高福安行凶肇禍擾亂船政有碍市國之權政妨中日國際善之誼應設法阻止並且要求引渡歸我國自行完辦另由雙方派員引渡至華由中日庭審訊譯致難云無恐而

覆決要求引渡省第一僕至華現仍爲省白該以後不復再預他事矣然而

精神與物質上均有未合始覆有極大之痛苦矣兩現仍爲省白該以後不復再預他事矣此事

○記俠伶高福安軼事

張元溥

少人相持撚夜攻難克待到天明衆始奔奔入城東人新少追兵在後苦相尋援來奔至民房內僑裝改扮以逃生此番戰事經三日多少英豪喪厥生次日衙前來檢拾屍骸狼藉滿青血千秋恨太息宏功竟不成性命犧牲幾許傳言七十有二人黃花崗上秋冷三寸桐棺臺異當按此次死難者共七十二人其餘非人仍逃向外洋而去

官廳方面仍嚴懲誅戮倡義無髮辮疑使作黨人看我但把將官衆壯觀春秋二祭那邦人士僑情沈流閒我今唱與諸公聽應晚得烈士聲名永不列

按此事中外報紙皆有詳細記載所言伶人高某即上年隸丹桂第一台之高福安也吾國以積弱之勢見侮於外人吳民之旅行國外者處處受人欺凌當未得一二過高伶爲之任俠仗義一洩其不平耳夫高以伶人見義勇爲力爭

色難鐵泉目臘改辯先賢慈懿昨立姓名列祠堂建在荒岡上鳥鵲哀鳴栽

目不知對婦性忿不遵他顏即將妻子與夫攜抱而自用華服俯地抹拭之意在

要日人之誣恐而自兵藏即員仍忿不可遏謂僅去奏藏不足戒非非將帅鴻之過且欲國人民欲爲衆書公共藏恩同坐者亦知日人強悍

語已恣目以待監視不去余亦恣甚無知不可侮當作厭恩一面由衆省挺身而出力

不可理喻又不敢稍挫其鋒均絨默然省時臧督最烈者高某亦知而復力

任調停日兵不能痛快而而高意可以息事寧人殊不知從此今事也俄而復力

鄉械例有臺義之規定兇責最尚未干罵尚日兵亦如此過更勝於省高仍處謂爲物衝日員之公共乃民公由員公由員欲國人民欲爲

余謹代余謹代以使車稍均絨默時臧督請省設事恩事省設法

涵盡力而勿使車稍均絨默時臧督請省設事恩事省設法

揚械之日兵重語前軍其威省文明宜能竣祝正義而損人格傷國稱文省身

任調停日員不能痛快而而高意可以息事寧人殊不知從此今事也俄而復力

能引此語己臂色俱咎日人亦恣即有凶兇罵奴亍凶欲制人類待汝而殺我非所餌但

徼笑揚言於日曰諸君意共視之今文明之世彼日人者身亦何嘗觀他異日之證母令

械國之中恐碍他人生命請諸君稍避移時如肥壯者亦可旁觀異日之證母令

1924年第6期《劝善杂志》刊载《记侠伶高福安轶事》一文

将他打趴在地。日警急起拔出刺刀向高刺来，高闪身躲过刀锋，抓住刀柄，一记黑虎掏心将日警再次打倒，"当啷"一声，刀也落了地。穷凶极恶的日警又掏出手枪，说时迟，那时快，就在他扣动扳机前的一瞬间，高一个健步冲上去，猛抬腿一脚将枪踢飞，顺手抄起地上的刺刀，一刀刺进日警胸部，日警当场毙命。这一连串精准的动作将满车厢的人都看呆了，

1940年第81期《立言画刊》介绍高福安

情不自禁为他鼓掌喝彩。这时又有三个日警闻声赶到，他们一边喊着一边开枪，高见势不好，打开车窗，飞身跳了下去……

　　同年6月3日，北京的《群强报》在"国事要闻"专栏中，以《高福安刺毙日人案》为标题，报道了这一消息。高福安见义勇为，赤手空拳刺杀日警的侠义之举，大长了中国人的志气，在老百姓中一时传为佳话。

　　7月9日、10日，该报的广告栏中，连续登载"第一舞台特请第一超等艺员新由三省回京"的消息，其中就有高福安主演的全本《金钱豹》和头二三四本《白水滩》。由此可知，一个月后，高福安已安全返回天津。

戏园与演员的桥梁——经励科

俗话说"店大了欺客，客大了欺店"，戏园与演员之间的关系也是这样：角儿名气大了，架子也就大了，可以不把一般的戏园子放在眼里，戏园子邀角儿时，他可以拒绝，就是到了戏园也要敬着他；而像中国大戏院这样在全国有影响的大戏园，演员视之为戏曲界的最高殿堂，演员都以能在此登台演出为自己的荣耀，园子自然也会将一些没有名气的演员拒之门外。能够很好地协调二者关系，让演员找到合适的园子，让园子找到合适的演员，又使双方各得其利的组织就是经励科。

经励科这个行当由来已久，原是梨园后台的事务人员，行话叫"头目人儿"。晚清时，四喜班的六大管事及民初旧戏班的六大管事干的活就是后来经励科的工作，不过当时还没有这个称呼。"经励科"是在民国初期才开始叫响的，字面上的意思说法不一，行内大多数人认为"经励科"应写作"经理科"，有经纪人的意思。他们的主要任务是：邀戏班、约演员、定戏码、排名次、分账、开份儿、查堂、排纠纷。

经励科有着双重身份，他要为戏园服务，保证戏园的上座率，同时又要考虑到演员的利益，让他们得到合适的包银，所以，经励科戏园子里有，戏班子里也有。说是经励科，其

1930年第2卷第10期《戏剧月刊》封面

实无论是戏班还是戏园都只有一个人担任。

经励科的人首先得是戏曲界的内行，同时还要有非常的本领，如熟悉戏班习惯，与梨园界尤其是与各大名伶私交甚好；将各名伶所擅演剧目烂熟于心，深知邀何人为之配戏；研究观众的心理和兴趣，审时度势，安排深受观众喜爱的戏码；善于随机应变，如角色未到、戏码临时变更，要临危不乱，沉着应对，不露痕迹，不让观众察觉。他还负责安排演员吃住，名角儿住国民饭店，配角在交通饭店，跟包在后台；由他出面与戏班子谈戏份，再经他手发到演员手里，有时也赔钱，但有时明知赔钱也得做，目的是给下一次做铺垫；讲信用，有时只需口头谈妥了就可以，写文字合同的很少。

可以说经励科为戏园、演员双方服务，也可以说他们吃两头，同时挣戏园、演员的双份包银，有些人甚至还赚些"黑钱"，如约某名角儿300元，他却对戏园子报价400元，从中渔利100元。

天津经励科第一人李华亭，原是春和戏院的管事，后到中国大戏院任经励科。除有一般经励科熟悉戏班、戏园的特点外，他与众不同的是，懂得谁跟谁配戏演出能达到最佳效果，行内人都知道，几个顶尖的名角儿配在一起，戏未必就能演得最精彩，而李华亭最拿手的就是为大轴配二路（即主要配角）。如旦角演员芙蓉草（即赵桐珊）挂头牌时上座率不高，演出效果不好，李华亭就对他说："我说话您别不爱听，我建议您以后别演头牌改演二路吧，我保准您一样能大红大紫！"芙蓉草接受了他的意见。头场戏是在中国大戏院上演的《四郎探母》，他演萧太后，结果赢得满堂彩。后来尽管他只演二路，但四大名旦、四大须生都争着与他配戏，也都非常尊敬他，包银并不比他们少，而且照样红遍了大江南北。

因为有超人的本领，李华亭得到了戏曲界的广泛尊重，他如果约角，即使被约方有事也要设法推掉跟他走。荣春社科班出身的杨荣环，一直从尚派，初时没有多大名气。后来拜李华亭为义父，李

1936年第4期《戏剧旬刊》中《"红青官衣"与"经励科"：戏世界报刘慕云之胡说》一文

介绍他拜正在上海演出的梅兰芳为师，出于对李的信任，梅兰芳说："你是行家，我相信你的眼力。"于是，杨正式拜梅兰芳为师，从尚派兼梅派，结果后来演出大获成功。

经励科一方面很辛苦，终日东奔西跑，往来于戏班与戏园之间，有人说，他们晚上上炕睡觉的时候，那两只鞋才在炕下喘口气；一方面又很霸道，无论哪位名角儿，都不敢轻易地得罪他们，因为所有演出都在他们控制之中，若不依他们的调遣，就寸步难行，戏园子也需让他们三分，否则就有被"晾台"的可能。从这点说，经励科又带有一定的把头性质，他们把持着戏园子和演员。有一次，谭富英觉得给自己配戏二路水平太差，就要求换一个二路，经励科一听就急了，说："我找的二路，错不了，你要不愿意唱，现在我就告诉前台打住，咱们回戏吧！"

某年大年初一，经励科找到余叔岩要他初二上戏，正赶上余叔岩家里有事，他十分客气地说："别人抢着过年上戏，咱们就甭跟他们争了。等我忙完了事再说行吗？"经励科的人一听就火了，留下句"你敢驳我面子，咱们走着瞧"，扬长而去。此后的一段时间，经励科联合起来，谁也不找余叔岩，竟把他"挂"了起来！这事激怒了

早对经励科有看法的郝寿臣，他说："角儿的命运竟掌握在他们手心儿里，咱们梨园行早该改改章程，把经励科废除了！"这话传到了经励科的耳朵里，结果郝寿臣也得到了余叔岩的同等"待遇"。

1945年第344期《立言画刊》介绍经励科

难怪有的伶人说："我们怕经励科比怕师父还厉害！"

曲艺界最有名的经励科是王新槐，人称"王十二"，先后在大观园和庆云戏院任经励科。他是个手眼通天的人物，不但在梨园界很有威望，还是个有名的混混儿。在大观园时，他就用手段将正在中原游艺场演出的小彩舞挖了过来。1939年，恶霸袁文会接手庆云戏院后，便让王新槐当了管事。他先是把小梨园的大轴小彩舞"借"走，后将小蘑菇、赵佩茹的相声，陈亚南、陈亚华的魔术强行拉走，慑于袁文会与王新槐的势力，小梨园的经理冯紫墀也是敢怒而不敢言。1940年，又成立了"天津兄弟曲艺团"，在团的演员虽没有立下卖身契，但却没有丝毫人身自由，曲艺团规定：团里可以随时辞退演员，但演员未经许可，不能到其他园子演出，更不可随意离团。

检场人个个都有绝活儿

戏剧舞台上摆放桌椅、喷撒火彩、扔手彩、扔垫子等项工作，都是由检场人来完成的。检场人通常隶属于各戏班子，但一些有规

1935年第2期《京戏杂志》中的《改良平剧说到检场》一文

模的大园子，或本身有自己班社的园子和一些有后台工作人员的中型园子，也有自己的检场人。

检场人早在清末时就已出现。外行人把他们的工作看得很简单，认为无非是摆摆桌椅、扔扔垫子而已，其实不然，一名出色的检场人不但要拜师求艺，还要经过数年乃至十数年的刻苦学习和艰苦实践。他们大多不识字，初学时，为了便于记住每出戏的关键环节，就在纸上画出自己能看明白的各种图案来代替文字。素有"天津检场三把金交椅"之誉的赵文桂、孙连生、马德发及其门徒，代表了百余年来天津检场人的最高水平。

出色的检场人个个都是"戏篓子"，每出戏讲的是什么故事，每个角色的动作、唱腔、唱词和道白，有何场次，何时上，何时下，以及角儿与角儿之间的"介口"（上下场衔接处），他们都是了如指掌。开演前，他们要在后台查点演员，如有人没到，得及时通知后台管事做相应处理。如果是后边的戏，演员因故没有及时到场，检场人就要设法通知台上的演员"马后"，意思是尽量拖延时间。如果演员有急事或还要赶其他场子，检场人就要通知琴师和其他演员

"马前"，意思是尽量往前赶，其至有些戏可以省略。

戏一开场，他们通常站在上场门、下场门的边上，负责拦挡"冒场"（提前出场）的演员，台上有演员忘词，他们也要想办法及时提醒。其至临场没人"搭架子"，他们也可以立即代之。如一次杨宝森在中国大戏院演出《朱痕记》时，锣鼓点响了，该杨宝森叫板上场了，可他正在挂髯口，当时眼前又没有"搭架子"的人，眼看台下的倒彩就要起来，救场如救火，检场人刘凤元一句闷帘叫板后，杨宝森正好一切准备完毕迈步登场，一场将起的风波被压了下去。事后杨宝森非常感激，连连给刘凤元作揖道谢。检场人的重要性由此可见一斑。因为他们有"救火""救场"的神通，所以，有人称之为"半个管事""半个演员"。

因为旧时舞台多为木质地板，铺地毯的园子很少，演员长时间地跪着，膝盖就会很痛，所以，演员有下跪的动作时，常有检场人向台上扔垫子的场面。"扔垫子"是检场人的一项基本功，要求垫子扔得准确、及时，准确是指位置准确、形状准确，即垫子要不偏不歪，正好落在演员的脚下，及时是指扔垫子的动作要在一两秒内干净地落地完成，垫子落地的一瞬也正是演员下跪之时。如在《麒麟山》等戏里有三个演员要同时下跪，检场人就要在一棒锣里同时扔出这三个垫子。他们的诀窍是用一只手的拇、食、中指和无名指之间各夹一个垫子，用大臂和

1943年第8期《三六九画报》对检场的介绍

1948 年第374期《戏世界》介绍《检场与饮场》

二膀一次向外张开的同时，手腕和手指一起向外连续弹张三次，依次扔出三个垫子。

在演出之前检场人必须先"踩台"，细致地了解舞台的大小尺寸，台板是否平整，台毯的软硬，从而选择桌椅的摆放位置，掌握放的稳固性。桌椅放、撤要准确及时，必须人到椅到，早了影响剧情，晚了演员坐不了或坐空。

扔手彩、撒火彩的技巧花样很多，有"过梁"，即将火彩由近及远地撒，或隔着"城墙"撒；有"吊云"，即将火彩由远及近地撒；有"月亮门""反月亮门"，即将火彩撒成圆圈状，或由左及右或由右及左；有"托塔"，将火彩抛至丈许，落下时上细下粗呈塔形。此外还有"倒簪""满堂红""天女散花"，等等。撒火彩最重要的是时间准确，如在《火烧七百里》中，赵文贵能三棒锣中撒三把火彩，没有一秒钟的误差，他的精彩表演，经常赢得满堂彩。相反，如果在撒火彩时有了时间误差，就会烧了演员，甚至酿成火灾。如1927年中秋节，马连良、朱琴心等在明星戏院演出《阴阳合》，因检场人

撒火彩慢了，将火彩正撒在朱琴心的头上，当时用白纸穗做成的鬼发就被引燃了，虽经前台后台演员、管事的竭力扑救，但他的面部仍被烧伤，以致两个多月没能登台。

名伶戏箱里都放什么

戏园子或戏班儿里专门管理文武角服装及道具，并负责帮助演员穿卸服装的组织，被称为"戏箱"。早在清末时期天津就有了戏箱，有文字记载的是1901年即出现的"三槐堂箱"，地址在天津旧城里乡祠内，专供天津"八大家"之一的"海张五"家戏班所用。

随着京剧、评剧等戏曲形式在天津的日益发展、兴盛，票房、票友演出频繁，杂耍艺人也纷纷反串戏剧，他们都没有自己的行头，演出就得向戏箱租赁，而空前繁荣的义务戏和堂会也常感戏箱供不应求，所有这些，都促使天津戏箱数量由少到多，规模由小到大地快速发展，20世纪30年代中期的天津戏箱，已由20年代末的几份一跃增至30余份。

戏箱有营业性戏箱和非营业性戏箱两大类。

营业性戏箱专以出租盈利、收取用户租赁费（行内称箱税）为目的，租赁费以演出场次或按天数计算，价格不一，主要依据文戏、武戏、大戏、小戏以及忙闲、时节等具体情况而定，20年代，每场戏要收取二至四元的租费，如果是堂会、义务戏或名伶、名票，则租价会更高些，但一般名伶都有自己的行头。

1934年第10卷第25期《天津商报画刊》中名伶梅兰芳的戏箱

1941年第2卷第5期《游艺画刊》报道戏班的戏箱设备

　　有很多戏园、戏班都有自己的戏箱，非营业性戏箱就是专为自己戏园、戏班服务的，偶尔有别人借用也是免费的。

　　戏园有自己的戏箱，一来可节省租赁服装的开支，二来也是证明自己实力的一个重要标志。如中国大戏院、天宝戏院、北洋戏院、庆云戏院、天桂戏院、聚华戏院、新中央戏院和中华茶园等都有自己的戏箱。

　　中国大戏院戏箱，建于30年代中期，在中国大戏院内。该箱为

中国大戏院股份有限公司所有。箱头是郝玉龙（人称郝老五）。此箱为天津规模最大、行头成色最佳的戏箱，特别是此箱中有十殿阎罗衣、八仙衣、黑色龙套衣、三星衣和大太监衣等数十件极为罕见的行头。其中十殿阎罗衣和八仙衣都是清宫升平署曾用过的，选料十分考究，镶花、钩金等工艺更是非常精细。新中国成立初期，该院将一件黑色十殿阎罗衣作为珍贵礼物，赠送给了来华访问的苏联艺术代表团。

戏箱的规模以"份"划分，有"一份戏箱""半份戏箱"之分。一份戏箱具备一般戏（包括文戏、武戏、群戏、小戏等）所需的所有行头、道具等物品，且品种齐全，所以，也有人称之为"整份戏箱"或"全份戏箱"。半份戏箱只具备一些小戏，或只有旦角、或只有男角所用的行头、道具等物品，故也叫"半份女箱"或"半份男箱"。

箱主掌握着戏箱所有权和经营权，一般为戏园园主或戏班班主，他们或是为了统一管理，或是纯属名义性质的兼职。箱主基本上不干活，有的甚至根本就是外行，所以，大多数箱主都要有一个箱头负责具体工作。

箱头是实际意义上的戏箱具体负责人，负责联系业务，制定租价、租期，招纳箱倌，领取、发放箱倌箱

京劇戲衣之沿革
與大戲箱之種種
◇厲伯◇

1944 年第 1 卷第 5 期《新民声》
介绍种种京剧戏箱

份；掌握、监督戏箱管理、维护、出运、归还等业务经营的全过程。

箱倌是戏箱里具体干活的，大戏箱又将他们分为衣箱倌和盔箱倌。衣箱倌负责管理文武角的服装，并帮助演员穿卸服装。要求他们一见戏单或水牌儿，便知道戏里有什么角色，各个角色都穿什么服装。他们的功夫主要集中在"穿、褶、扎、楦、拾、系、脱、叠、放、点"这十个字上。以"叠"和"放"为例，"叠"分为大叠和小叠，大叠大压小，小叠见中缝，先右手后左手，大襟压小襟。凡带摆的服装，如蟒为大叠；凡不带摆的，为小叠。"放"分为上五色和下五色，一定要将红色的服装放在最上头，因为行内有"在京以黄为尊，故以黄色服装为上，出京则以红为大（帅着红装）"之说。

名伶与天津

天和茶园与天津最早的坤伶

据史料记载，坤伶最早大约出现在明代。虽然《世说新语》中载有石崇蓄歌伎的事，但那并不是纯粹的伶人。宋元时是中国戏剧最发达的时期，但舞台上还没有坤伶扮演串戏，直到明代时才出现了真正的坤伶。明代张宗子的《陶庵梦忆》中有论刘晖吉女戏的一段，又说女伶陈素芝，曾留他在她家里饮酒。谈及坤伶朱楚生时，曾有"楚生色虽不甚美，然绝世佳人无其风韵，楚楚谡谡，其孤意在眉，其情在睫，其解意在烟视媚行"的文字记载，由此可见，捧坤伶的风气，在当时已开始盛行。

但自清以后，坤伶曾一度走向没落，甚至不大有人注意了。因为当时男伶较坤伶色艺尤佳，并且那时有一种极坏的风气，就是名公巨卿，差不多都有"断袖"之癖。上有所好，下必甚焉，于是，众士大夫阶层群起而捧男伶，坤伶戏几乎无人观看。在那时出色的饰旦角的杰出男伶，有八达子、天保儿、白二、魏三等人，尤以白二、魏三红极一时。据《燕兰小谱》记载："白二为旦中天然之秀，他有一种得意的戏，名曰《潘金莲葡萄架》，白二扮金莲极尽淫荡荒唐丑态。魏三本是秦腔的花旦，乾隆四十四年时，以演《滚楼》一

出而走红，他不但面貌姣好，歌声动人，而且擅女子装，以鬟鬢和装小脚登场，实自魏三始。"《金台残泪记》也有"魏三出入宰相和珅的门下，声势甚盛"。当时，男伶既然如此为人所喜，坤伶自然就要相形见绌了。

自此很长一段时间，坤伶尚不能与男伶相抗衡，虽间或也偶有出色者，然亦寥若晨星。直到以梅兰芳为领军的四大名旦的出现，坤伶才彻底翻身，成为舞台上的主角。

天津戏园出现坤伶首推 "四架英"，大约是在1900年前后。所谓"四架英"，即名伶金翠英、金桂英、金月英、金秀英姊妹四人的合称。翠英先工老生，后改花旦，桂英本工小生，月英专演老生，秀英则为丑旦。她们原为河南人，出身"马班"，但为一般马班之翘楚，而翠英尤冠于同侪，在豫境及冀南一带，几乎无人不知金家马班的金翠英。

四英曾学习皮黄、秦腔各剧，每有庙会，必登台露演。自庚子之后，天津商业骤形发达，地方亦见繁荣，是时，四英由其养母携之来津，寓河东老车站老泰安栈内。先在东门外席棚的天和茶园出演，颇受欢迎。此前登台演出的艺人皆为男伶，四英的陡然登台，犹如一石激起千层浪，各界人士竞相争睹。四英一时红遍了大半个天津城，天和茶园也因最早出现坤伶而被载入天津剧场史册。

因天和茶园地方狭小、条件不佳，四英在此演出数月，遂应邀到马家口聚兴茶园登台献艺，声名大噪。后聚

1942年第17期《三六九画报》
介绍坤伶李玉芝

昔日之坤伶與今日之坤伶

闲話陝西梆子 ●吳聞青

1945年第332期《立言画刊》中《昔日之坤伶与今日之坤伶》图文1

兴更名权仙，茶园易主，但四英依然继续演出，茶园获利丰厚。当时，四英所演剧目有《天水关》《文昭关》《黄金台》和《牧羊卷》等戏。其中《黄金台》一剧最受观众欢迎，上座最盛，故该剧每月必演数次。

由于四英色艺俱佳，演出时间一长，难免招蜂引蝶，有关四英的绯闻屡见报端。当时有一姓王的某钱庄经理，于翠英露演时，无日不临，久之，几近入魔，有

昔日之坤伶與今日之坤伶

1945年第333期《立言画刊》中《昔日之坤伶与今日之坤伶》图文2

盛世元音，于今未坠——戏园

时还邀友同来捧场。嗣后，王花钱买通了园中人代为介绍，备上300元见面礼，盛装华服，至翠英寓所。见面后，王一躬及地，毕恭毕敬地奉上大礼，翠英笑而受之。王献殷勤道："今年正月偶往聚华观剧，立刻被你的演艺倾倒，所以自你到津至今，我没有一天不去观看！我以为你所演各戏，无一不好，以《黄金台》最为无匹。我已看过二三十遍，但有一事不解，特登门求教。就是你用脚踢灯笼，何以一脚就让它飞起一丈多高？我回家也曾试验，但使出浑身力量也做不到。"翠英听后不禁大笑，告诉他："此实非我之本领，君何太痴，缘当我踢时，打灯笼的人即借势往上一挑，望之则以为是我踢起来的了。"王闻言，始恍然大悟。

王某由此遂得识翠英，迷之更甚，而翠英只是将其玩弄于股掌之间，屡施擒纵，结果王之钱财尽数花在她一人身上，不久，钱庄即行倒闭。自此，翠英再也不与王来往。

梅兰芳的天津情结

1915年，京剧大师梅兰芳首途天津，在东天仙戏园演出，此后又多次来津献艺，在半个多世纪的戏曲生涯中，天津的新明、平安、春和、皇宫、天福、升平、中原、中国等大大小小的戏园子，都曾留下梅先生的足迹。他在天津这片艺术的沃土上，与热情的天津观众结下了不解之缘。

1915年8月，梅兰芳首次跨入津门，当时天津还没有具规模的大戏园子，梅兰芳只得屈尊于东天仙戏园。该园建于1890年，历史悠久，在津颇具影响。这次梅兰芳演出的是时装新戏《一缕麻》《宦海潮》和《邓霞姑》。所谓时装新戏，就是演员的行头一律采用当时人们生活中的穿着打扮，以当时的现实生活为题材的新编剧目。这些新戏宣传民主革命思想，批判社会制度的阴暗面，艺术表现形式也讲究推陈出新。梅兰芳初莅津城，得到天津观众的很高评价，称

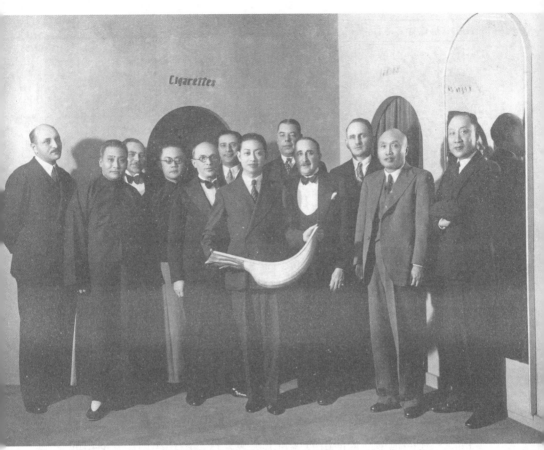

20世纪30年代，梅兰芳与张彭春（右一）在天津回力球场（今一宫）

赞他的声腔婉转悠扬，一字三折，"犹如柔丝一缕，摇漾晴空，高可上九天，低则可达重泉，上如亢，下如堕，实在难能可贵"。

　　梅兰芳排演新戏后总是最先拿到天津来演出，他认为天津观众不但热情而且懂戏，如果新戏能得到天津观众的认可，在其他城市演出，他心里才有底。1922年12月17日至19日，梅兰芳在津连演三天，每天都上演一出他自己独有的新编剧目。第一天是《天女散花》，他演天女，只见他手持一条一丈六尺长的红绸子，由中间围过脖颈，再引至胸前分成两条，全凭两只臂腕之力舞出一套变幻无穷、极具艺术性的优美绸舞，配以西皮二黄和昆曲兼有的唱腔，舞台色彩缤纷，突出了天女庄严妙相。第二天演的是《贵妃醉酒》，此前该戏是一出曾被官方禁演的诲淫旧戏，但经梅兰芳取其精华、去其糟

1936年第30卷第1475期《北洋画报》戏剧专刊中的梅兰芳

1938年第1卷第4期《东方画刊》中对梅兰芳的图文报道

粕的艺术改造，该剧意境深邃，极具艺术价值。《天女散花》、《贵妃醉酒》连同他第三天演出的《霸王别姬》这三出在津创作并演出的新戏，已成为梅派乃至中国戏曲的代表剧目。此外，他的头两本《虹霓关》，也是在皇宫电影院最先演出的。

1929年3月，梅兰芳在新明大戏院首演的《春灯谜》，是他在津演出期间挤时间排练出来的，依据昆曲剧本，由齐如山先生协助执笔。演出阵容强大：梅兰芳演韦影娘，王凤卿演宇文行简，萧长华演庙祝，姜妙香演宇文彦。该剧演出前，他特意请来北京富连成科班的学生在剧中耍龙灯增添舞台火炽气氛。同年9月，梅兰芳再次来津时，又排演了《花蕊夫人》和《空谷香》两出新剧。演出引起强烈反响，很快被评剧艺人改编成评剧在津演出。

梅兰芳对天津观众、天津戏院情有独钟，对天津各戏院的约请，无论园子大小，包银多少，只要时间允许，他均欣然应允，而且绝不爽约。1927年3月，天津明星大戏院建成，特邀梅兰芳参加开幕

演出，尽管当时他正忙于赴美事宜，但仍挤出时间如期赶来。同年冬天，春和戏院落成不久，院方赴京邀请他来津献艺，他特意重新调整了日程，携《俊袭人》《太真外传》《上元夫人》等新剧前来助兴。

"九一八事变"后，梅兰芳出于民族义愤，拒绝登台演出。1936年9月中国大戏院建成后，他却能应该院之邀，破例来津演出了一个月，并参加了天津的赈灾义演。抗日战争爆发后，梅兰芳蓄须明志，长达13年没有光临津城。直到天津解放后，1949年10月，他才率领梅剧团重新登上了阔别已久的天津舞台。

银达子跪哭"中华园"

"七七事变"后，天津河北梆子遭到了前所未有的冲击，曾孕育了河北梆子的华北农村多被日寇侵占，失去落脚地的艺人们生活无着。为了谋生，他们有的改行唱了京剧、评剧，有的兼营小买卖，更有的竟做了红白喜事的吹鼓手。河北梆子剧种的日渐衰落，迫使小香水（李佩云）、金刚钻（王莹仙）、银达子（王庆林）等河北梆子名伶不得不从国民、天宝、北洋、春和等大园子迁出，与什样杂耍合演于小梨园、新天仙戏园、中华园等地。

1944年，曾在津城名噪一时的名

1949年第426期《戏世界》中的小香水

伶小香水沦落到了新天仙戏园，这是一家极其简陋的小园子，观众席是十几条大长木板子，一下雨剧场的秫秸和苇把子搭的顶子就漏雨，雨下大了，观众和演员就得蹚水。因不适应这阴冷的环境，小香水很快就病倒了，躺在离园子不远处的一间破房子里。深秋时节，她身上只盖着一床满是破洞的被子，由于没有得到及时治疗，她浑身浮肿，一双厚底靴穿在脚上脱都脱不下来，就是这样还得挣扎着登台演出，不然就没有饭吃！在她奄奄一息的时候，用尽最后一点气力对园主张子奇说："我要回家，我要与爹娘埋在一块儿，看在我是一个将死的人的分上，您无论如何也要答应我这最后一个请求，我死后，一定在九泉之下保佑着您生意兴隆，平安吉祥！"园主遂号召艺人们为她凑足了火车票钱，但火车还未到站，她就咽了气。

1948年春，金刚钻、银达子等艺人在中华园（今新华书店礼堂）演出《春秋配》《捡柴》等剧目。4月10日，迫于生计，金刚钻抱病

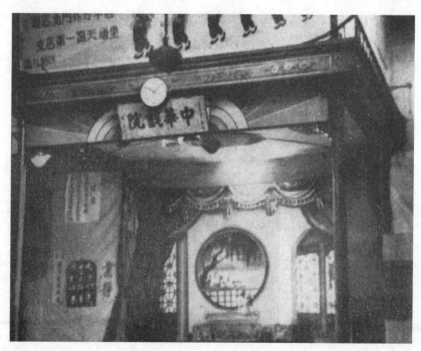

中华戏院

天津老戏园

登台饰演《捡柴》中的姜秋莲，戏至中场，金刚钻眼前一黑，一头栽倒在戏台上。虽被班子的艺人及时送到医院，但因没钱交医药费而被拒之门外。次日早晨，金刚钻悄然去世，可怜这位曾经闻名遐迩、素有"梆子大王"美称的河北梆子名伶，就这样凄然地离开了人世。

更为悲惨的是，她死后，银达子及其同仁准备安葬她时，却发现金刚钻已是身后萧条，无分文积蓄了。于是，银达子与同班演员商定，由金刚钻的徒弟柳香玉转天贴演《烧骨计》，银达子串演店家，当戏演到公婆死在店中无法葬埋时，身着重孝的银达子一下子跪倒在台口，痛哭失声。观众们不明白是怎么回事，台下顿时一片哗然。

茶园的管事早已飞报东家。魏东家急忙跑到台上，冲银达子大吼道："你这是干什么，莫不是要砸台上台下这十几口子饭碗吗？"

银达子想起金刚钻自民国初年起在天津演出，1929年后在中华茶园演出的十几年里，正是金刚钻大红大紫的时候，这期间，她几乎成了茶园的摇钱树，临了却不肯借一个小钱儿为她治病，眼睁睁地看着她默默地死去。银达子用力甩开姓魏的，二次跪倒向台下叩了个头，边哭边说："我今天实在是对不起诸位老少爷们儿了，扫了大伙的雅兴。可是，一想起金刚钻，我又不能不这样做。我想各位都是仁人君子，不在乎少看这半场戏。大家伙都知道，前些日子一个唱了一辈子戏的角儿就倒在这儿了，因为没钱医治，昨天，她走了！她活着的时候，承蒙大家抬爱，在天津卫这块宝地算是站住了脚，挣出了些虚名。可是，大伙可能还不知道吧，就是这位角儿，死了连买棺材的钱也没留下。同仁们有心无力，十几口子人一天连唱几场，连肚子还没混饱呢！今天不求别的，只求诸位看在多年台上台下的缘分上，为金刚钻凑口狗碰头，我们也好打发她及早上路啊……"说到伤心处，银达子不禁泪如雨降。

台下的观众无不为之动容，深被银达子的侠义打动，纷纷走到台前，慷慨解囊相助。银达子一直跪在台上，直到台下的观众都散了，他才捡起台上的钱，与各位同仁一起为金刚钻置办棺木，料理了后事。

小白玉霜被霸占的日子

新中国成立前的戏曲演员被人们称作"戏子"，是让人瞧不起的下九流，更是一些军阀、恶霸的玩物。每到一地，他们大多被迫要找一个"靠山"，为的是在该地能站住脚。1946年夏，评剧名伶小白玉霜一进津城即被大混混儿佟海山霸占，在长达一年多的非人生活中，小白玉霜身体惨遭蹂躏，精神上饱受摧残，经济上受制，失去了人身自由。

佟海山其人

佟海山（人称小佟五）久居天津地道外，是天津卫著名的混混儿，曾拜青帮分子、黑旗队头目王如会为师，进而加入黑旗队。由于他凶暴残忍，心黑手辣，在数次群殴械斗中"屡立战功"，其势力逐渐扩大，一批臭味相投的地痞流氓纷纷投进他的"大寨"。

他们平日成群结队横行于南市、地道外和鸟市一带，寻衅滋事，欺压百姓。佟还有一大嗜好，那就是爱听戏、爱捧角儿、爱玩戏子，为此，他能大把大把地扔钱。日伪时期，佟又开始涉足娱乐界，把持着升平、燕乐等戏园，控制着数名戏剧演员和曲艺艺人。日常惯着"天鹅牌"圆领细羊毛袖衫，手中持一柄"二人夺"（形似拐杖，内藏长剑），出入于各戏园、茶社，抄手拿佣，收取"保护费"，由于他的势力大，人们都是敢怒而不敢言。

1945年8月15日，日本投降后，他又与国民党特务、警察相勾结，大肆盗取倒卖被查封的日军物资，得了一大笔钱。得钱后，他

又一头钻进娱乐圈，扎进脂粉堆儿，开始物色新的猎艳目标，于是，他选中了刚刚进津尚未站稳脚跟的小白玉霜。

误入圈套

1945年，白玉霜因在北平演唱粉戏《拿苍蝇》，而被北平市市长袁良驱逐出境。她只得携其养母老白玉霜和养女小白玉霜（李再雯）辗转上海、南京，四处漂泊，勉得温饱。白玉霜去世后，李再雯随外祖母李卞氏于1946年到津献艺。当时她年芳24岁，花容月貌，楚楚动人，刚一进津城即被佟海山看中，当下就"应邀"到南市升平戏园演出。

佟还"热情"邀请她们祖孙二人暂到他家居住。深谙世事的李卞氏深恐有诈没有答应，遂在戏园附近租了两间平房以做栖身之地。李再雯在升平戏园的演出深得观众欢迎，上座率很高。初时以李再雯的演出收入，祖孙二人尚可温饱，日子过得也算平静。佟对李虽早已垂涎三尺，但也未敢轻举妄动，只是在李演出时，他每场必到，常以赠花为名到后台与李搭讪、套近乎。见李不肯轻易就范，一计不成又生二计，佟遂令手下的混混儿们，每晚在李演出回家的路上设下埋伏，或掷砖头瓦块，或拦住李乘坐的三轮车上前索要钱财，勒索不成就调戏辱骂。弄得李再雯一时

小白玉霜（摘自津戏七届展编）

1943年第236期《立言画刊》封面上的小白玉霜

竟不敢出门。

佟见时机已经成熟，遂登门到李家造访，"问明"缘由，当即拍着胸脯说："这点小事包在哥哥身上。"当晚，在路上又遇那伙儿人，佟令手下人将他们打得落花流水，个个跪地求饶，佟对对方说："我知道哥儿几个都是在道上混的，我佟某绝不能砸了你们的饭碗。兄弟我在登瀛楼备下了一桌酒席，请哥儿几个赏光，也算是兄弟我赔礼了。"席间，佟又掏出1000块大洋交给对方说："这些钱一是赔偿，二是算我的一点心意，我话说到这儿，哥儿几个今儿个收下这钱，明儿个就得放小白玉霜一马，我们往后就是朋友，否则可别怪我佟某人翻脸不认人！"对方领头的急忙收了钱连连称是，并一再给李再雯道歉，感动得李氏祖孙眼泪直往下掉，一起称佟为"恩人"。次日，李卞氏携李再雯带重礼到佟府致谢，佟遂再次提出要她二人搬来一起住。面对"恩人"的一片"诚心"，只好点头答应了。

受辱一载

初时，李氏祖孙还以为找到了靠山，在天津卫终于站住了脚，以后尽可以安心唱戏了，可哪知道，佟对李早有非分之念，在施以小恩小惠的同时，佟遂对李开始纠缠。一日，佟将李卞氏骗出，对李再雯软硬兼施，强行暴力奸污。事后，李痛不欲生，佟又用刀将自己的大腿扎伤，以示对李的忠心，同时警告李，如果不从便没有好结果！事已至此，李只是巴望着佟对自己好也就算认命了。

但事与愿违，佟将李霸占后，马上就将她们孤儿寡母苦苦挣来的钱统统占为己有，除对李身体肆意蹂躏外，更把她当成了摇钱树，根本不管李的死活，只要她拼命地为自己赚钱。日渐憔悴的李再雯常常是背地里暗自垂泪。

李氏祖孙的一忍再忍并没有换来佟的一丝恻隐之心，他反而更加得寸进尺。佟暴虐成性，李稍有不从，轻者张口就骂，重则抬手

就打。但佟从不打李的脸，他知道留着李这张脸，还得让她上台为自己挣钱呢！碍于脸面，也慑于佟的势力，李从不敢去官府告状。当时虽为夏季，李仍穿着长袖衣衫，以此掩盖双臂的伤痕。

佟患有脚癣病，每晚不管李演出多晚多累，回家后都要为他烧水烫脚。有一次，家中正有客人，佟的脚病发作，奇痒无比，急命李马上为其烫脚，由于时间仓

1944年第12期《天声半月刊》披露小白玉霜的婚变

促，水烧得不太热，他当即就将脸盆踢翻，揪起李的头发，一脚将其踢倒在地，众人见状急忙上前拦住，劝说下，李向佟赔礼后，才得以躲过此劫。

脱离苦海

李与曹锟的一个小儿子在北平时即相识，此次进津后，他们一直保持联系，李在挨打受屈后常到曹处诉苦，曹多次劝她尽早与佟脱离这种不明不白的关系，并说他会给她想办法。

1946年11月中旬，北京的周经理来津邀李进京演出，约李和佟在登瀛楼饭庄吃饭，商议演出日期、上演戏目和包银作为订金，李正要用手去接，却被佟一把夺下，揣进了自己的腰包，让李和周都

很尴尬，李面上稍有不悦，佟的巴掌一挥就给了李一记耳光，并破口大骂起来。正是这记耳光，让她下定了决心：彻底脱离佟海山！于是，她以谎称上厕所方便之机，飞快地逃了出来。她一个人在街上漫无目的地游荡，隆冬的天气非常寒冷，但她的心更冷！屈指算来，她忍气吞声地过了这种非人的生活已是一年有余，真是往事不堪回首啊！街道冷清，寒风刺骨，世态炎凉，人情冷暖，这样一个无情的世界，究竟让她这样一个举目无亲的弱女子走向何方呢？这时，脚步下意识地将她带到了曹府。曹在倾听了李的不幸遭遇后，答应让她暂时躲在曹府，以后的事情由他出面处理。

拘捕佟海山

受虐待的李再雯被迫离家迁居曹府。曹拉关系托天津警备司令部稽查处长白世维出面代为调解。白虽在登瀛楼设宴款待佟，劝他与李解除这不明不白的关系，但佟并不买白的账，反而当众奚落了白一番，一场宴席不欢而散。

事后，身为天津警备司令部稽查处长的白深感受了奇耻大辱，盛怒之下，竟下令让手下将佟海山拘捕起来。抓佟海山，白也没想将他治罪，只想煞一煞佟的威风，让他知道知道自己的厉害，让他服个软儿，就把他放了，也借此找回自己的脸面。可没想到，佟海山却根本不吃他这一套，非但没服软，还扬言要找人来办他！佟先是在《民国日报》上登载鸣冤启事，后又在《中央日报》上将此案抖了出来。一时间，天津的《民国日报》《大公报》对此案均做了跟踪报道，一连数日。因此案与评剧明星小白玉霜有关，所以，消息一经发出，便很快传遍了全国各地。

新闻的普遍关注，让李再也不能沉默了，她先是对《大公报》讲述了事情的经过，后又向天津地方法院递交了诉状。与此同时，佟的姐姐佟大姑也写诉状向北平行辕控告了白世维。白获悉后，震

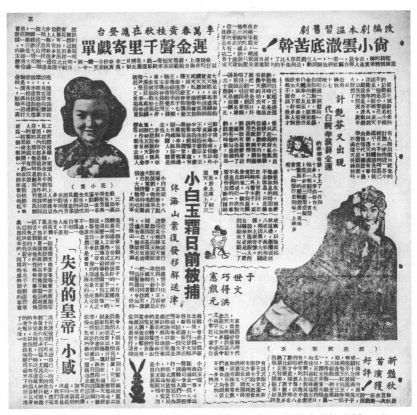

1949年第425期《戏世界》中的《小白玉霜日前被捕，佟海山案复发移解送津》一文

怒，事态的迅速扩大也是他始料不及的，事态所迫，他只好采取先发制人的手段，马上将佟海山处决，以免留下活口再生事端。

依日常处决罪犯的惯例，均是在下午二时将犯人提出，经新华路一带示众后，再押赴小王庄刑场执行处决。而由于事情紧急，此次则是一大早即将佟由稽查处提出，直奔小王庄刑场执行。当日，仅在东马路贴了一张布告，佟海山的罪名是"通匪"。当晚，白世维又派人将佟大姑的丈夫从被窝中掏出投进了海河！

事后，小白玉霜携其年迈的外祖母李卜氏远走他乡，离开了天津这块伤心地。

轰动全国的杨翠喜案

在庚子年间，杨柳青姚家店有一个年仅16岁名叫小翠的姑娘，为了给父母和哥哥治病，自卖自身，以龙洋220元卖给了天津城里白家胡同放高利贷的杨益明做养女，后被送进侯家后九顺班做"搭住"妓女。

一天，一个外号叫陈谿子的来到了九顺班，他一眼就看上了小翠，认准她是个唱戏的好苗子，当即掏出400元大洋将小翠买下。

陈谿子原是梆子戏班里挑大梁的演员，他把小翠带进戏班后，精心调教，悉心栽培，再加上小翠天资聪颖，嗓音甜润，肯于下苦功，很快就学会了《拾玉镯》《喜荣归》《珍珠衫》等剧目，不足一年即正式登台演出了。陈谿子为她取艺名"杨翠喜"。翠喜初在侯家后协盛茶园演出，不久便小有名气，后又迁至天仙茶园。由于她扮相漂亮，嗓音甜润，一时红遍津城。

1906年10月24日，贝子载振和巡警部尚书徐世昌奉慈禧之命，以钦差大臣的身份到东三省去查办事务，经天津乘专车抵奉。当晚，袁世凯在聚庆成饭店宴请振、徐，段芝贵充当陪席。酒足饭饱后，贝子仍未尽兴，段遂邀请载振到大观园戏馆看戏。到了大观园，只见台上正有一青衣在唱《贵妃醉酒》，其唱腔圆滑，身段婀娜，姿态轻盈，赢得观众的阵阵喝彩。载振也为之连连击掌，并向段询问台上之人是谁，段答："其人就是红遍津门的杨翠喜！"载振点头："在京亦有所耳闻，今日一见果然名不虚传。"说罢令人将10块大洋送至后台。戏间，翠喜下场急赴台下给贝子叩头请安谢赏，载振大悦。

次日，段芝贵设宴为载振饯行，酒过三巡，菜过五味，忽从侧门闪进一女子，只见她迈着小碎步飘然而至载振面前伏身下拜。原来是段芝贵为取悦贝子，暗遣翠喜来此助兴。卸妆的翠喜蛾眉淡扫，脂粉不施，恰如出水芙蓉，一尘不染。段芝贵忙令翠喜上前为贝子

1917年第14卷第8期《东方杂志》中的段芝贵

斟酒布菜，并适时地递上了翠喜的亲笔名帖，载振接过帖子连夸字好、曲好、人更好！邀翠喜日后定要赴京演出，并给了她一张自己的名帖。

28日早8时，振、徐二钦差乘专车赴奉省，段芝贵及铁路总局局长周长龄等相送至新民屯，遥望着远去的火车，段芝贵心中又萌生出一条升官的妙计。

自从振、徐离津后，段芝贵就忙了起来，他先是找到陈懿子，用1200两银子将翠喜买到手，置于益德号商人王益孙（字锡英）处。1907年1月2日下午2时，载、徐二钦差返津，在津逗留3日。临行前一晚，段芝贵将载振引至王益孙家翠喜的住处，翠喜遂告知贝子段芝贵成全其二人好事的经过。载振大喜，将翠喜拥在怀中，如获至宝。当晚，载振宿于翠喜处。

1月5日上午11时，振、徐及随员回京，袁世凯率领同城司道文武各员并学界士绅赴车站相送。载振又叮嘱段芝贵进京祝寿之事，段连连点头，袁世凯也不失时机地举荐段充任黑龙江巡抚，载振答应进京后一定奏明皇太后。

送走钦差，袁与段即着手准备寿礼，但一时又找不到中意的东西。最后二人议定，由段持袁的手令到天津商会会长王竹林处借得10万两白银。1月12日，袁、段携白银10万两及珍珠蟒袍一件、貂皮5000张进京为庆亲王奕劻拜寿，当然也将翠喜秘密带入庆王府。

献名妓、送重礼果然奏效，同年4月20日，段芝贵被破格提升为黑龙江署理巡抚，钦加布政使衔。这在清代是绝无仅有的。

段芝贵一跃而得封疆要职的内幕很快被世人得知。4月30日，京报首先以《特别贿赂之骇闻》为标题披露了此案，一时举国哗然，满朝文武无人不知，无人不晓，这事成了每日大臣们议论的热门话题。5月7日，御史赵启霖递上了奏折，将段芝贵夤缘权贵、献妓贝子的事向慈禧和盘托出。

看了奏折，慈禧太后震怒，当即谕令醇亲王载沣和相国孙家鼐尽快查办。袁世凯得到消息后，即将翠喜暗接回津，迫于袁世凯的淫威，王益孙与陈彝子签订了一张由王出银3500两买杨翠喜做小妾的契约。后袁又指使天津商会会长王竹林否认借银之事。孙家鼐抵

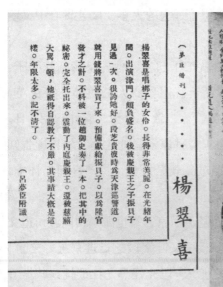
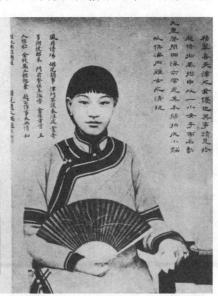

1939年第1卷第6期《百美图》中的杨翠喜

津后，一切均如袁世凯所导演的，只是王益孙改称杨翠喜是他买得的侍女。案情"真相大白"，孙家鼐遂上折奏报。

17日，《大公报》全文公布了慈禧的上谕，内称："……当经派令醇亲王载沣、大学士孙家鼐确查具奏。据奏称，派员前往天津详细访查，现据查明，杨翠喜实为王益孙即王锡英买作使女，现在室内充役；王竹林即王贤宾，充商务局总办，与段芝贵并无往来，实无借款10万金之事，调查账簿，亦无此款。各取具亲供甘结……赵御史于亲贵重臣名节所关，并不详加访查，辄以毫无根据之词率行入奏，任意污蔑，实属咎有应得。赵启霖着即行革职，以示惩儆……嗣后，言臣不得摭拾浮词，淆乱观听。如有挟私参劾，肆意诬罔者，一经查出，定予从重惩办。钦此。"

至此，一时轰动全国的"杨翠喜案"，就这样了结了。

电影院里故事多

天津第一家电影院——权仙电戏园

电影最早传入中国是在清光绪二十二年（1896），当时不叫电影，而称电光影戏。1905年6月16日，天津的《大公报》首次使用"电影"一词。《大公报》是北方地区最重要的报纸之一，由于它的影响，"电影"一词很快在京津地区乃至全国流行开来。

电影刚传入中国的时候，大多在茶园、戏园或有规模的空地上放映，天津的玉顺茶园就是较早放映电影的地点之一。

1906年12月8日，美国平安电影商人来到天津，租用法租界内的权仙茶园（今滨江道吉林路交叉口）放映电影，每三天更换一批新影片。由于连续放映数月，这段时间，电影即成了该茶园的主要业务，所以，不久它就更名为"权仙电戏园"，从此，天津有了第一家电影院。人们普遍认为中国经营的第一家电影院是1908年建立的上海虹口大戏院，而据《大公报》对以上消息的报道，我们不难看出，天津的权仙电戏园比它还要早两年。权仙电戏园（偶称权仙电影园）最早由法商百代公司电影机械部负责人周紫云经营。

最初，权仙电戏园的电影放映机和影片全由百代公司供给，后来由于生意兴隆，影院又添置了放映机、小型发电机。影院上映的都是国外最新潮的影片，如美国侦探片《红眼盗》《巴林女》，战争片《美墨大血战》、科幻片《木头人》，更有卓别林的滑稽剧和世界

1931年第26期《银弹》介绍天津各影院状况

风景片等，总计有五六百卷。一些影片在国外刚刚上映不久，就会在权仙电戏园上演。数月后，权仙电戏园声名大噪，享有"甲于京津"之称。观众们争先恐后地购票观影，有时竟然一周后的电影票都被订购一空。为方便夜场观众观影，该园特向电车公司订下两辆电车，专供送晚场观众回家。此后，周紫云又成立了权仙电影公司，专门为各大富绅公馆喜寿庆会和军营士兵娱乐活动服务。当年天津就有"看电影到平安，电影公司数权仙"的说法。

1908年，权仙电戏园被火灾焚毁，致使天津"半年多没有电影"。由于观众的需要，翌年影院又在原址上重建，更名为"新权

天津老戏园

仙"。1912年，因租界地租金太高，周紫云遂在南市东兴大街租借东兴公司地盖起了当年所谓华界最豪华的仿古式电影院，影院屋顶木柁上铺铁板，外铺苇席天棚，每到三伏天就用压把水龙头往席上洒水降温，冬季取暖有大煤炉。舞台设施与戏院相同：上下场门，戏桌、戏椅，下场门设场面席。因为当年人们习惯称租界地为"下边"，"华界"为"上边"，故而影院改名为"上权仙电影院"，同时在其北侧又联建了西餐厅，名"洋饭店"。1912年为影院的鼎盛时期，周紫云又在河北大街普乐戏院旧址上开设了普乐电影院。因当时那里还没有电源，所以周即联系比商电灯公司华人经理工程师林子香，由北大关埋杆拉线直至普乐电影院。也就是从这时起，北大关才开始有了电灯。但因普乐经营不善，一年多就歇业了。

1916年，因洋饭店不慎着火，上权仙电影院也在火灾中化为灰烬。幸亏事发前影院曾在英商保险公司投了保，尽管费了不少周折，最后还是经法院判决，影院得到了50%的赔款。1918年，周紫云用保险赔款加上多年的积蓄，选新址荣业大街重又建起了影院，仍称上权仙电影院。开业后，新影院上座率很高。电影公司承接的外出放映业务也日渐红火，1925年末代皇帝溥仪来津后，每逢农历正月十四他的生日，就一准找上权仙到张园去放电影；1928年傅作义的部队进驻天津，营盘设在韩柳墅，他们每周都要上权仙去营盘放映电影。

30年代中期，上权仙开始走下坡路，周紫云只能以保守的经营方式将影院降格，以低级、低价迎合观众，这样，苦苦支撑到1939年天津水灾时歇业。灾后，为了适应电影发展趋势，也为了生存，周紫云投入大量资金大修影院，改映有声电影。

1940年周紫云病故，影院由其侄子周恩玉继续经营。为了吸引观众，上权仙也同其他二、三流影院一样，在电影中加演曲艺、话剧，并在1942年与小蘑菇（常宝堃）的兄弟剧团签订了长期合同。影院业务很有起色。新中国成立后，上权仙影院于1952年收归国有。

平安电影院首次放映有声片

平安电影院始建于1909年，是外国人在天津建立的第一家电影院，原址在万国桥（今解放桥）以南旧新华银行大楼对面，主持人是英籍印度人巴厘。尽管当时影院的设备非常简陋，且所放映的也全是粗制滥造、荒诞不经的外国影片，但由于电影当时还算是新生事物，出于好奇，观众仍是趋之若鹜，该院放映的影片多是无声短片，有滑稽片、戏法和外国风景片，情节简单，每片一至两本，演出时间在15—20分钟之间。观众多为外国人，也有军阀和官僚买办。该院当时由平安电影公司经营，除放映影片外，还兼营影片进口。1916年，巴厘又在法租界兴建了新影院（国民饭店现址），在院南设平安咖啡馆为副业。1917年，平安公司又建起了光明社（今光明电影院），接演平安电影院放映过的二轮影片。

1919年，因影院附设的咖啡馆厨房失火，平安电影院付之一炬后，影院只得临时迁至今北京影院后的一幢旧房内作为过渡，1922年在小营门（今音乐厅）建成新平安后，该院即告停业。1927年，英商平安电影有限公司董事长兼总经理卢根将天津的平安，北京的平安、光明三影院，与罗明佑的天津皇宫，北京真光、中央三家合作营业，定名为华北电影公司，公司设在平安影院办公楼内，罗任总经理。

1929年12月31日晚，平安影院放映有声片《歌舞升平》，这也

天津老戏园

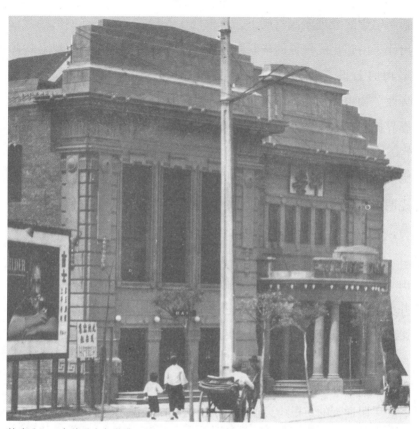
始建于1909年的平安电影院

是天津电影史上的第一部有声片。有声片最初是唱盘配音，后改为片旁声带发音。平安电影院开创有声片，使天津观众耳目一新，同时也为影院带来了不菲的收入。

　　1932年，华北公司宣告解散，平安电影院、光明社仍由英商平安电影有限公司接手自办。当时与蚨蝶、光陆两家头轮影院形成三足鼎立之势。在激烈的竞争中，平安电影院连失米高梅、派拉蒙等美国影片公司首映权，光明社也丢掉了国产影片的独映权。

　　形势所迫，平安电影院不得不选择放映国产片，1935年12月19日，平安影院上映国产片《天伦》，这是该院首次上映国产片。

　　面对每况愈下的经营，身在上海的卢根深感鞭长莫及，于是在

新新电影院经理多次斡旋下，卢根终于答应将平安、光明的经营权出让于由祁化民领导的华联影业公司，期限为五年，契约规定1940年4月1日正式执行。但届期卢根又以"一旦让渡，全部人员将遭受失业"为由而悔约。于是，华联与平安遂涉诉法庭，一时在天津电影界掀起轩然大波。而卢根在将光明社关闭后，遂乘轮南下再无回音。此后，由卢根、冯紫墀和刘琦合组成立了平安影业公司，平安影院复又与派拉蒙、联美、雷电华、环球等影片公司签订了合约。光明电影院也于9月重新开业，因该院声光设备好，宣传上花样翻新，一时营业之盛，甲于同业。

1941年太平洋战争爆发后，美国影片被冻结，中国片及存片也由日本人统筹配给，天津各影院的排片权完全掌握在日本营业科长井上义章之手。卢根因与井上不和，平安影院只得沦为二轮国产片影院，经营惨淡，苟延残喘。

1942年底，日军天津防御司令部宣传班长史野荣策中尉偕同日商田中公等到平安、光明两影院，以"两院均系敌产"为由而予以军管。手眼通天的卢根贿买了南京伪司法院院长温宗尧的女儿为其多方奔走，竟让他恢复了中国国籍。后又由冈村宁次的儿子偕同从上海来津，拜访了日军天津防御司令竹内，并贿以重金，两院影始得发还。

1944年，平安公司因案涉讼，光明电影院又被日本人强行接收，平安影院因地处偏僻而免遭劫难。

抗战胜利后，光明影院被国民党劫收，后平安影业公司的冯承璧找到南开大学校长张伯苓，由张多方活动，光明影院才行发还。

1946年，平安、光明两家影院同时恢复营业，以放映美国影片为主。但当时国民党伤兵到处横行霸道，经常是有半数以上的"观众"不买票，军警肆意滋衅，趁机敲诈勒索，加上官方的苛捐杂税名目繁多，往往扣除影片公司分成，影院所剩无几。两家影院在苦苦的挣扎中于1949年初迎来了天津解放，也迎来了光明与希望。

影院与影片公司

影院的发展与影片公司的供给有着直接关系，二者相互依存、共同发展，但影院为了得到量大质优的影片，影片公司为了抢占市场，确立自己的大本营，影院之间、影片公司之间的激烈竞争开展得也是如火如荼。

1925年前后，天津人也曾创办了天津、北方、新月、渤海等四家影片公司，但因经营不善，不久相继停业。后由中华联合电影公司长期为各影院供应国产影片。天津的电影业从30年代初开始走入辉煌，电影已逐渐成为民众娱乐活动的主体。随着影院的不断增多，

影坛备忘录

亞細亞影片公司

中國第一家影片公司

1941年第2卷第12期《大众影讯》介绍了我国第一家影片公司——亚细亚影片公司

明 星 影 片 公 司

十七年雙十節慶祝情形

正 門

總 辦 事 處

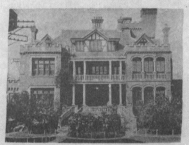

童 子 軍

製 片 部 全 體

1933年第27期《申影月刊》中民国时期中国最知名的电影公司——明星影片公司

美国影片源源不断输入天津，并垄断了天津电影市场。天津是华北主要的影片放映区域，美国各影片公司的影片在上海放映后，便直接运到天津放映，不仅到得快，而且数量大。抗战胜利后，天津上映的影片80%为美国影片。

电影院与影片公司通常每年签订一次合作合同。合同期内，影片公司必须为影院提供足够的影片，影院不得上映其他公司影片，但在供不应求的情况下，影院也可自行与其他公司联系。公司按影院的规模、设施、所处位置，将影院分成了头轮、二轮、三轮三等，40年代初头轮影院有大光明、平安、光华和真光4家，二轮的有明星、大明和专映首轮国产片的华安等，共8家，三轮影院30余家。头轮影院最先上映新片，但只能放一星期，为的是给二轮影院留饭吃，影片转到了三轮影院已是第三个星期了。初时，影片公司是将拷贝一次性卖给影院，后来见影院盈利很大，就变为与影院分成，一般是五五开，也有四六开的，影院拿六。

1937年天津沦陷后，日伪当局下令各院禁演美国片，美国影片公司受到前所未有的冲击。由于日本影片数量不够，各院影片来源受到影响，常出现三四家影院同时共用一个拷贝的现象。数家影院只得错开上映时间，排好顺序，一家演完了，影院职员马上骑自行车将影片送到下一家，如果有一家耽误了，那其他几家都会出现中断放映现象，所以当时，电影院的屏幕上经常出现"影片未到"的字幕。

长期驻津的外国影片公司有派拉蒙、米高梅、华纳、二十世纪福克斯、联美、哥伦比亚、雷电华和环球等8家公司。这8家公司分别为4家一流影院提供头轮影片，但并不固定。从表面上看，好像调配得非常协调，但影院为了应付原本就存在的影片不足的危机，无不想尽办法拉拢影片公司；影片公司为了争夺影片销场的霸权，也无时无刻不在钩心斗角，增大宣传力度，采取一些出奇制胜的措

施。所以，每至签约之前，拥有华纳、派拉蒙、雷电华、二十世纪福克斯和环球等5家影片公司的大本营——英中街大楼内终日熙熙攘攘，影院经理与影片公司代表相从接洽。

这八家公司主体是派拉蒙、米高梅、二十世纪福克斯和华纳等公司，副型为联华、环球、哥伦比亚和雷电华等公司，主与副之分，并不在于影片的优劣，而是以影片产量的多寡来界定。

派拉蒙公司以历史悠久、财力雄厚而稳居影坛盟主之位，以制作音乐歌舞片见长。1940年，为光华提供首映权，二轮为光明，三轮为天宫、上平安等小型影院，1941年，则转而与平安签约。

米高梅公司以资金雄厚、明星云集而著称，曾不惜百万巨资拍摄一部电影，1940年先后在港沪津三地上映的《乱世佳人》更是轰动一时。长期以大光明、大明两家影院为公司大本营。

第二次世界大战时期，世界各业陷于停滞混乱状态，电影界也不例外，受金融和销路的牵制，整个行业笼罩在不景气的空气中，各片商为应付环境无不实施收缩经营的措施。二十世纪福克斯电影公司就是在此时诞生的。1941年制作完成的包括《蒙面大盗》《西文联邦》《蜃楼繁华梦》在内的10部影片，在上海、天津上映，为该公司创造了辉煌的业绩。从而与以上两家公司形成三足鼎立之势。它先后与平安、光华两家影院缔结。

华纳公司的影片在30年代末曾专供光陆影院，1939年光陆影院在火灾中付之一炬后，它一时没有了合适的合作者，在津业务一度搁浅。直到真光影院新开张后，该公司才算找到了理想归宿，其影片才源源抵津。

哥伦比亚公司出品不多，但精品不少，如在40年代初，斥资百万而拍摄的姊妹片《阿利松那之垦拓史》与《民族之诞生》，曾在全球引起强烈反响。1940年、1941年连续两年，光华影院蝉联该公司的首轮放映权。

1935年第15期《美术生活》中的华纳影片公司　　　1939年第1卷第7期《电影世界》中的雷电华影片公司

　　环球公司因有狄安娜、葛丽珍两大明星而确立了它在影坛的地位。在津放映的《天涯歌女》《天堂春色》等名片，颇得好评。1940年与光华合作，1941年开始，成为大光明影院首轮、大明影院二轮、天宫影院三轮影片的供应商。

　　雷电华公司与华纳公司曾因为真光影院提供首轮影片，而成为真光影院发展的功臣。在该院上映的五彩卡通片《木偶奇遇记》曾在天津卫刮起一阵"卡通片风"。

　　联美公司在20世纪二三十年代的影坛上曾创造出光辉的一页，它的产生与发展完全仰仗着葛瑞菲斯、贾波林（卓别林）和岛格拉斯三位大导演的八面威风，进入40年代后，该公司在渐趋淘汰的形势下苦苦挣扎。

影院里的一道风景——女招待

20世纪30年代，女招待之风从北平传入天津。因为当时无声电影逐步走向衰落，新兴的有声电影影片又少，经常是几部片子反复放映，致使天津电影业普遍上座率不佳，营业一落千丈。于是，就有"肯动脑筋、善于经营"的新明电影院（今人民剧场）率先将女招待引进到了电影院。

1932年秋，新明影院辞退了全部由男人担任的"三行"，添设了十几名女招待，她们在影院内名为卖茶，但个个打扮得花枝招展，往来穿梭于观众之间，忽而为观众递茶倒水、送糖果，忽而俯身与观众低头窃语，挑逗、勾引观众，实则与妓院"打茶围"并无二致。影院还在门前立起了一块"内有女子招待"的大字招牌。女招待的消息一经公布，新明影院顿时门庭若市、车水马龙，竟出现几天后的预售票被一抢而光的现象，人们出于好奇，都争先观看新明影院这道亮丽的风景，相互招呼着："看女招待去！"为此，新明影院赚了一大笔钱，并用这笔钱先后建起了新中央、新东方和皇后影院。

女招待能招徕观众，为影院创造巨额回报，全市各中小园子纷纷效尤，争着邀聘女招待。各饭店、球房、咖啡馆见女招待可以招徕顾客，丰富服务内容，无不竞相邀聘女招待。一时间，女招待竟成了津城年轻妇女的热门职业。1946年，在社会局登记领有执照的

天津老戏园

女招待就有上千人，加上一些不在册的"黑女招待"，估计可超过2000人。

女招待的年龄多在16—35岁之间，工作时，每人胸前戴着一个银圆大小的圆形布地儿徽章，上面绣着各自的排号。这排号是身份和地位的标志，是影院以女招待的姿色、服务质量，为她们排列的序号，一号是最出色的，二号次之，以此类推。观众可依据女招待的

1937年第10卷第10期《风月画报》的女招待专版

序号，按质论价，确定给付小费的标准。各园子依自己的规模酌定女招待的人数，一般在20人左右。在新明影院，女招待最多时一直排到30多号。

女招待通常被分为三个等级，服务于不同的对象。以影院有20名女招待为例，服务于楼下散座的应该是10号以上的，她们多是年长貌平，从三等妓院"转业"过来的。侍奉包厢观众的是4—10号的，多是20来岁的少女，容貌俊俏，只是在行内还未曾出名。1—3号的可就非同小可了，她们不但貌美、妙龄，而且还得善于左右逢源，长着一张会说话的"俏嘴"，最重要的是服务"全面、周到"，她们专与富人、贵客打交道。在"招待界"，她们久享盛名，是影院

的台柱子，关乎着影院经营的成败。所以，园主不但要花"大价"聘请，而且遇事还得对她们忍让三分。

女招待没有工资，以出售茶水杯数与剧场分账，但主要收入还是靠收取观众的小费。为了多收取小费，她们就要满足一些特殊观众的特殊要求，所以，多数女招待都会利用影院的黑暗环境，与观众搞一些不正当的勾当。更有一些女招待利用影院勾引观众，散场后到旅馆或转子房（按小时出租专供男女进行皮肉交易的简易客房）进行皮肉交易。

由于女招待善于逢迎观众，所以，有些观众特别是一些轻薄少年极易上钩而终日痴迷于追逐女招待，为了赢得她们的欢心，有的竟倾家荡产、家破人亡。40年代，光华影院有个叫小桃红的"新一号"女招待，同时"客串"着南市某饭店的头牌，是"招待界"的一枝新秀。她每日早晚都在影院卖茶招徕观众，晚饭前再到饭店号召食客。有一位姓朱的少年深为她的美貌倾倒，每天根据她的行动为自己安排日程，早晚到光华影院看两场电影，中间到南市再吃一顿饭，以此来表达他对小桃红的忠心。朱原是世家子

1943年第14期《三六九画报》中《漫谈女招待》一文

弟，只是家道中落，父又早亡，与寡母靠典当旧物度日。自结识小桃红后，为了得到她的"服务"，朱不断地向母亲骗钱骗物。母亲得知真相后，苦口婆心地劝诫，但已是灵魂出窍的朱，哪里能听得进去，依旧我行我素。眼见得家业即将被朱败光，年迈的老母终日以泪洗面。不久，为了与小桃红度一个月的"旅馆蜜月"，将家掏空的朱竟贼起飞智，夜盗富家的一副赤金手镯换得200块大洋，悉数报效小桃红。然而正当他们二人在旅馆内双栖双宿之时，警局却将朱从被窝里掏出，戴上了手铐。老母闻讯后万念俱灰，悬梁自尽，身陷囹圄的朱如梦方醒，但已是悔之晚矣！

为了多卖茶，多与观众接触，看电影期间，女招待总冷不丁地凑到观众的耳边问："先生要茶吗？"她们虽是柔声细语，但全神贯注的观众有时还是会被吓一跳，特别是那些只想看电影的观众，认为女招待经常影响他们观剧，深为反感。有些女招待公然在剧场内与观众搂抱，搞下流活动，观众为争夺一个女招待而大打出手的现象在电影院也是屡见不鲜。一方面由于女招待对观众影响极坏，正派人家从此不敢涉足这种场所，影院上座率随之下降；一方面由于一些社会人士以"有伤风化"为由，向官方提出严厉取缔女招待的要求，官方也采取了一些取缔措施。所以，在新中国成立前夕，女招待逐渐退出了电影院这个舞台。

多灾多难的老剧场

查阅天津各戏园、影院的档案、报刊资料，发现大半老剧场都曾遭受过火灾。火灾给园主带来的损失是毁灭性的，轻者破产失业，如果出了人命，更要倾家荡产，弄不好还会蹲上几年的大狱。

火灾原因多种多样，有设备陈旧、技术落后的原因，也有管理不当的因素。

老式电影放映机上有一个1000多瓦的立式白金丝排丝灯泡，易燃的胶片完全靠人工摇动，由于胶片与灯泡距离很近，人工摇动速度又慢（每分钟80转），胶片被大灯烤燃的现象时有发生，胶片引燃扑救不及，就会造成影院火灾。

旧时，影院为了增加收入，自身多附设一些饭店、酒馆作为副业。由于二者离着很近，多为一墙之隔，这些附属设施着火，引燃影院的现象也是屡见不鲜。如1916年，天津第一家电影院——上权仙电影院就因为自己附属的洋饭店炉火不慎，引燃了席棚酿成大火，影院也被付之一炬；1919年平安电影院因其附设的咖啡馆厨房失火，扑救不及，致使平安影院也在大火中化为灰烬。

早期的剧场没有电灯照明设备，而是在舞台两侧各置一个火把或汽灯；戏园子多是木质结构，由于受经济条件的制约，戏院舞台上铺有台毯的很少，也多为木质地板，武生演员在上面演出时屡屡

天津老戏园

滑倒摔伤，后来剧场演武戏时就在地板上撒一些防滑的松香，演员鞋底上也抹上松香，而松香遇火就着；有些剧目需要撒火彩，常有检场人失手，或与演员配合不当的情况。如1927年中秋节，马连良、朱琴心在明星戏院演出鬼戏《阴阳河》，因检场人撒火彩不当，将火彩误撒在朱琴心的头上，当时就将白纸穗做成的鬼发引燃了，经台上台下的人竭力扑救，火被及时扑灭，戏院虽幸

1942年第213期《立言画刊》中名坤伶白玉薇摄于天津北洋戏院门前

免于难，但朱琴心的面部却被烧伤了，后经送医院治疗和在家调养，两个多月后才算痊愈。

1936年5月25日下午，春和大戏院座无虚席，观众聚精会神地观看着话剧《日出》，戏的内容好，演员演得好，观众看得如痴如醉。突然，有人高喊："后台着火了！"顿时，台上台下一片混乱，本能的逃生欲支配着人流一起涌向大门，由于人流集中，一下子就把大门堵上了。人们绝望地喊着、叫着，如梦方醒的戏院服务员，急忙打开三个太平门招呼着人

1943年第6卷第4期《游艺画刊》中报道天津北洋戏院维修情况

们过来，分流的人群迅速得到疏散。就在人们夺门而出后，大火从后台烧到了前台，引燃了剧场内的座椅。浓浓的黑烟，几里外都能见到。顷刻间，熊熊的大火就把整个戏院吞没了。虽经消防队和周围铺户全力扑救，但这场大火仍将戏院化为乌有。所幸的是由于戏院临街，人们跑出后马上得到疏散，竟无一人伤亡。但戏院遭此灭顶之灾，损失惨重，已无力重建，只得宣告停业。曾经威震津门、声名远播的一代名园——春和戏院，从此在天津消失了。

　　1943年冬的一天，侯喜瑞、周瑞安正在北洋戏院演出《连环套》，观众席上突然起火，演员们来不及卸妆就从后台跑了出去，来到戏院后的一个胡同里，观众们也都从前门跑了出来。由于报火警及时，消防队来得快，没等火着起来就被扑灭了，前后只用了一个多小时。当时虽正值严冬季节，但因为观众非常爱看侯喜瑞的戏，都不舍得放弃这次一饱眼福的机会，硬是冒着凛冽的寒风站在戏院

1934年第22卷第1076期《北洋画报》披露《春和戏院之内幕》

门口等着。侯喜瑞和其他演员见此情景深为感动，出于敬业，也是对观众负责，他们也很想把戏演完。火一灭，侯喜瑞就跟戏园子管事说："观众买了票，我们就得让他们看戏，既然火灭了，您赶紧招呼人把观众找回来，咱们还得把戏演完。"演员到后台稍做化妆就又登台了。台下的观众竟然一点没少，当时，虽然地上、椅子上到处都是水，但观众为了看戏也顾不得这么多了，大家拿着票根，重又回到了自己的位子。侯喜瑞不禁感叹道："天津的观众真可爱！真让人感动！"

程锡庚血溅大光明

1937年7月39日，日本侵略军占领天津，津门顿时陷入白色恐怖之中。然而，广大爱国青年不甘心做亡国奴，以各种方式进行着抗日活动。每逢"七七事变"纪念日的前一两天，各剧场均能收到自称为"抗日锄奸团"的一封信件，大意为，为纪念国耻，请各娱乐场所于7月7日自动停止娱乐活动一天，否则，该团将采取极端措施。大多数戏院、影院等娱乐场所接信后，即于是日在门前竖立告示牌，上书：内部修理，歇业一天。而对一贯亲日的剧场，则在信函中还要附上一粒子弹。如果有剧场不听从"劝告"，继续上演亲日影片、搞亲日活动，那么抗日锄奸团就会采取暗杀、爆炸和纵火等极端行动。

该团因1938年12月在

1939年第81期《北平政府公报》披露程锡庚遇刺消息

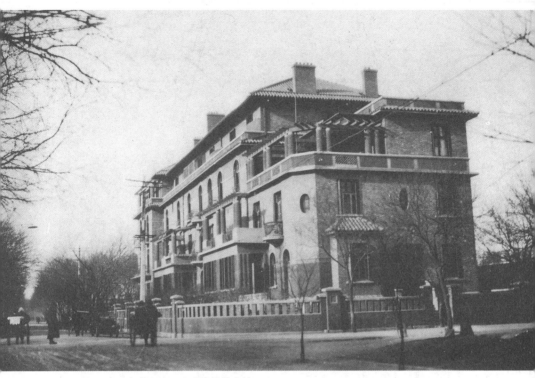

20世纪30年代初位于海河河畔的蛱蝶大楼

法租界丰泽园饭店门前刺杀了大汉奸、伪天津商会会长兼长芦盐务局局长王竹林而名震津城。而后又炸了正在放映侮辱华人影片《大地》的国泰大戏院，一把火将日本人开办的大丸商店化为灰烬。特别是1939年4月9日下午，在英租界大光明影院，一举击毙了大汉奸、华北联合准备银行天津支行经理兼津海关监督程锡庚，轰动了全国，并引起了日本、英国、法国等国家的极大关注。

程锡庚，年47岁，江苏人，早年留学英国，回国后曾任北洋政府财政总长王克敏的秘书，于1935年来津，天津沦陷后，即成为汉奸而积极为日本人卖命。1938年3月，华北联合准备银行天津支行成立，程锡庚充任该行经理，并在华北地区推行伪"联银券"，对拒不执行的爱国实业家、金融界人士进行疯狂镇压。1939年3月继汉奸温世珍之后，又出任津海关监督，其气焰愈加嚣张。因而也就成了抗团暗杀的目标。

新中国成立后住在上海的祝宗梁先生

　　1939年4月9日，抗团获悉当天下午程携全家到大光明影院看电影。团长曾澈遂派团员祝宗梁率领袁汉俊、刘友琛和冯健美执行暗杀任务。下午6时许，程携妻带女乘车来到大光明影院。因此前屡有汉奸被刺，程遂格外小心，此次外出特带了10名警卫。程钻进影院后，3名警卫把守影院各个进出口，负责盘查进院的所有观众，3名警卫逡巡于影院内，其余4人护驾左右。冯健美扮成一名贵妇人，带枪混入影院，祝宗梁等人分散进入。

　　一进影院，他们很快找到了坐在前排的程锡庚，遂缓缓在其后排坐定。灯熄了，影片《贡格丁大血战》开始放映。这是一个有声战斗片，枪炮声、厮杀声、惨叫声震耳欲聋，回荡在影院上空。祝宗梁轻轻取出手枪，将枪抬至胸口扣动扳击，前方程的头颤动了一下。因影片声音太大，一时竟无人察觉。祝宗梁等站起身从容逸出影院。旋即，程突然倒下，程妻一摸，血和脑浆的混合物涂了她一

天津老戏园

手，她尖叫着喊道："有刺客！"当时影院内一片大乱，程的警卫急忙追出影院，但祝宗梁等人已逃入英租界，消失在浓浓的夜色中……

　　第二天，津门各报纷纷报道了程锡庚被刺身死的消息，《大公报》也以"津除一巨奸"的大字标题详细报道了此案。

电影、戏剧的审查

从1901年、1908年直隶总督一纸通令两次将"有伤风化"的莲花落逐出津城事件中不难看出,天津对戏剧的审查从清代就已开始了。

1923年5月1日,天津警察厅下令,各戏园将逐日所演各剧,无论新排还是旧有的,均应一律检齐,送厅考核,并派员分赴各戏园实施监察。对有伤风化之淫词艳曲,违背人道、有损国体的剧目均严厉取缔。

20世纪30年代初,中央政府在南京特设了"电影检查委员会"。外国影片由国外或香港转运到中国的电影公司或代理人手中后,需将四份原文说明书、对白和20份译成中文的故事梗概,并配上一个中文片名,一并送到委员会接受检查,检查后如发现有不妥之处,委员会均予剪删,如《马赛战史》中"过多的"接吻镜头被删去,《西线无战事》中"过残忍部分"被剪去。审查合格后发给准演执照。放映前,片商还要将准演执照送交当地教育局备案,影片送当地警察局审查,合格后,影片才能正式公演。当然,也有影片检查后,因"问题重大"而被禁演。

此后,全国各地纷纷成立戏剧审查委员会,但委员会常采取"可通融者通融,可修正者修正"的方针,而且衡量"当禁"与"不

天津老戏园

当禁"的标准也没有统一规定，各地掌握尺度不尽相同，所以，就出现了在北平未予通过的《赛金花》却能在上海大唱特唱的怪现象。当时天津曾一度采取较为开明的策略，委员会将禁演剧目列表公布，广聘戏剧界知名人士提出意见，所以就有已被委员会禁演的《思凡》《打城隍》《战宛城》等剧，因多数戏剧界人士通过而得以解禁。还多次集合经常出演禁戏的评剧、杂耍的演员，由负责者详为指导表演时应取舍的部分。

抗战时期，中国戏剧电影审查所统筹办理戏曲检查，剧本审查由各省市政府图书杂志审查处办理，戏剧上演检查，则由各当地政府主管机关分别派员临场检查。1938年，市伪教育局、社会局、警察局分别派员组织了天津特别市公署影片戏曲检查员联席会，以"取缔不良戏曲改正社会风气"为宗旨，凡"有损我国之威信、尊严者，违反政府施政方针者，可生不良影响于国民教育或思想者，妨害善良风俗或公共秩序者，电影过于污损模糊者，有损伤国家外交之虞者"，均列在禁演范畴。并通告各戏园、影院，"嗣后，无论在市区及租界内演出戏剧，应提前将脚本或说明书呈会审核，方准公演；如其它省市曾审核过的需报该会验印；如已登台公演者应于文到三日内将所有拟演之脚本或说明书呈会审核。倘有故延者，本会一定严惩"。经查如有"不当之处"即令删改，检查后，发给警察局专印的准演执照。该会还经常派员到各影院、戏院抽查，为此，各院专设

1943年第11期《三六九画报》中大光明影院图文

1947年第282期《戏世界》中《因在影院作有伤风化表演，赵燕侠拍片传已告吹》的图文

监察席，检查员到院后，先向园主索要说明书或唱词，然后坐在监察席上检查台上关注园内一切行动，如发现问题，立即责令停止，当场纠正。除告知弹压警注意监视外，并通知该管区警察分署随时注意取缔，如有重犯者，由委员会加以处罚。

1942年10月9日，林秋雯、苏连汉在中国大戏院演出《战宛城》，因事先没有将剧本或说明书上报，联席会来院监察后，遂以"邹氏思春一场，苏连汉饰曹操于街市游春遇邹氏时，表情、身体向邹氏连动带摇，丑态百出，有伤风化"为由，将林、苏二人传讯到会，给予告诫，并令其二人具结（写保证书）。

由于联席会由三方组成，他们经常是各行其是，互不打招呼，

谁想来就来，而且各持一词，让各影院、戏院无所适从，成天在一拨拨儿的迎来送往中疲于奔命。各影院、戏院怨声载道，叫苦不迭，同业公会屡次呈文，请求尽快结束"联席会这一无序状态"。

1943年6月，为使检查一元化，撤销了联席会，检查事务统由伪市宣传处处理，由伪警察局、社会局各派一名常驻代表。1945年12月，中央戏剧电影审查所下令将伪中华联合制片公司及伪中华电影联合公司所有影片一律禁演，伪国民政府宣传部电影检查委员会所发准演执照一律作废，并成立了特别市招待委员会，统一印制戏剧电影调查证，由社会局、警察局共同办理检查业务。1946年，中国大戏院演出的《双铃记》因"内容有伤风化，且描写犯罪行为，诉讼受贿暴露司法黑暗"而被列为禁戏。而有较高艺术价值的《四郎探母》也被列为汉奸戏而被长期禁演。1947年9月，国光、华安、真光三家影院因联合放映了未经检查的电影《李阿毛与唐小姐》一片，警察局、社会局遂勒令其停业三日，并在三家影院门前张贴布告，以使各影院引以为戒。

此后，全国仍没有统一的审查标准，因而，戏曲电影业同业公会呈文称："同一剧目准演与否，两局常持不同意见，致使申请者无所适从，以致剧目不能如期上演，严重影响各院业务。"强烈要求政府迅速制定统一标准。

旧剧场里的"弹压席"

旧时，戏园、影院是三教九流的聚集地，有人来这儿消遣解闷，有人在此谈生意、做买卖，还有人借此秘密集会，更有人到这儿专门为了找碴打架斗殴、砸园子。所以，这里的社会秩序非常混乱，闹出人命的事儿也是屡见不鲜。为此，早在民国初期，天津政府的军队、警察、宪兵就联合组成了督察队，定期到戏园子、电影院"巡察、弹压"，为了便于执行任务，警察局勒令各戏园、影院专设了"弹压席"，并按月由各该管分局征收一笔可观的弹压费，以充弹压警饷。

"弹压席"一般设在戏园、电影院楼上或楼下前三排的中央位置，园主特为弹压警专门设置了一张方桌和数把舒适的坐椅，桌上除设一令箭架外，还需摆放上等的烟、茶和各种水果。弹压警到哪家园子巡察、什么时候去并不固定，也没有相关规定，一般来说，哪家园子有背景、有靠山，或是弹压费上缴及时，额外的打点周到，他们"巡察"的次数就少些；哪家园子没后台、软弱可欺，或是"不懂规矩""不出血"，他们就会给予格外"关照"，光顾得就会很频繁。

军阀统治时期，天津警察厅厅长杨以德属下就设立了一个督察队，专门"巡察"各娱乐场所。1926年，奉系军阀褚玉璞任直隶军

务督办兼直隶省长时，任督察队队长的厉大森是天津卫有名的青帮头子，心狠手辣。督察队一般有 10—20 人，巡察时，头排是手持油着红黑两色漆军棍（又叫"鸭子棍"）的警察，后面是身背长柄大刀和佩枪的军人，为首的厉大森手抱着一支大令，这支大令是用木牌制成，

氏德以楊　　氏林景李

無偏無黨　中立不倚　志在地方　廿年警政

繼任疆坼　直人推戴　久著戰功　中國健將

1930 年合订册第一集《文艺俱乐部新天津附刊》中的杨以德

外面用黄纸包着，近一米高，呈令箭形状，上书"令""褚"两个斗大金字，意为褚玉璞亲自出巡，也是厉大森握有生杀大权的象征，百姓称之为"大令"。

"大令"所到之处，杀气腾腾，百姓望而生畏，行人在很远的地方就得四散让路，倘有避让不及者，轻者挨上顿打，重者就要白白送命。他们到影剧院名为"巡察维持秩序，弹压乱党"，实则在此歇脚、找乐。"大令"一进门，茶房立即拉铃告知台上演员、台下观众，所有人等起立高呼"接令"，不论台上的戏或电影演到哪儿，演得多热闹，都得立刻停演、停映，全场的电灯一律打开，舞台上的演员面朝里肃立着，乐队演奏"迎宾曲"。等督察队将大令插入箭架，安然落座后，"迎宾曲"停奏，戏和电影继续进行。院方有人及时递上香烟、茶水、瓜子和手巾把，专人站在一旁随时听候吩咐，经理也要及时出来打招呼，听候训令。若赶上有好戏、好电影，他们就会毫不客气地坐下来"认真审查"一番。督察队走时，茶房再次拉铃，全场人等列队高呼"送令"，乐队场面吹打京剧《连环套》

1936年第28卷第1355期《北洋画报》中的劝业场天华景舞台

中送黄天霸的"拜山"曲牌，即"拜场"，以示欢送。此时，台上的戏剧、电影再度停止，俟督察队出了园子，演出才恢复正常。好在那时的观众对此已司空见惯，并且不敢有丝毫怨言。一旦园主照顾不周或稍有怠慢，督察队就会以"园内存在不安定因素"为由，勒令园子马上停业整顿。

在军阀混战时期，各路诸侯你方唱罢我登场，驻津军阀不断更迭，大令上的金字也像变戏法一样不断变换。1934年，国民党52军军长于学忠任河北省省长时，也同样设立了"军警宪督察队"，全队20余人，大令上写的"五十二军军长于"几个大字格外醒目。

由于督察队在园内为所欲为，吃、拿、卡、要无所不为，动辄还要打人、抓人、砸园子，对园主肆意敲诈勒索，甚至遇有名角演出时，他们更是引领着亲戚、朋友数十人来园观剧，占领园子的大

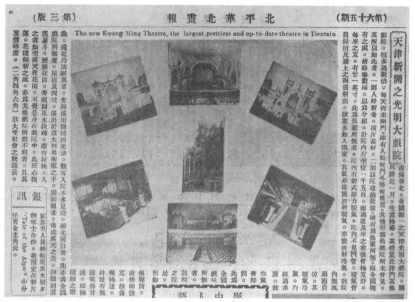

1929年第65期《华北画报》中的光明大戏院开幕仪式

部分包厢，不但不买戏票，而且园主还得好烟好茶地招待着。影剧院经营者无不视之为毒蝎，惧之如虎狼。加之30年代中期，天津市面萧条、物价飞涨，各行业凋敝，大多数戏园、影院处于勉强支撑、亏累经营的状态。为此，戏园电影业同业公会多次呈文市政府，强烈要求取缔戏园、影院的弹压席，免除各园已不堪重负的弹压费。

1936年1月6日，市公安局发出布告，撤销各园弹压席，停止征收弹压费，并规定此后各娱乐场所的弹压事宜，由各该管分局就原警额中，轮流派警照料，各戏园、影院需尽全力配合。此前，弹压警为固定人员，非弹压警不得擅入戏园、影院，布告发布后，反而各分局警员都成了随意进出戏园、影院的"弹压警"，他们在所辖区域可以随时"抽查"。所以此后，军警宪无票观剧之风大涨，各戏园、影院叫苦不迭。难怪园主们纷纷抱怨道："弹压席是撤了，可弹压警却多了，赶走了一窝狼，又来了一群虎！"

警察局集体绑架要"银子"

1938年12月的一天，伪警察局以召集开会为名，将包括戏园、电影业同业公会会长齐文轩在内的大小影剧院20余名经理传到了警察局。人到齐了，伪局长令手下将人带到一间小会议室，直截了当地说："今天把老几位叫来其实也没什么大事，就是兄弟我遇上点难办的事儿，想让大家帮帮忙。什么事儿呢？眼看这就到年底了，可今年的税收还差点儿，数目也不大，也就差3万多，我想让你们这一半天就把钱凑齐了交出来，你们不会不帮这个忙吧？"众人听了深感诧异，齐文轩说："这一年，我们该交的钱、该上的税早就都交齐了，您又让我们交什么钱呢？"伪局长说："这钱也没什么名目，我给它起了个名儿，叫作'无名税'。"这时底下的人都小声议论说："这不就是明摆着要敲诈吗，眼看年关就到了，我们包饺子的钱还没有呢！"

伪局长听罢"啪"地一拍桌子，大吼道："你们得明白，我今天找你们来，可不是跟你们商量的，实话告诉你们吧，今天你们拿也得拿，不拿也得拿！你们也都是咱天津卫有头有脸的人，这样吧，今天我也不为难你们，暂时委屈你们几位在拘留所待会儿，一会儿，我派人挨家通知，谁家把钱送来，谁就回家，谁家送不来钱，那就得在这儿多住几天。住可是住，可不能超过三天，超过三天，我可

天津老戏园

140

1943年第8卷第20期《新天津画报》对上权仙影院的报道

就得给你们挪挪地儿，至于上哪去，我可也说不好!"

说罢，伪局长扬长而去。上来两个警察"哗啦"一声，拿大铁链子就把大门锁了。

各影剧院得信后，知道不拿出钱来是过不了这关了，有钱的毕竟是少数，在这么短的时间里筹措这么一大笔钱谈何容易呀!大多数不是去借，就是典卖家里的东西，最后，终于在三天内，把钱凑齐了，齐文轩等20多人才被放出来。

后来人们提起来，都把这件事叫作"警察局集体绑架案"。

国民党的税多，是早已人所共知的了。戏园电影业所交的娱乐税、印花税、营业税等往往是营业额的六成到七成。1945年12月，市财政局《娱乐税征收规则》规定，各剧场的娱乐税税率按价征收

40%。逾期不缴者，每逾期一日即加滞纳金十分之一，照此递推，直至应纳额为止；如有违规行为，除补足税款外，并处1倍以上5倍以下的罚款；逾期15天以上者，吊销执照，停止营业。

当时的入场券上均加印"照价征收娱乐税40%"字样，剧场按日填具日报表，5日为一期，连同代征税款及票券末联一并缴纳所在区财政部门。入场券由市财政局统一印制、编号、盖戳，再分发到各剧场，斟收工本费。入场券为两联，一联给顾客，一联缴呈财政局以备查核。票面定价或变更需于三日前呈报财政局。有的剧场在财政局预印了近200张票，而观众却只有十几位，以致卖出去的票款还抵不了印票的工本费。

1944年第1卷第8期《上海特别市第一区公署公报》中《电影税暂行条例》

每至冬天或有灾情时，按例每张票中还要扣除一到两角，作为赈灾救济款，以三个月为限。而1946年冬，市政府则更要求各剧场以百日为限，按票款的20%征冬赈救济慈善捐。此令一出，在戏园电影业引起一片恐慌。会长李吟梅给社会局的呈文中强调，如果该项捐税得以实施，各剧场唯有关门歇业一条路可走了。呈文写道："本业票价向每

百元即负有娱乐税28.75元，直接税7.2元，电影片租或角色包银又扣去六七成，实价原本无几，又须缴纳4%的营业捐，千分之五的营利所得税以及营业牌照税等，各剧场几无盈余。现再加收20%的慈善捐，无异于再给已不景气的本业当头一棒，身为平民阶层的大多数观众，因票价高昂，必将裹足不前，失去观众的剧场只有停业了。"面对物价腾飞、民心不稳的社会现状，社会局不得不重新考虑，最后议定，由全市各剧场在春节期间连演三日义务戏，筹款900万元，作为救赈款。

1948年间，天津军政各界要人"相率募捐"，各项救济纷至沓来，令人应接不暇，更有人以演戏为名印成票券定价派销各剧场，票价每张少则数万元，多则竟达数十万元。初尚客气，最后干脆派购若干，竟将慈善事项视同各剧场应纳之粮，予取予求等于当然供应，各园主叫苦不迭，告贷无门。时值物价飞涨，民不聊生，各剧场赚得可怜的一点辛苦钱还不够打发这名目繁多的捐税的。有时一天要接待三拨以上，如果园主不给，那就没好日子过了，不是店被砸了就是人被抓了。更有一些诈物骗财的不法分子趁火打劫。

同年6月，娱乐税激增至50%，这对各剧场无疑是一个重大的打击。为了转嫁危机，各剧场不得不抬高场租以求自保，但这种竭泽而渔的方法，只能导致各剧社因付不起场租而纷纷离开剧场。

客票　飞票　加价票

　　自 1927 年春和大戏院首创对号入座、预售戏票后，全市各戏园竞相效尤。开演前半小时，观众持票鱼贯而入，但他们的戏票却不尽相同，除有普通的包厢票、池座票和散座票外，还有客票、飞票和加价票。

　　某戏班初到某地，在某戏园演出第一场戏，行内称"拜客戏"。为了演出顺利，免生额外事端，照例要打点好军、警、宪、特和地方官员，然后还要以角儿和园主的名义下请帖，附上几张戏票，请他们来园看戏。夹在请帖里、发给一些特殊观众的招待票就是"客票"，这种票看戏人不仅不用花钱，而且还保证有好座。

　　每场演出通常角儿有几张客票，专给自己的亲朋好友和梨园行前辈。园主也有几张，除给地方官员外，还要给新闻记者，可别小瞧了新闻记者，他们在小报上好歹写上几篇文章，兴许角儿就红了、戏园子就火了；也兴许角儿臭了、戏园子黄了。客票经社会局批准后可以不上税，因而社会局有一定的数量限制。为了避免戏园多报逃税，在 40 年代末，社会局、财政局联合发文取消了客票，勒令各戏园嗣后不准再报客票。

　　飞票是以高出票面价格出售的戏票，与现在"黄牛一族"手中的黑票差不多。这种票常出现在名角儿演出拿手好戏、戏票供不应

求的时候。最早是票柜、茶房见戏好，就扣下几张好座的票留给熟客，熟客得票后，除付票面的钱数外还要额外给点小费。后来有人见有利可图，就与园主、茶役相勾结，设法得到好座位的戏票，然后再走街串巷往各阔人家送，常获利一倍以上，如不能完全售出，就到戏园门前兜售；没关系的人就

1936年第8卷第34期《风月画报》介绍北平戏园的飞票大王

得自己下功夫、花时间买票再倒卖，他们往往是一听说某园子有好戏，就带着铺盖卷连夜到戏园排队购票，用他们的话说："我们赚的就是辛苦钱。"久而久之，便形成了一批专靠倒卖飞票赚钱的群体，人们称之为"吃飞的"。

1940年春，孟小冬来津演出，海报一贴出去，购票者接踵而至，而票柜却说："对不起您呢，票还在上头，还没发下来呢！"就这样观众一趟趟地跑断了腿也买不到票，但戏园子外的飞票却比比皆是，原价只有2元的戏票，竟然卖到15元！非但如此，有客人问及园子："为什么票柜上不卖好座票，可一进园子好座却都被占了？"园方则说："票全让孟老板拿去了，你们找她要去！"买不到票的观众急了，有的骂大街，有的投函社会局，请求查办"孟小冬包票事件"，新闻界也对她妄加批评。而孟小冬却对"包票事件"一概不知，连呼冤枉。后来经查才知是园主得利后又嫁祸于人。

日本侵略者侵入中国后，梅兰芳蓄须告别舞台，1939年底，在

1943年第11期《三六九画报》对客票的报道

北京最后一次演出时，北京社会各界竞相购票，而天津、唐山、石家庄、张家口等地观众，也都认为此次为观梅的最后机会而纷纷入京购票，当时一张票竟卖到四五十元，创下了飞票的新纪录。

戏班在戏园演出，七天为一期，演出上座率高再续演，每期的最后一场为戏班贴演，收入统归戏园。如果是角儿好、戏好，戏票就要临时加价，最早是加二三角。由于只是偶尔的一场戏，加价小，所以，戏园子并不需要通知官方即可自行做主。临时加价的票款，一般角儿是得不到的，尽数落入了园主的腰包。

后来，发展到只要是观众认为某角儿的戏好要求加演，或是角儿演出反串戏和不常露演的戏时，戏票都要加价。20世纪20年代，梅兰芳在津演出全本《洛神》《俊袭人》等剧时，原本1元的戏票戏园子就已临时加价到2元，飞票的价就更高了。

天津沦陷后，百物昂贵，物价飞涨，娱乐业普遍不景气，许多戏园、影院因入不敷出而宣告停业。戏园电影业同业公会向当局屡

1945年第3期《海风》报道电影院大捉"飞票党"的消息

次申请戏票临时加价，鉴于社会现状，社会局不得不有条件地同意了这一要求，只是每次加价都要经社会局、税务局批准。由此，戏票加价合法化、经常化。一时间加价成风，拿手戏要加，本工戏也加，该加价的翻着跟头往上涨，不该加价的也趁机搭车上涨，竟成了一旦有名角儿、好戏出现，票价就紧跟着加上去。仿佛不加价就不足以抬高戏的身价，而观众也会认为不加价的戏就是一出不卖力气、不值得一看的戏。但事实上有的戏即使加了价，演出水平也不见得有多高。

张紫垣与新新股份有限公司

　　20世纪20年代，随着欧美影片源源不断输入天津，天津电影业从影片进口到发行均为外商所垄断，中国人很少能涉足。虽有国人曾创办了天津、北方、新月、渤海等四家影片公司，但不久就相继夭折。

　　曾任天津造币厂总办的张紫垣，1924年主持成立了新新股份有限公司，建立了天升影剧院（新中国成立后更名为解放桥影院，现

1931年第3卷第1期《大陆》中刊登的函件

已拆除），并在影院屋顶设立舞场，举办家庭舞会。聘请希腊人马某任经理，后因营业不佳，遂将影院兑给马某。同年，张紫垣又在法租界建立了新新电影院（新中国成立后为新闻影院，现已改建为商店），聘请韦耀卿为该院经理。

影院开业后，多放映《孤儿救祖记》《空谷兰》《淘金记》《黑奴吁天录》等中外默片（即无声电影），深受观众欢迎。但此院的出现无疑给外商影片公司平添了一个竞争对手，于是几家外商影片公司联手对付新新影院，不租给头轮片和新片，新新影院

◁ 幕一之「子與母」片新星明之演開院影電新新市本在現 ▷

1933年第20卷第990期《北洋画报》电影专刊中介绍新新电影院开演之明星新片《母与子》之一幕

只好沦为二轮影院，上座率不高。因张紫垣与梨园界人士素多交往，影院遂改演京剧、梆子和歌舞以勉强维持。当时，章遏云、侯喜瑞、高庆奎、郝寿臣等名角儿曾在此登台演出。以北京河北梆子奎德坤剧社演出时间最长。

30年代，随着有声电影的问世，新新影院与美国福克斯和雷电华两家影片公司合作，上演秀兰·邓波主演的《小将军》《小孤儿》和国产片《啼笑因缘》等。后又邀请中国旅行剧团、鹦鹉剧团来院演出话剧。尽管新新影院使出浑身解数，但在百业凋零的经济状况下，经营仍是资不抵债，终于在1935年冬，以宣告破产而结束。

为了扩大营业，1930年新新公司又与英籍印度人泰莱第签订合同，由泰莱第投资，在海河边上建起了一家豪华影院——蛱蝶电影院（今大光明影院），张紫垣的两个儿子参考国外影院资料，将影院装饰得富丽堂皇。1931年春开业的那天，中外宾客盈门，场面热烈。由德

1943年第235期《立言画刊》记录大光明影院的变迁

国西门子公司购买的三部放映机首次投入使用，声光效果极佳。首映片名为《爵士歌王》。该影院曾兴旺一时，后因票价太高，地点偏僻，加之外商影院的排挤，营业额大为下降。有一段时间曾约请程砚秋剧团来此演出京剧。1934年，蛱蝶影院赔累不堪，拖欠债务逾期半年，于是泰莱第擅自做主将影院设备抵押，营业无法进行。为此新新公司将泰莱第告上了法庭。但因他是英国人，在华享受治外法权，中国法院无权审理此案。新新公司虽然聘请了一名美国律师，但因此案最终判决是在英国，所以，新新公司最终还是败诉了。后来，泰莱第与新新公司分裂，独立经营该影院，并更名为大光明影院。

新新公司还曾在北京开设中天影院，初时营业尚佳，但自"九一八事变"后，日、朝浪人在华北各地挑衅滋事，娱乐场所更是他们敲诈勒索的对象。在每况愈下的经营现实下，新新公司被迫将中天影院出让，结束了短暂的北京业务。

周恩玉大义让会长

抗战胜利后，市工务局对天津市区各大小影剧院的建筑情况展开了一次普查，发现上光明戏院属危房，勒令其立即停业，时为影剧业同业公会会长的该院经理李吟梅面临失业的危险。为了保住其会长的位置，他必须尽快得到一家属于自己的戏院或影院作为实体。这时，有人对他说："我早打听过了，咱天津卫像点样儿的园子都有靠山，唯独上权仙影院的周氏二

1929年第7卷第319期《北洋画报》中《天津电影业之危机》一文

兄弟是继承祖业的两个小学生，没有什么背景，您老活动活动把它拿过来应该不成问题。"

一天，李吟梅派人将周恩玉叫到同业公会，拿出一份事先写好的合同，合同大意是：因周氏兄弟年轻，无力经营上权仙影院，暂由以李吟梅为首的管理委员会负责经营，三年后再行归还。周恩玉看后毫不客气地说："上权仙是我们兄弟的命根子，只要有我三寸气在，你们就甭想得逞！"

为了保住自己的电影园子，在以后的日子里，周恩玉不断地花钱送礼，托人拉关系，找到李吟梅的支持者，晓之以理，动之以情，以各个击破的办法，终于得到了他们中大多数人的理解，表示不再插手此事，有的还转而出面说服李吟梅，劝他尽早放弃抢夺上权仙的念头。众叛亲离的李吟梅不得不打消了此念头。一场争斗虽然宣告结束，但未能如愿以偿的李吟梅也从此与周恩玉结下了恩怨。

1946年初，社会局要求戏院电影业同业公会改选，并决定将租界内华商公会的戏院电影小组合并进来。1946年冬，在社会局的组织下，在中国大戏院二楼小客厅内，戏院电影业180多位会员参加，另有社会局两人。

选举开始后，华商公会提出不能投票选举，要采用个人推荐、社会局认定的办法，因为租界里的会员所占比例小，如果投票，华商公会就会吃亏。就这样，会议从上午9点一直争论到11点，也没有个结果。这时，年龄最长、最有威望的华北戏院经理商树珊站起来说："你们这样争论到天黑也不会有个结果，要是再这样，我可就回家了。我看这样吧，大伙先提名然后再投票，得票多的当选。我推举上权仙的周恩玉，他年轻有为，经营有方，自打从他大爷周紫云那儿接过电影院后，生意一天比一天好，另外，他还能热心为大伙做事，我觉得他是个好苗子！"

因为华商公会的人与周恩玉素有往来，相处得也算不错，于是

就说："我们同意商老爷子的意见，也同意提名周恩玉。"接下来，又有人提了上光明的李吟梅和中国大戏院的管事冯承璧。经过等额选举，最后的投票结果是：周恩玉180票，李吟梅107票，冯承璧92票。

投票结果一出来，当时只有30岁的周恩玉很是担心，因为他知道这个差事不好干，何况自己这么年轻，绝大多数会员都比他年长，他说话会有人听吗？当时，周恩玉正在与李吟梅闹矛盾，如果自己今天争了他的位置，势必造成矛盾的加深，不如借此机会做个顺水人情，冰释前嫌，与他和好。想到此，他大步走到社会局两位督察面前说："两位大人，各位前辈，承蒙大伙看得起我、抬举我，在这儿我给各位鞠躬行礼了，可我还要说，我对不住大伙儿了，我恐怕要辜负大家的厚爱了，恩玉我有自知之明，知道自己不是这块材料，我身为晚辈又才疏学浅，很难担负起这份重担。在这儿，我提议还是请德高望重的李吟梅老前辈担此重任，同意的就请鼓掌通过！"这时，180多名会员齐声鼓掌，这掌声不知是为李吟梅鼓的，还是为周恩玉方才那番话鼓的。

李吟梅此时也被感动得泪流满面，他跨前两步

1943年第217期《天津特别市公署公报　宣传》中关于戏曲电影业公会的训令

1947年第288期《戏世界》中有关华北戏院的报道

上去一把拉住了周恩玉的双手动情地说："我的好侄子，大爷我谢谢你，谢谢你的大人大量，过去的事是大爷我的不是，我这儿给你赔不是了！"说罢双手一抱拳，周恩玉忙说："您老可折煞我了，那事都是我不对！"这时，商树珊走过来说："今儿个就甭提谁的错了，过去的事打今儿个起就算过去了，咱们还都是一家子，还都得吃这碗饭，还是和为贵啊！"

就这样，李吟梅仍为会长，周恩玉、冯承璧为常务理事，当有人喊李吟梅会长时，他总是笑着说："别喊我会长，这个会长是我的大侄子恩玉让给我的。"

此后，周、李二人相处融洽，再也没有发生矛盾。周恩玉大义让会长的事儿在当时的戏园电影业一时传为佳话。

北方曲艺发祥地——杂耍场

最早的演出舞台——明地

　　旧时，人们把艺人摞地卖艺的露天演出场所，俗称为"明地"。北京的天桥、天津的三不管、南京的夫子庙是全国最著名的三块明地。虽然是"风来吹，雨来散""刮风减半，下雨全无"的明地，但也有其衍变发展过程。

　　艺人们在天津的摞地演出，最早大约是在庚子年（1900）前后，北城根、西城根（今北马路第二中心医院至西南角）是天津最早的

1936年第47期《兴业邮乘》中《闲话夫子庙》一文

1942年第15期《三六九画报》中的三不管

两块明地。当时在此演出的有来自全国各地的民间艺人、流浪艺人和本埠的座底艺人（即没班没户的零散艺人），以及技艺虽高但没有机会进园子的艺人。他们都是为了养家糊口这一共同目标而走到一起来了。

摞地用行话说叫"圆黏子"或"划锅"，即用白沙撒字或瓦碴在空地上画一个圆圈，以作为观众与演员的界线，观众站在外面看玩意儿，演员在这个"锅"里卖艺挣钱。这种形式把观众与演员的距离一下子拉近了，更加强了演员与观众的沟通，也锻炼了演员处乱不惊的演艺和临场的即兴发挥。比如，一次万人迷在南市说相声，正说到结婚时新娘子进婆家门之前要"迈火"，以求驱除邪气，也预示着将来的日子过得红火，但有时也会弄巧成拙，酿成火灾出了人命，把喜事办成丧事。正说着，从后面过来了一辆响着铃的救火车，观众们听到动静都循声看去，万人迷就抓哏说："老几位看看，这又指不定谁家娶媳妇着火了！"赢得场内的一片笑声。

随着艺人们不断涌入津城，明地的曲种达到了空前的繁荣多样，同时也出现了艺人多、园地少的矛盾，于是艺人们就随意扩展老明地，开发新明地，在短短的数年间，已发展至相当规模的八块明地：有三不管、鸟市（大胡同西）、谦德庄、小营市场（北站新大路西

口）、北开（东至金钟桥，西至北营门，南至三条石大街北面，北至铁道根）、三角地（西门北往西一直至画眉店）、新三不管也叫六合市场和地道外。此外，也有一些零星的地方，但不成规模。这些明地也被称为"锅地""杂霸地"，就是说这些地儿来得人杂，三教九流无所不有。

在这八块明地中，占地最广、艺人最多、曲种最杂、游人最多的当数三不管、北开和地道外。每天早晨8点一过，这三块明地就百行齐作，百戏杂陈，游人如织了。艺人们虽都是撂地糊口，但也不乏身怀绝技之人，如相声界的万人迷、张麻子、焦德海、焦少海、于福寿、常连安父子以及郭荣起之父郭瑞林，说评书的赵连璧、胡连成、吴志子，以及改怯大鼓为京韵大鼓、鼓王刘宝全的业师王庆宏等人都曾在这几块明地上演出过。

他们的演出，使一些从未进过戏园子的穷苦老百姓也能欣赏到各个地方曲种的艺术，也培养了一大批欣赏各个曲种的观众，使各个曲种植根于广大群众之中，深入人心，这些观众经常聚集在一起，对其喜爱的曲种、演员进行评比、议论，进一

1946年第4卷第4期《一四七画报》中的北京天桥

步促进了他们欣赏水平的提高，同时也促使演员不断提高自己的演出水平和艺术水平来满足观众。因为早期明地演出的多为曲艺节目，所以后来，人们把天津称为"曲艺之乡"。

20世纪20年代前后，明地由圆形变成了长方形，并逐渐设置了条凳，中间摆上了"迎面桌"，演员身后由客座变成了演员休息、候场区域，于是，三面观众的剧场形式大体形成。明地的艺人竞争相当激烈，为相互争夺观众而发生口角甚至大打出手的事也时有发生。为了尽量避免争斗，艺人们就想出了立竿占地、扯绳为界的办法，随后又在自己的锅地架起了篱笆圈、拉起布棚，也有建成简陋房屋的。

随着艺人的日益增多，明地的不断扩展和开发，大棚、茶园也应运而生。特别是从辛亥革命到"五四运动"这段时间，大棚、茶楼、书场如雨后春笋，遍地皆是，最多时达一百七八十处。天津虽然戏园子、茶楼比比皆是，但明地演出的艺人仍大有人在，一直到新中国成立后，天津的明地仍然存在，但规模已经小多了，在那里表演的多为杂耍和一些打把式卖艺的了。

老天津杂耍场

天津之所以有"曲艺之乡"的美称，不仅因为天津是北方曲艺的发祥地，培养出如万人迷、小蘑菇、高五姑、张寿臣、马三立、骆玉笙、史文秀等一批曲艺名家，还在于天津有爱曲艺、懂曲艺的广大观众，大街小巷都可听到老百姓随意哼唱着时调、京韵、单弦、西河，更在于天津有小梨园、大观园、中原游艺场、玉壶春、庆云戏院等数十家著名的杂耍场。所以就有"戏剧大成于北京，杂耍发祥于天津"之说。

天津自明初而富足，人口聚落渐盛。

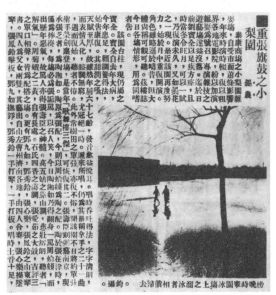

1935年第27卷第1340期《北洋画报》中《重张旗鼓之小梨园》一文

于是，带有天津特殊风格、充分体现"四方杂处"风味的杂耍便应运而生了。天津把杂耍称为什样杂耍，一是因为它的大度包容，它

三十三 要 辮　「平昇舞歌」看不可不君諸要看喜

1942年第4卷第1期《游艺画刊》报道庆云戏院

广泛容纳了诸如河南的坠子、山东的梨花片、北京的单弦等许多地方的代表作，想家的异乡人在天津的杂耍园子里，不仅能欣赏到多姿多彩的异地风情，还可以听到亲切的乡音；一是因为它的改制创新，在艺术水平上，天津杂耍来源于地方而高于地方，在河南街头卖唱的坠子绝不如在玉壶春乔清秀、董桂枝演唱的婉转动听，名弦师卢成科独创的梅花调"花派"唱红了大江南北，而未失旧风的郭小霞、刘莲玉反不如"花派"受欢迎。

"什样杂耍"包括说、学、逗、唱、吹、打、拉、弹、变、练。始于清中叶的"八角鼓"，后有人组织杂耍艺人联合演出，集各种技艺于一堂，于是就出现了杂耍场。

杂耍以天津为发祥地，凡杂耍艺人，不在天津挂一回号就算不得红艺人。艺人得到天津观众认可，在天津走红，声誉便日益隆盛，到其他地方演出才能算角儿，无论观众还是同行才能重视。京韵大鼓是天津杂耍场的主角，刘宝全、林红玉、小彩舞在津长期演出，声名远播全国，小映霞在玉壶春极得顾曲者赞许。1928年夏，驰名上海的鼓姬小黑姑娘来津出演于燕乐，更是轰动津城。

天津观众看杂耍有自己的特色，他们往往约二三个知己，买一包好茶叶，大壶一泡，大碗一喝，一边听着玩意儿，大声地叫着好，一边喝着茶、聊着天。天津人的"喝"是很惊人的，一碗一碗地接连往下灌，一晚上喝几壶茶水一点也不新鲜。杂耍场最令人讨厌的就是肆意的叫器声，台上讲话，台下答话，台上唱，台下和，如按

1942年第8期《三六九画报》介绍天津燕乐　　　　　　1947年第4期《星期五画报》中《杂耍在天津》
　　　　　　　　　　　　　　　　　　　　　　　　一文

旧例演员登台先要有所"交代"，即　"垫话"，千篇一律地说："方
才是某某人唱的一段什么，下面让学徒我伺候您一段，唱得好与不
好，请诸君多多原谅……"台下便答道："好嘞，我就爱听这段儿！"

　　天津的杂耍场最早是南市的燕乐升平，清代改称四海升平。清
中期，商场渐兴，北海楼初建时，有北海茶社，后易名为东升茶楼，
时由乔清秀在此演出河南坠子。后北洋第一商场建立后，又有了北
洋茶社，后改为华北戏院而改演电影。天晴茶社、丹桂影院、法租
界劝业场的天会轩、天祥市场的小广寒都有杂耍场，而最著名的则
是泰康商场的小梨园。华界的杂耍场除附设于商场内的，还有南市
的聚华、玉壶春和青莲阁，侯家后的义顺、玉茗春和河北的聚英。
而三不管鸟市的铅铁皮时调棚、杂耍棚虽然建筑简陋，但也能招徕
如云的观客。早期的杂耍场或以鼓书为主，或以落子攒底，或以新
剧为号召，更有以青一色的河南坠子招徕观众，而德寿山的单弦、

1947年第257期《戏世界》中《天津小梨园听歌记》图文

万人迷的相声，也曾深受观众欢迎。可谓各有各的特色，各有各的观众群。

20世纪20年代中期，杂耍场首推南市之燕乐升平，场子既全，角色又硬，刘宝全、德寿山、万人迷，号称"燕乐三杰"。此后，先是刘宝全南下，后是万人迷、德寿山辞世，燕乐升平遂趋向衰落。1929年冬歌舞楼建立后，天津杂耍场才渐渐复苏，刘宝全来津，荣剑尘的单弦、张寿臣的相声的鼎力加盟，将歌舞楼推向鼎盛。当时能与歌舞楼抗衡的仅有东北城角的天晴茶园，天祥市场的小广寒、劝业场的天会轩也曾热闹一时。随着杂耍热在津门悄然兴起，各电影院在放映中夹演杂耍也成了一种时尚。"七七事变"前后，天津的杂耍达到了鼎盛。

1936年，随着小彩舞来津首演于中原公司游艺场，被誉为"金嗓歌王"后，中原公司游艺场也曾风光一时，但只是昙花一现，随着小彩舞被小梨园挖走，该园遂销声匿迹。

30年代末，纯正的杂耍园子生意一度清淡，园主遂想出加演文明戏压场招徕观众的招数，当时南市一带的杂耍园子都以这种戏来

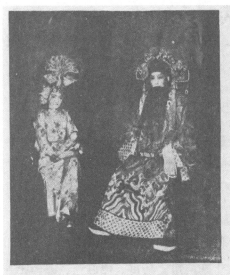

1948年第82期《美丽画报》介绍天津杂耍场

号召观众，只有小梨园依然保持旧有杂耍场的本色。小梨园极雅静，很少听到奇声怪好，园内秩序在所有杂耍场中首屈一指，观众在这家园子听玩意儿，在这种氛围下，都觉得自己是个雅人，身份高人一等。到了40年代初风气渐坏，台上的鼓姬时常往台下抛着媚眼，惹得观众个个情绪躁动，怪叫声、口哨声响彻整个园子，尤其是池子里常有一群说学生不是学生，说买卖人也不像买卖人，看上去又好似常客，同鼓姬在帘内打手势、飞媚眼，鼓姬一出台还未张口，就已是怪掌乱鸣，怪好乱叫了。此后，观众渐少，生意渐淡。进入40年代，随着金万昌、花四宝、戴少甫、高五姑等一批杂耍名家相继辞世，天津的杂耍场逐渐走向衰落。

早期的书场、茶楼

　　天津的书场早在清光绪年间就已出现了，它是天津最早、分布最广的演出娱乐场所，较为集中在南市、鸟市、地道外、谦德庄等地区。辛亥革命后，随着评书的繁荣发展，书场、茶楼的数量也在不断增加，据统计，当时全市的大小书场、茶楼已有百余家。

　　一般的书场都开早、中、晚三场，早场生意清淡，行话叫"上板凳头"，三流以下演员或初学艺的才演早场。中场听众渐多，晚场最盛。各书场上座率一般在七八十人，多时有100多人，能达到200人以上的绝对是凤毛麟角。

　　谁来说书，书场预先都要贴出"本场特邀名艺员＊＊＊自＊月＊日说＊部书"的大红海报，以做广告，号召听众。书场一般都不收门票，听众任意入座，每场说三小时，半小时一段，停演敛钱，收入按成分账，名气大的艺人可得七成。艺人的表演技艺高低和名声大小，对书场的业务、收入起着至关重要的作用，艺人与书场为合同关系，书场对艺人分等级预付包银，这点与戏院"买角儿"先付包银方式相同。一般刚出道的新手，还必须经过几场试说，如受听众欢迎，才能正式定约。艺人在一年中以旧历三大节为更换期，即第一期为正月初二至五月初四；第二期为五月初五至八月十四；第三期为八月十五至腊月二十八。一年三节更换节目。

1942年第5期《三六九画报》报道天津南市夜生活

　　茶楼一般以卖茶水为主，以说唱评书、鼓书为辅，以收茶资为主，从中提成酬劳说书人，如果说书非常叫座，茶水不增资，而是在评书说到一定火候时，伙计捧斗或端筐箩，绕茶座敛一圈钱，所得悉数归说书人。

　　书场、茶楼规模一般都不大，小型的多为夫妻店，大型的也不过五六个人。按规模的大小、设施的优劣、观众的层次，书场、茶楼可分为三种类型，即高雅型、雅俗共赏型、流俗型。

　　高雅型的一般称作茶楼，大多能容纳二三百人，观众席前排是茶桌，后排是条凳。有茶房来回穿梭，随时为客人沏茶倒水、送水果、递手巾把。每场间隙有人负责做卫生，环境较好。来这里的听众不乏各界名流、文人墨客、绅商富户、学校教员、医师和公司职员，他们来此听书大半是闭目静听，边听边咂摸滋味，听好了，以后每天必到，如不合口味第二天绝不再来。所以，为了赢得更多的听众，茶楼每逢年节总要聘请一些有名气、身怀绝技的艺人。这类茶楼选择艺人的条件也较严格，要求艺人标准一般是：性情文雅，外表大方，有较高演技，演出内容高雅。如表演评书的演技要达到"双七要"，即对书目在情节和组织上要达到智、打、多、险、歧、突、纹和理、清、实、余、艺、巧、苍；艺人口头上无论怎样表达，都要达到一个总的标准：让故事发展必须合乎实际、合情合理；在

1943年第254期《立言画刊》中的《书场小记》

细腻、精雕细琢的同时，还要兼顾自然；在起伏跌宕中脉络清晰，做扣子要巧妙、抓人，还要让听众回味无穷；故事中人物要刻画得苍老稳重，切忌漂浮轻贱。

高雅型茶楼的突出代表是天津著名的"三大轩"，即北马路的宝和轩、河北关上的福来轩和侯家后的三德轩。其余还有城里鼓楼北海锐茶楼、河北三条石乐友茶楼、河北肉市东莱轩茶楼、河北关下通顺茶楼、普乐大街彤福茶楼、西头子高家大门德庆元茶楼、西门北景乐茶园、梁咀子万有茶楼、河东地道外义胜茶楼、地道上坡龙泉茶楼、南马路香港茶楼、南门外润香茶楼、荣吉大街通海茶楼、南大道掩骨会永福茶楼和邢家胡同立顺茶楼等。

流俗型书场以茶社、书场命名，园子有大有小，小的仅容纳八九十人，大的也能有200个座位。多为简单的席棚，冬天透风、夏天漏雨，常有打着伞听书的现象。棚内除了戏台全是顺排的四条腿长板凳，台口左右有两条长凳，行内人称之为"龙须凳"，是专门招待贵客用的，但却不允许同行业的人坐，这是说书行的规矩，原因大概一是怕对方偷艺；二是一个行内人坐在眼前，说书人放不开表演。来这里的听众比较复杂，行业、爱好、性格各有不同，有铁路工人、脚行工人，有各大小工厂内倒班、歇班的工人和街头摆摊的小贩，还有一大批每天必到的邮局职工，更有地面上的地头蛇、坐地虎、要胳膊根儿的混混儿和一些游手好闲的无业游民，最难缠的就是以专门"刁搅"（即骚扰）艺人为业的所谓"戈挠"，他们经常

1943 年 第 2
期《三六九画报》
介绍天津鸟市

打架斗殴、打观众、砸园子，赶走或打伤艺人，借过生日、过节等
名目飞帖打网，向艺人们讹钱。他们听书从不给钱，如果园子的茶
房或艺人向他们要了钱，不出三天，准把这块地给"铆"喽（关门
歇业）。这种流害在20世纪20年代初期最为猖獗，因为当时天津青
洪帮盛行，一些流氓、混混儿纷纷加入帮会，他们严重地威胁着整
个天津城的各行各业。

　　流俗型书场有地道外最早建立的蔡家书场（后改为胜芳茶社）
和相继出现的新芳茶社、玉茗香茶社（后更名为义和书场）、幸福茶
社、卿和茶社、立通茶社、会友茶社、顺新茶社、乐园茶社和双合
茶社。这类书场收费很低，一般仅为几文钱，而高雅型的则要高出
几倍甚至十几倍。

　　雅俗共赏型书场是介于以上两者之间，规模不大，艺人知名度
也不是很高，每场上座率多在六七十人到一百人之间。有南马路屈
家小楼、十字街屈家小楼、西南角富友茶楼、西关街庆聚茶楼等。

曲艺的最高殿堂——小梨园

　　始建于1927年7月、坐落在旧法租界黄牌电车道梨栈与天增里之间的泰康商场三楼的小梨园，曾被人们誉为"天津曲艺的最高殿堂"，它在天津曲艺发展史上占有重要地位。

　　泰康商场于1927年建成，营业不佳。为活跃业务，招徕顾客，1929年冬，燕乐升平经理赵一琴在四楼创设了歌舞楼。初建伊始，刘宝全早晚露演，嗜曲者趋之若鹜。后又有荣剑尘单弦、张寿臣相声的加盟，歌舞楼遂至鼎盛。至1933年冬，歌舞楼主人病故，遂改组为小梨园，由于台柱子刘宝全时病时好，小梨园的营业也就跟着若断若续，虽更换几任经理，但经营仍无起色，一直处于半停业状态。1936年春，刘宝全远赴上海，小梨园更是一蹶不振。

　　1936年5月，商场在报纸上刊出小梨园的招租广告，当时正在华北电影公司任职的冯

1927年第80期《北洋画报》中关于天津法租界泰康商场的消息

紫墀得知后，立即找上门来。因冯很有背景，而且与泰康商场的经理赵一琴有亲戚关系，所以，出租协议很快就谈妥了，承租期为5年，冯除每月付租金120元外，还需长期为商场提供一个免费包厢即一号包厢。冯承租后，对小梨园的装饰与设备做了较大改造，先将园内外修葺一新，请著名书

1937年第17期《语美画刊》图文报道小梨园

法家书写琴挑、对联，后又从倒闭的浪花馆购买了400多把皮椅，将园内原有的旧长板凳全部更换。为保证园内秩序，实行对号入座。园内共设500个座位，前排设6个包厢，每个包厢内有5个座位。重新订了票价，前排每位2角，每个包厢2元。

　　冯经过调研发现，旧的"三行"制度是观众和演员一致反对的恶俗，是制约戏园、影院事业发展的一大障碍。所以，在经营制度上，他的首项改革措施就是废除"三行"，雇用拿月薪的茶童，明令禁止茶童向观众索要小费。还在园内特备了正兴德二元四角一斤的"大方"花茶，加收五分的茶资在票价内。

　　因小梨园地处法租界，环境自然比南市要好，园内秩序好，观众层次也较南市高雅，不三不四的人少，看白戏的人也少。加之冯管理有道，园子开销小，所以，通常只要能卖半堂座就不赔钱。何况冯交际甚广，自小梨园开业以来，银行钱庄的经理、洋行的买办和一些富商纷至沓来，如旧商会会长邸玉堂、副会长屈秀章等长期在此订有包厢。

　　在上演节目内容上，小梨园更是下了一番功夫调研。他们发现当时天津专演曲艺节目的只有南市的燕乐升平和丹桂茶园，而曲艺

节目在天津很有群众基础，这两家园子显然不能满足不断增加的曲艺观众的需求，加之在与几位曲艺名角儿接触中，普遍都有嫌这两家园子规模小、天津缺少大园子的想法，这就促使小梨园下决心将自己定位在了曲艺上。

在邀请名角儿来园演出时，小梨园也是煞费苦心、舍得花钱，他们的原则是请演员就要请全国一流的。最初，小梨园是以张寿臣、陶湘如的相声攒底，但效果不佳，卖座率不高。后又先后重金请来刘宝全、金万昌、荣剑尘和花四宝等。小彩舞（骆玉笙）初进津城时是在中原公司（现百货大楼）游艺场演出，因演出效果好，很是吸引观众。小梨园从报纸上得到消息后，立即托人情出高价把她挖了过来，她在中原公司的包银是每月90元，小梨园则出到120元。从1936年底起，小彩舞一直在小梨园唱大轴，并被观众冠以"金嗓歌王"的美称。

天津沦陷后，租界被封锁，许多富商、银号以及妓院、舞厅纷纷迁入租界。小梨园除正常演出外，经常有银号经理、暴发户、阔少爷等人在此捧妓女，即在正式节目演出之间，让被捧的妓女清唱

1943年第2卷第17期《商钟半月刊》介绍小梨园

一段，台上摆满了花篮，一唱就是三五天。捧人的只为讨妓女欢心从不怕花钱，除妓女的穿戴、首饰外，连园子前台的服务人员的开支都由他们负责。他们把园子完全当成了争雄斗富的场所，小梨园倒是来者不拒，从中得利。

随着时间的推移，无论是在观众还是演员的心目中，小梨园逐渐成了天津曲艺的最高殿堂，演员以能在小梨园登台演出为奋斗的最高目标，观众则以能在这里一睹一流演员的风采而引以为荣。1936年至1939年是小梨园鼎盛时期，这期间，相声演员张寿臣、小蘑菇、赵佩茹、侯宝林、郭启如、郭荣启、朱相臣、马三立，京韵大鼓演员刘宝全、白云鹏、林红玉、小彩舞、侯月秋、小岚云，乐亭大鼓演员王佩臣，梅花大鼓演员花四宝，奉天大鼓演员魏喜奎，河南坠子演员乔清秀、董桂芝、姚俊英，单弦演员荣剑尘、石慧如、常树田、谢瑞芝、雪艳花，评书演员陈士和、姜存瑞，太平歌词演员常连安等各路曲艺名家纷纷在此登台献艺。

但好景不长，先是1939年靠电影起家的祁化民在天祥市场四楼创建了也是专演曲艺的园子——大观园，与近在咫尺的小梨园形成对立之势；后又在1940年南市恶霸袁文会控制庆云戏院后，将小彩舞、小蘑菇、马三立等一大批名角挖走并监控起来，不许他们到别的园子演出；1945年抗战胜利后，面对物价飞涨，民不聊生，工商业严重萧条的艰难困境，小梨园在缺少名角儿、同行之间残酷的竞争中，在苦心经营但收入的大部分都被迫用来支付官方日益繁重的苛捐杂税的情况下苦苦挣扎，直到天津解放。

小梨园吞了大观园

　　戏园业的竞争是激烈而残酷的，大鱼吃小鱼的现象更是屡见不鲜。1939年9月，小梨园生意正值兴隆之时，却遭到了一场意想不到的强烈冲击，这场磨难将小梨园逼上了绝境，险些断送了它的性命！

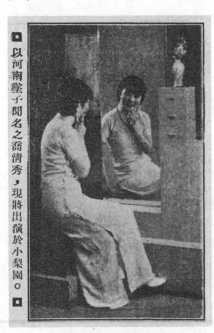

1936年第14期《语美画刊》报道坠子皇后乔清秀在小梨园演出的消息

　　自小梨园1936年在天津卫走红后，曲艺热迅速在全市蔓延，戏园、电影业的经营者不约而同地把视线一下子都聚焦到了这块肥肉上。1939年5月，靠经营电影公司起家的祁化民，把天祥市场（今劝业场的一部分）四楼的天祥舞台接兑过来专演曲艺节目，取名"大观园"，与近在咫尺的小梨园形成对立之势。大观园比小梨园规模略大一些，共600个座位。为了与小梨园竞争，祁多方托人以重金聘请梨园界颇有声望又很有势力的王新槐

天津老戏园

（人称"王十二"）作为大观园的管事，专门负责邀请演员和舞台演出。王果然不负祁的重望，上任不久，就依仗他的势力，把正在小梨园演出的刘宝全、白云鹏、小彩舞、荣剑尘、马增芬等新老名角全部挖了过来，其来势迅猛，大有不把小梨园挤垮绝不罢休的架势。

面对大观园突如其来的釜底抽薪，小梨园并没有

1939年第29期《立言画刊》介绍大观园的图文

慌乱。经理冯紫墀依靠其管理有道，园子开支少，只要卖半堂座就能维持园子正常运转的优势，用暂时邀请二流角儿、降低票价的方法沉着应战。而反观大观园则不然，名角儿的包银高，管理人员薪水也高，王新槐的月薪竟高达120多元，在当时完全能顶上一个名角儿的包银。正是因为他们开支很大，虽然开业的前几个月因有名角儿演出，

1944年第9卷第5期《游艺画刊》报道京韵大鼓名家林红玉在大观园演出的消息

上座率较高，但减去日常开支也没赚多少钱。后来，只得靠克扣员工薪水和降低艺人包银的方式来维持，这样一来，名角儿纷纷离去，职员也相继辞工。祁化民只得用电影公司赚的钱来贴补大观园的亏累，但不久，日本人又把私营影片公司全部收归国营，没了电影公司的有力支撑，大观园渐渐露出了疲态，终至不能维持。已是山穷水尽的祁化民不禁萌生了将大观园盘出去的想法，不久，大观园贴出海报，欲以1万元兑出园子的承租权。

　　冯紫墀得知消息后，在兴奋之余又对这件事情做了冷静的思考与分析，他认为祁化民是垮了，但如果大观园被别人兑走，仍将是小梨园的一个有力竞争对手，一场殊死的斗争仍将在所难免，与其让别人兑走，不如充分利用这个千载难逢的好机会，自己先下手为强，把大观园抢兑下来，这样不但扩大了自己的势力范围，而且强强联合的结果也将大大增强自己在戏园业的竞争力。于是，冯利用自己的社会能量，说服了几家试图接兑大观园的买主，造成十数天后大观园竟无人问津的假象。而在祁化民正为此事发愁的时候，冯紫墀却不失时机地找上门来。

　　双方经过一番讨价还价，祁化民遂含泪以8500元出卖了大观园的租赁权，他说："我这园子里的员工有不少是拖家带口的，一个人失业全家挨饿，我也算是积点德，替他们说个情，希望您能把全园的员工都留下来，我就这一个条件，您如果同意现在我就签字画押，要是您不同意，对不起，我还得另找别人！"冯深为他的话所感动，动情地说："我答应您！"祁化民在合同上沉重地按上了自己的手印，长叹一声："唉！要知是今天这个结果，当初我又何苦与你老兄作对，我又何必来染这一水呢？"冯说："您是只老虎，我也是只老虎，老话说得好：一山不容二虎呀！人在江湖，身不由己，这也是当今的世道把我们逼上这条道的。虽然今天是这个结果，但我心里也不好受，兴许指不定哪天我也成了您今天的这个结果了！"

冯紫墀接兑后，将大观园更名为"大观园方记"，一方面表示园子换了主人，与以前有所区别；另一方面冯紫墀也没有精力再亲自管理大观园，而是聘请了原天祥市场四楼歌舞楼戏园的后台管事房士元负责大观园的日常业务，用的是房字的谐音。

　　自小梨园和大观园成为一家后，两个园子间的演员可以相互调剂、轮换，配备更加合理，观众很是满意，两个园子生意都很好。

袁文会把持下的庆云戏院

1937年天津沦陷后，在日本人的扶持下，袁文会的势力不断扩大，开办花会（赌场）、贩卖烟毒、输送华工、开设妓院，无恶不作。1938年，又开始染指戏园业。

1938年夏，燕乐升平的经理于嘉麟从北京约来京韵大鼓的白云鹏和相声演员戴少甫、于俊波。戴、于的对口相声，一逗一捧，配合得珠联璧合，深得天津观众欢迎，场场满座。一向对曲艺情有独钟的恶霸袁文会闻讯后，也不禁来到燕乐升平，想看看能迷倒大半个天津城的戴、于到底有什么绝活。谁知，这一看不要紧，竟也被他俩迷住了！于是，袁在园子包了一个包厢，天天正点准到，他尤其爱听戴、于的那段《打白狼》。一天，袁情绪不错，兴之所至，就点了这段《打白狼》。该着出事，茶房接了袁的帖子，正好有熟人来找他，告诉他家里出事了，让他赶紧回家。事情来得突然，茶房没来得及把帖子递给后台管事就匆匆地跟着来人走了。由于戴、于不知内情，自然也就接了别人的帖子，说了别的段子。

袁文会跟几个混混儿在包厢美滋滋地等着听戴、于的《打白狼》，可等了半天，直到他俩鞠躬下台，硬是没人理他的茬儿！这下可把袁文会气坏了，只见他一下子从座位上弹起来，吩咐手下人道："姓戴的小子太狂了，敢给咱爷们儿摘眼罩，你们几个在前后门'插

上旗'，只要见了他现打不赊！"戴少甫听着信儿后，躲在园子的一间小屋里，一天没敢露面。当天晚上，经理于嘉麟找人出面说和，请袁文会在同福楼吃饭，后来，戴又到袁府登门谢罪，专门为他说了这段《打白狼》，事儿才算平息下去。

1940年第11卷第23期《新天津画报》报道庆云戏院

事情过去一段时间了，可袁文会心里总觉着不舒坦，尤其是当得知那天是戏园子"捣的鬼"时，遂对于嘉麟萌生恨意，但因于有汉奸特务陈炎做靠山，袁一时也找不着下手的机会。终于有一天，

1942年第4卷第8期《游艺画刊》介绍庆云戏院演出情况

袁文会对手下人宣布："咱爷们儿也开一家园子，非得把姓于的挤垮了不可，以解我心头之恨！"说干就干，袁马上找来了开妓院的窑主刘宝珍、做烟毒买卖的杜金铭和他的几个徒弟，让他们各出500元做股金，共凑了3000元。又派人把南市慎益大街庆云戏院的前后台经理找来说："你们俩天生就不是干戏园子的材料，这么好的一块宝地，这么好的一个园子，愣让你俩干得一年儿不如一年儿。不如我给你们点本钱干点别的买卖，园子交给我，保管不出仨月，我就让它满堂座！"两位经理知道胳膊拧不过大

腿，南市是袁的天下，既然他今天开了这个口，就是铁定的事儿了，于是，他俩乖乖地将园子交给了袁文会。

开张那天，袁文会约来了在津的大部分曲艺名角儿为他撑台子，有陈士和的评书，赵小福的时调，金万昌的梅花大鼓，常树田的单弦，张寿臣、侯一尘的相声，还找来了几个漂亮的坤角清唱二黄。唱大轴的是原在小梨园演出的小彩舞，迫于袁的淫威，小梨园经理冯紫墀不得不答应把她"暂借"给庆云两个月。

由于拥有众多名角儿，庆云戏院的业务非常火爆，但袁文会却把园子当成他的私家银行，用钱就从柜上拿，致使演员们经常是辛苦了数月却拿不到钱。有一次，单弦演员王剑云大着胆子问了句："三爷，嘛日子关钱呀？家里日子实在撑不住了！"就是这句话给他

1947年第6卷第3期《银都画报》中《沈金波前途有望　庆云戏院配角太糟》一文

招来了杀身大祸，当天晚上，王剑云演出结束后，刚一出园子就遭到袁手下的一顿毒打，连气带病，不出一个月就含恨而亡。

此后，庆云戏院开始走下坡路，一度经营萎靡，观众寥寥。为了招徕观众，1940年正月，园子成立了"兄弟曲艺剧团"，并开始演出反串戏，即让曲艺演员反串演京剧。最初是小蘑菇、赵佩茹等演的《挑帘裁衣》和马三立等演的《莲英被害记》，后来，又请忆云馆主（张鹤琴）担任剧本改编和导演，将《一碗饭》改为彩扮相声剧，接着又把褚玉璞杀害京剧艺人刘汉臣的案子编成剧本《前台与后台》，戏的故事情节、人物都与天津有关，观众非常爱看，连演一百场不衰。因为大部分曲艺演员原来就有京剧功底，加上一些相声演员在戏里现场抓彩，插科打诨，原本很严肃的戏，经他们一演，笑料百出，观众看了捧腹不禁，所以，庆云戏院竟一时门庭若市。

抗战胜利后，袁文会被国民党政府逮捕，庆云戏院再度易主，兄弟曲艺剧团仍以演出反串戏为主。新中国成立后，庆云戏院收归国有，1950年，该团演出了最后一出反串戏《枪毙袁文会》，赵佩茹饰演恶霸袁文会。由于剧情故事都是演员的亲身经历，他们都曾深受袁文会的迫害，所以，演出非常成功。

手巾把 糖果案子 茶房

手巾把、糖果案子、茶房合称剧场中的"三行"。三行制度，是旧社会遗留下来的一种落后的剧场制度。旧剧场是有钱人消闲解闷的地方，他们来此就是为了享受和消磨时光，还有人把剧场当作社交与交易的场所。为了最好地满足他们的要求，三行由此而生。

清代中叶，天津开始有了茶馆，初时，单以卖茶为业，其中即有被雇用的茶房。后来，为招徕茶客，遂请票友等在茶馆清唱，以后发展成为茶园，但只收茶资不收票价，仍是以卖茶为主。茶房兼管沏茶、招待茶客、清洁卫生等工作，每月领取固定薪金，茶水收入全归园主，小费收入归茶房。后来设立戏园后，经营者见观众有此习惯并有利可图，即沿用茶园旧例，添设茶水，同样用固定工资雇用茶房，并在此基础上发展了手巾把和糖果案子。如最早在租界地成立的春和戏院、下天仙戏院等都曾设有三行。因之相沿成例，举凡后来成立的戏院影院均设有三行，甚至更有别出心裁者，雇用女茶房以极其卑劣下流的手段招徕观众，还美其名曰"女招待"。

手巾把一般为两个人，一个人负责洗手巾，在一楼的前台放着一个大盆，盆里放满了热水，用外国香皂把毛巾一条条洗好，再洒上法国香水，绑在一起用漂白布罩着；一个人不停地在观众中穿梭，将手巾把强行塞给观众，索要小费。两人在空中以熟练的手法互相

传递着手巾把。扔手巾把也是个技术活，像演杂技一般，要手巾把的人或在楼下或在楼上，但不管在哪儿，都要求他二人配合默契，扔得要准、接得要稳。戏开演前，观众们就看他们的表演，并不时地为他们叫好。如果功夫练得不到家，手巾把散了，他们也有个说法，叫"天女散花"。由于演出开始后手巾把还在园子上空"呼呼"地乱飞，很影响观众看节目，观众非常反感。所以，这行当在30年代中期就被各戏院、影院取缔了，是三行中消亡最早的。

旧时，戏园、影院一进门处均摆放着一个大案子，上面摆满了糖果、瓜子、水果等食物，夏天还有冷饮。见有大人领着小孩进来，他们就把糖果硬往孩子手里塞，然后向大人要钱。节目开始后，他们又将小吃放在一个木盒子里挂在脖子上，向观众兜售。观众如果不要，他们就软磨硬泡，实在不要，他们就讽刺说："土豆子、蒸包子、兔崽子味儿的。"所以，观众买票看戏，往往还要花上一些冤枉钱，甚至生一肚子气。后来由于观众反映强烈，一些大园子将糖果案子改成小卖部，观众可自由购买。

茶房是剧场存在时间最长的三行之一。将开水放在一个大铜壶里，在茶碗、杯子里放好茶叶，有观众要时，他们过去把茶水沏好，每个茶杯都用一

1941年第170期《立言画刊》介绍茶房

个带挂钩的铁环套着，正好挂在椅子的扶手上。观众喝完茶，茶房收杯子敛钱。壶、碗、茶叶都是茶房自己的，烧水用煤也是茶房自己购买（新中国成立后有的改由剧场负担一部分），水用院方的，院方不给付茶房任何工资，茶资收入全归茶房。

因为旧剧场早期不卖票，观众也就没有对号入座之说，谁来得早谁就占好座，三行的人正是利用这一特点，早早地就把前排的一些座位占下了，摆上些水果、瓜子，等他们认识的人或是看上去是有钱人来了，就请他们坐，并马上递来茶水、手巾把，侍候好了对方就会给小费。跟三行认识的有钱人也会在戏散时告诉他们"明儿个我还来，给我留个座儿"。

三行也承担着院方的一些工作，如清洁卫生、检票、找座、对号、维持秩序、看夜，等等。三行与院方的经营目的不同，院方只要演出节目能吸引人，台下坐满了观众，有较高的票房收入就行。而对三行来说，台下观众再多不买茶点他们也没有收入，只有多卖茶点才能多赚钱。三行也希望剧院营业好，观众多，可以多卖糖果、茶水，剧院营业不好时，三行也会和院方争吵，讽刺谩骂院方。

三行初时与剧场为租赁关系，受剧场领导，1937年天津沦陷后，他们纷纷开始独立经营，不再受剧场领导，接受戏园电影业同业公会管理。三行头对工人的剥削很残酷。三行由把头承包下来后，就以"进门费""大褂钱""笤帚钱""掸子钱"等名目繁多的额外费用向工人勒索。由于旧时失业现象非常严重，把头为了多收入，招收了许多失业者做三行，这样一来，三行工人人均收入少了，而他们的份钱却多了。工人为了养家糊口必然把过重的负担转嫁给观众，所以，各戏院向观众讹索小费的现象极为普遍。

日伪时期，下天仙戏院的茶房头张德山，依靠日本人的力量，一次性给戏院一笔钱把三行包了下来。协定以茶资收入取代三行的固定工资，原来的清洁、检票等工作仍由三行做，同时院方对三行

天津老戏园

1947年第291期《戏世界》报道了一起发生在三行间的案件

工人仍有解雇权。每个茶房每日要向张德山交"份钱"，这"份钱"也没有定额，而是由他任意规定。当时茶房为了生存，避免失业，只得忍气吞声，任其压榨，甚至有时日收入还不够交"份钱"的。此种制度一经创设，各戏院群起效尤，各戏院的"打手""爪牙"相继成了该院三行的把头。而后来，又有不少三行把头一跃成为园主。

1937年，平安电影公司经理冯紫墀和王桂森、辛德贵三人经营小梨园、大观园时，进行的第一项改革就是取消了三行。专设了小卖部，糖果、瓜子、水果观众可以自由选购，小卖部还为观众代存衣帽，摆了两张条凳，为人力车夫提供休息场所。剧院雇用了若干名十四五岁的茶童，免费为观众送茶水。茶童有固定的工资，严禁

向观众收取小费。但由于免费茶水的质量不高，所以，剧院为要喝好茶的观众特地准备了袋茶，一角钱一袋。

茶房制度存在时间最长，在一些中小戏院、影院一直沿袭到天津解放后。解放初全市共有570名茶房，如大舞台就有茶房50余人。当时他们收入较高，一般平均每日在两万元（旧币）以上。为了应付他们，观众每人每次要增加近千元的负担。院方还须为茶房缴纳文教费、救济金和税款，极不合理。各剧院遂向文化局提出，愿在剧场内专设茶水站，免费向观众供应茶水。

艺人们在台上演出，茶房在台下刷茶碗、向观众敛茶资、收茶碗，演出效果大受影响。而只有角儿演出时才最好收到钱，因为观众不想耽搁看精彩的表演。茶房为了多赚钱，就必须在台下串来串去，影响了观众视线，破坏了剧情。

剧院、观众、演员一致要求尽快取缔这存在百余年的剧场陋习。于是1951年，天津市政府统一部署，勒令所有剧场一律取消茶房，并给予他们合理的安置。

一山也容二虎

　　书场的经营者大多是在当地吃得开、叫得响的人物，他们官私两面都行得通，但又各有各的根基，各有各的道行。人说，一山不容二虎，但这话也不能绝对。20世纪30—40年代，河东地道外就有两家著名的园子，一个叫亚东戏园，一个叫东莱轩杂耍园，无论是园子的规模、设施，还是两位园主的背景，都可说是旗鼓相当、伯仲难分，但他们为了避免两败俱伤，双方均采取了息事宁人的态度，竟也相安无事，"和平共处"了近20年。

　　亚东戏园建于1936年前后，曾是专说评书的园子，园主叫吴桐叔，此人身高体胖，力强手黑，是当地有名的混混儿。他的门徒众多，都是在当地充光棍、耍胳膊根儿的混混儿。他们以敲诈戏园、茶楼及演员为业，地道外的园子都要按月向他交"保护费"。闲了或是缺钱了，就去戏园、书场敲诈，进场后白吃白喝不说，要是有人稍有不从，他们正好有了讹钱的题目，不但砸了园子，打了人，园主赔了礼还得向他们交"惊驾费"！他们俨然就是称霸一方的土皇上。

　　吴桐叔邀请演员从不用通常的手续，更不用订合同，只是口头通知。他要是看上哪个艺人，就对他说："下节你到我的地上去。"就这么简单的一句话业务就算定了，不管你有没有应了别的园子。

如果你稍加犹豫，他还会加上一句："我通知你，是看得起你，你就得上，不然的话，就小心你的两条腿！"他说到做到，如果有人"吃了豹子胆"，没有按日子到他的园子上地，他就会让几个混混儿把那个艺人打得半死，然后赶出这块擂台。评书艺人马轸华、福坪安、顾存德、宋存义等都曾受过他的欺压、挨过他的打。

1941年第2卷第13期《游艺画刊》介绍《连阔如的评书》

由于吴桐叔的势力大，其他园子无法与之抗衡，艺人为了谋生养家，也只得忍气吞声。来他的园子演出的艺人都是当红的、最受观众欢迎的名艺人，所以，亚东戏园的业务一直很好，在地道外的名声最大。连它周围的街道里巷都以这家戏园的名字命名，如亚东一条、亚东二条、亚东三条。这三条街是地道外书场、杂耍园子最为集中的地区。

旧天津的混混儿分两类，一类是结党肇衅，持械逞凶，靠耍胳膊根儿，称霸一方；一类是有一定的社会威望，交际甚广，有胆有识，有相当口才，专靠调解矛盾为业，如果矛盾双方有了过节儿

（结了怨），他去了，晓之以理，动之以情，言语不多，但句句切中要害，终使双方化干戈为玉帛，重修旧好。为了有所区别，人们称后者为"袍带混混儿"。

当时能与亚东戏园抗衡的只有亚东二条的东莱轩杂耍园子，而东莱轩的经理李恩荣，就是地道外有名的袍

1943年第243期《立言画刊》的《北京评书今昔观：三个原因·评书衰落》一文

带混混儿。此人谈吐不俗，举止高雅，见多识广，避武善谈，官私两面都行得通。因为当时吴桐叔横行地道外，经常是他一句话一个很有才华的艺人就丢饭碗子，李恩荣实在看不过眼了，出于打抱不平，就在亚东戏园旁边也开了这家东莱轩，除了上演什样杂耍外，他专门聘请那些被吴桐叔挤对得不能上地的艺人和虽有精湛艺术却不被吴认可不能上地的艺人，以及那些初来乍到的外乡新艺人。但是李恩荣有一条原则：不管是多大的角儿，只要进了他的园子绝不能摆架子，而且园子也不预付押金，所有艺人一律没有固定包银，当天赚的钱当天分，多赚多分，少赚少分，不赚不分。基于"按劳取酬"的这个制度，也出于对李恩荣的感激，艺人们登台后个个精神饱满，演出格外卖力。所以，东莱轩的业务也非常红火。

因为李恩荣也有根基，吴桐叔对他不敢轻举妄动，而李恩荣也

没有要将吴桐叔打垮自己独占地道外的意思，他们二人心里也都明白，真正撕破脸闹起来，对谁都没好处，无非是两败俱伤的结果。所以，亚东戏园与东莱轩一直在相互制约、相互抗衡、相互对立中共同生存与发展着，居然也是十几年相安无事。

擂台与书霸

"五四运动"后，天津的评书演员和书场、茶楼都得到了迅猛发展，就在这时，也出现了名艺人荟萃、书场集中的几块演出场地，行内人称之为"擂台"。当时，天津有七块擂台，即南市三不管、西门外三角地、河东地道外、新三不管、谦德庄、北开和北车站小营市场。

人们习惯把在这几块擂台上演出的名演员叫作"擂主"，也叫"将"。他们上地（登台演出）的办法是内部调剂、相互换将、轮流上地，一般的演员、出道较晚的晚辈以及外地来津的同行，不通过他们，就不能在擂台上地！久而久之，他们也就自然而然地成了寸地王，即行内叫的"书霸"。

即使有人自负其能，通过其他渠道得以登擂台"打擂"，但也不会长久。所谓"艺人相轻"，评书艺人就更为突出，因为评书是一个独特的曲种，艺人说书时有说、有评、有讲、有论，对其他艺人可以随意评论，也可以妄加褒贬，尤其是一些名气大、辈分高的艺人，他在台上可以一边使活儿，一边向听众讲述某某演员的长处或短处，言语虽不多，但某演员却可能因此而声名大噪，也可能因此在行内抬不起头而被迫改行。如果哪个愣头小子硬闯码头，擂主就会在适当的时候"不经意"地散布些他的"丑行"，说几句扬人丑、宣己荣

1943年第254期《立言画刊》中的《书场小记》

的怪话，就会让他没了听众、臭了园子，最终从后门溜走。

说书人霸地也有其历史根源，在评书初兴的清代，行内就有"相不离伙穴"的规矩，即艺人在某地站稳脚根后就不要轻易地离开，更不能让别人擅入。这就造成了一些有名望的"大腕"演员以此为据，在一个地方一节挨一节地连续演出，而且艺人在授徒时，也会对弟子谆谆教诲先人的这句"古训"，以致代代相袭，根深蒂固。当然，要做到"相不离伙穴"，也不是一般演员能够达到的，他必须具备几个条件，即人缘好、有把干的活（有拿手的绝活）、书蔓长（资历深、技艺精湛），还要缩放适当，雅俗共赏。

还有一些人玩弄花招、拉防布阵，用极其恶劣的手段把持书场，行内称之为"霸地"。如某一擂台是他的伙穴，为了达到长期把持的目的，他就用交朋友、拜把子，甚至利用势力强制、压迫的方法，将园主牢牢控制住。所有来这块擂台上地的艺人都必须由他介绍，他介绍的人，园主就得乖乖接纳，否则，他一声令下，所有艺人都不上这块地，书场就会被"晾台"。上地的艺人上哪家书场、演什么节目、什么时候演也都由他统一安排，如果不听话，他可以随时，将艺人赶出这块擂台。

霸地有艺人，也有书场的园主，园主霸地更为猖狂。他如果看上哪个艺人，就对他说："打明儿起到我的园子说仨月！"他不管你现在是不是在别的园子上地，也不管你是不是已与其他园子订了合

同，就这一句话，艺人就得乖乖地去，要不然轻者丢饭碗，重者可能还会挨上一顿暴打！这种霸地，在日伪时期最为猖獗，又以三不管和地道外这两块擂台尤为突出。

20世纪30年代地道外有一家立通书场，姓曹的园主就是一个霸地。听说评书艺人姜存瑞的活儿好，在观众中很有人缘儿，他找上门来就对姜说："姜老板，听说你的活挺地道，明儿个

1943年第5期《三六九画报》记录天津地道外有女相声

进我的园子说仨月。"姜因当时正在双合茶社上地，而且对曹的人品素有耳闻，就婉言拒绝了。曹因此怀恨在心，并放出话来："你们看着，我姓曹的能不能把他姓姜的从地道外挤走！"1939年8月，天津闹大水，市区被灾面积达78％，书场关门，艺人失业。姜只得暂时离开地道外到别处谋生。10月初，洪水稍退，地道外的书场纷纷贴海报，开张纳客。姜闻讯后急急地赶来联系上地，但各园子都说不需要艺人。一天，在路上碰见曹，他得意地说："怎么样，姜老板，您来晚了吧？现在的园子是一个萝卜一个坑儿，就是没您的坑儿了！"此后，姜费尽周折，虽在卿和茶社上了地，可业务一直不好。直到天津解放后，姜存瑞才重又登上评书舞台，成为深受观众尊敬的人民艺术家。

一把把艺人辛酸泪

反动官吏、豪绅、日本特务、恶霸、流氓、混混儿等素以艺人为敲诈对象，当红的名角儿要定期给他们上供，底层的艺人们为了养家糊口，终日奔波于各个戏园之间，赚得可怜的几个大子儿有时还不够打发他们的，尤其是那些稍有姿色的女艺人，更是他们涉猎的目标，有的最终竟成了他们赚钱、泄欲的工具。

《游艺画刊》封面

日伪时期，相声艺人戴少甫、于俊波在南市燕乐戏院献艺，深得观众喜爱，上座率很高，他俩的收入也较高。恶霸袁文会得知后，找到戴少甫说："戴老板最近可真给相声界的爷们儿露脸啦，整个南市可就看你一个人的风头了，我今天来是提醒你，可别赚钱赚晕了脑袋，连三爷我的保护费都忘了交。"戴少甫忙作揖说："三爷，您的保护费我月初刚交的，您老忘了，我可是交的双份啊？"

天津老戏园

1944年第8卷第6期《游艺画刊》中《对于戴少甫一个疑问》一文

袁说:"月初是月初的,现在是现在的,我昨儿个刚定的,打今儿个起,你是一个礼拜交一回!你别跟我装糊涂,你现在可是大红大紫,能跟他们旁人一样吗?"戴乞求说:"我老父亲前天得了肺炎刚住进医院,药费还没凑齐呢,您就可怜可怜我,还是让我一月一交吧!"袁冲戴笑笑说:"几天不见,你小子长本事了,也敢跟三爷讨价还价了。你得明白,我今天来找你不是跟你商量来的,我能亲自上你的门已经给足了你面子,戴老板,你可别不识抬举啊!这样吧,今儿个咱就不算了,打明儿个起,三天之内把钱交到我柜上,三天之后,要是没见钱,那可就别怪三爷我翻脸不认人了!"说罢扬长而去。

一连数日，父亲的病一日重似一日，戴少甫在医院和燕乐之间不停地奔波着，他向戏院经理预支了包银给了医院，父亲的命才算勉强保住。

　　一日，戴乘人力车赶往燕乐戏院演出，当走到荣业大街时，突然从胡同口窜出几个人来，也不问青红皂白，两人上去就将戴从车上揪了下来拖至胡同里的一间闲房内，众人一哄而上，一通拳打脚踢。由于戴受了伤，几天不能到燕乐戏院去演出，袁文会遂找到戏院经理，让张寿臣来接替戴少甫跟于俊波搭当。张寿臣平素与戴少甫私交甚好，初时并不愿意，但迫于袁的淫威，最后不得不违心地应下了。戴少甫就这样硬被袁文会挤出了南市！但在与于俊波合作演出的一年间，袁文会竟未给张寿臣任何报酬！张寿臣的所得全被袁侵吞了。

　　1944年第2期《天声半月刊》谈到戴少甫之死

　　1938年，京韵大鼓女艺人章翠凤在大观园走红后，被日本特务市川看中，几次让人从中说合，要"娶"章为"妻"，均遭拒绝，章说："别人我不管，我就知道我是靠卖艺吃饭，绝不卖身！"有一次，章演出结束刚一下台，市川就跟进了后台，并在化妆室内欲行不轨，

1947年第1期《星期五画报》中的林红玉、王佩臣

章拼命挣脱。恼羞成怒的日本特务竟追至戏园门口，对章施以拳脚，致章身受重伤，后又被长期禁演。

乐亭大鼓女艺人王佩臣因得罪了南市恶霸宋秃子，在回家的路上，曾被宋的人屎盆浇顶。

梅花大鼓女艺人花四宝色艺俱佳，一次在南市天晴茶园演出，袁文会的干儿子翟春和来看演出，花四宝因为忙着准备上台演出，一时没有及时为翟擦桌布、沏茶水，翟认为是花四宝未把他放在眼中，一气之下拂袖而去。第二天，在花四宝来茶园的路上，经过东北角时，从胡同里抛出一个屎盆，正落在花四宝的前方，稀屎溅了她一身，她只得回去换衣服。但天晴茶园的演出却被耽搁了。

日伪时期，著名相声艺人小蘑菇（常宝堃）在庆云戏院演出《耍猴》一段相声时，中间说了一句："没锣敲了，都献了铜了！"没想到，被当时在场的日本特务听见了，小蘑菇刚一下场就被日本宪兵抓走了，在日本宪兵队关押了数月，受尽了毒打！

北方曲艺发祥地——杂耍场

197

1945年春，太平歌词艺人秦佩贤在庆云戏院演出，因见到日本警察署副特务长王金才一时疏忽，没有及时喊他"王三爷"，而被抓到日本海光寺营盘，竟被受刑致死。

　　日本投降后，国民党对天津的敌伪财产进行了疯狂的"劫收"，一时各路接收大员争抢金子、票子、房子、车子、婊子的现象比比皆是。有位姓刘的军界官员将自己昔日的妻子抛弃，抢了一个舞女姘居，金屋藏娇。一天，他带着舞女到聚华戏院看戏。当时，评剧艺人杨俊臣正在台上演出《临江驿》。其中杨有一段念白是："你做高官，忘恩负义，抛妻另娶……"做贼心虚的军官以为杨是在借戏骂他，盛怒之下竟冲上戏台，将杨狠狠地毒打了一顿！戏演不成了，观众们纷纷退票。事后，杨俊臣还得在登瀛楼请他二人吃饭，赔礼道歉，刘这才答应让杨继续登台演出。

"金嗓歌王"骆玉笙

天津是杂耍名家荟萃之地，在20世纪30年代的艺人中，曾流传着"到天津镀金"的说法，也就是说，艺人只有得到天津观众的认可，才能在全国的杂耍界站稳脚跟，故此，天津这块宝地一直被艺人们视为"龙门"。1936年7月，骆玉笙从南京来到天津，一举跃过这道"龙门"，"金嗓歌王小彩舞"的美名红遍了天津卫。

《语美画刊》谈小彩舞

北方曲艺发祥地——杂耍场

1947年第6期《北戴河》中的《小彩舞醉酒》图文

　　1914年被卖到上海"大世界"附近的骆家时，骆玉笙才刚刚6个月，尚在襁褓中的她，自然也就姓了骆。养父骆彩武，以变戏法、演双簧、说相声为生。为了谋生，养父带着她到了汉口。9岁时，正式拜师学习京剧老生。1931年，骆玉笙做出了人生最重要的一次抉择：放弃京剧改学京韵大鼓！人说："人生的旅途有千万步，但关键的只有几步！"谁知这关键的一步，竟使她与京韵大鼓结下了终生不解之缘，一唱就是70多年！

　　1934年，在南京"夫子庙"的六朝居茶社，骆玉笙拜曾为"鼓王"刘宝全操琴的"三弦圣手"韩永禄为师，正式归入了京韵大鼓

这一行，取艺名"小彩舞"。1936年，又是在师父的鼓励和帮助下，来到了北方曲艺的发祥地——天津。

初到津城，在师父多方奔走下，中原游艺场勉强答应让她试演三天，如果观众不爱听立马卷铺盖走人。骆玉笙一想起这三天打炮戏关乎自己今后的命运，就手心出汗，腿发软。见此情景，师父胸有成竹地说："天津观众吃火爆，你的《击鼓骂曹》是凤鸣师兄的拿手戏，天津很少有人唱，拿它打炮，保管你一举成名。"

果然不出师父所料，头一天，演《击鼓骂曹》时，韩永禄的三弦清脆悦耳，烘云托月，骆玉笙的鼓点时而激昂愤慨，时而欢快流畅，唱腔抑扬顿挫，韵味十足，嗓音高亢嘹亮，唱一落儿涨一次弦，特别是最后的一个"嘎调"，赢得全场雷鸣般的掌声。有了头一天的成功，第二天、第三天的《大西厢》《七星灯》，她唱得也就轻松多了。三天戏下来，天津卫的老百姓奔走相告："打南边来了个大鼓妞儿，嗓子真叫一个冲！"

同年9月，小梨园重张，经理即将骆玉笙请进了天津杂耍的最高殿堂——小梨园。刚开始，骆玉笙排在中场，但她每次出场都赢得满堂彩，仅仅演出20天，她就升到了攒底，小彩舞的名字已跃居头牌！每天演出前台口摆满了观众送的十几个大花篮，还有人送来了霓虹灯高悬在园子门首，上书"金嗓歌王小彩舞"几个醒

年轻时的骆玉笙

目大字。

1938年，骆玉笙在庆云戏院反串京剧《三娘教子》

"小彩舞"的名字传遍了整个天津卫，骆玉笙红了！各家园子争着约她演出，她经常是一天赶三家园子，还要去几家电台播音。小梨园也火了，场场爆满，观众趋之若鹜，竞相争睹"金嗓歌王"的风采。从1936年到1939年，骆玉笙长期在小梨园挑大梁。单弦大王荣剑尘，相声泰斗张寿臣、侯一尘，乐亭大鼓王佩臣，这"四梁四柱"甘为她做绿叶，所以有人说："这是四大朝臣（四人名字最未一字均为臣音）傍着金嗓歌王。"

1939年水灾后，大观园特从北京邀来了鼓界大王刘宝全，小梨园与大观园只是一条街之隔，当时大观园门前冠以"鼓界大王刘宝全"的大幅广告，小梨园则以"金嗓歌喉鼓界女王小彩舞"的霓虹灯高照夜空，两位鼓王摆开擂台，唱起了对台戏，一时轰动津门。

那年月，同行是冤家，行内有"宁舍一坰地，不教一句艺"之说。骆玉笙虽很想到大观园去拜访前辈，但又不敢当面请教。正在犹豫之际，倒是刘先生先来"拜访"她了。一天晚场，一位观众到后台告诉她说："刘先生可来了！"骆玉笙扒开台帘一看，果见刘先生端坐台下。行内有句话："不怕观众上千上万，就怕行内人偷着看。"这时，骆玉笙心中不禁有点发慌。师父说："你只管唱你的，没错儿！"骆玉笙上台后稳了稳神儿，一曲《俞伯牙摔琴》韵味十

天津日租界群贤街，高大建筑为中原公司

足，观众报以热烈掌声。在掌声中，刘先生悄悄地退了场。

　　来而不往非礼也，时过几天，骆玉笙也偷偷来到大观园。台上，刘先生正唱着《长坂坡》，只见他一头银发，满面红光，身穿古铜色的长袍，上罩青坎肩，青鞋白袜，台风特帅，嗓音特亮，真有"仙风道骨"的气派！一句"灯照黄沙天地暗，那尘迷星斗鬼哭声"的"鬼哭声"三个字翻得极高，把当时古战场那种凄凉、阴森的气氛表现得淋漓尽致。骆玉笙暗中记下了这一唱腔。第一次偷艺得手，骆玉笙又去了第二次，这次刘先生有所觉察，在唱段中加了很多嘎调。骆玉笙顿觉脸上发烧，赶忙溜了出来，从此，再也不敢去了。

　　此后，骆玉笙在天津这块福地上安了家，成了天津人。

风月无边话舞场

早期的舞场

旧天津的舞场，始于1923年前后建立的平安饭店，即现在的国民饭店旧址。后平安饭店遭遇火灾而停业。继有天津饭店（中街实德饭店旧址，早已不复存在）、起士林楼下（夏日迁至楼顶）和利顺德。唯各舞场皆为附设性质，旋设旋止。后起者为大华饭店屋顶、国民饭店、西湖饭店等，同时小规模之舞场则有法租界27号（永安

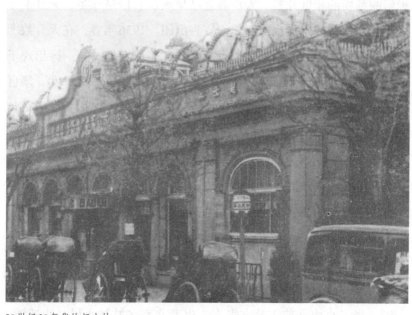

20世纪30年代的起士林

饭店旧址）的福禄林（Feolic）、特二区（今河北区）俄国花园旁的梦不来兮（Monplaisir）及特一区（今河西区）的露天舞场加斯戈登（Jasi-Garden）、跌落猛脱（Delmonte），光陆影院也一度设有舞场。舞票虽只有1元，但酒水却极其昂贵，所以舞客多为贵公子、名闺及缙绅阶层。

1931年春，在诸多天津社会名流的一片禁舞声中，在张学良的支持下，中原公司的巴黎舞场开幕了。这家舞场时为天津最摩登的跳舞场，首置舞技娴熟、如花似玉的平沪舞女伴舞，配以婉转悠扬、怡情适性的美妙音乐助兴，舞客购票跳舞，遂改交际舞为"交易舞"，门票5角，舞票一元三跳。继巴黎舞场之后，又有生意颇佳的好莱坞舞场问世，而此后新明楼顶的月宫，却因其规模较小，经营惨淡，旋改组为卡尔登，营业仍无起色，遂停止。1933年10月，日本人在日租界寿街的浪花食堂开设金船舞场，专以日本舞女为号召。此后，随着特三区（今河东区）的天升电影院中的天升、意租界的福乐丽舞场的相继开幕，天津舞业渐呈规模。1934年冬，天升奉令停业。未几，福乐丽也以赔累而宣告倒闭。1936年春，在天升数度复业、停业之际，在卡尔登旧址上又建起了樱花馆，特一区出现了加利奥加、北平以及意租界回力球场原有的宴舞厅（无舞女，须自带舞伴）等四家舞场。借此东风，顽强的天升再度复业。而1936年7月，光陆影院楼头圣安娜舞场的出现标志着天津舞业已步入成熟阶段，而永安、丽都、仙乐、小总会等舞场的相继建立则将天津舞场业推上鼎盛。

天津最早的舞客多为外国人和达官贵族、绅商巨贾，著名的有胡光镖，唐宝潮夫人黄大、黄二小姐（旧外交部长黄介卿之女，母为西班牙人），周大、周二小姐（周自齐之女），张燕卿夫人（龚三小姐），王喜顺（周自齐如夫人），朱作舟夫妇，赵四小姐、张少帅夫妇，张三小姐（前王慕文夫人）以及北平名妓林小凤、小凌波、

小小凌波。

胡曼丽、笑忆为天津第一代舞女的领军人物。1933年7月，北平市市长袁良发起禁舞运动后，舞女王宝莲、董慧君、张丽丽等相继来津，壮大了天津舞女阵营。也因此，舞女分成了平津两派：平派以王宝莲为首领，津派则以胡曼丽领军，1936年选举舞后时，两派竞争尤其激烈，王宝莲终以色压群芳而成为天津第一个舞后。后王宝莲嫁人，胡曼丽遂以老牌舞星而称雄舞坛。同年，天升舞场复业后，为振兴业务又将以邓爱娥为代表的诸多沪上舞女邀请来津，天津舞业吹来了缕缕南国之风。

天津授舞者，首推英国人狄来斯父

1932年第6卷第20期《天津商报画刊》封面上的巴黎舞场舞星胡曼丽

1934年第20期《新光》中的名媛赵四小姐

本市巴黎舞场之四舞星：李娟，邓爱娥，月妃，张弟弟

1936年第30卷第1496期《北洋画报》中巴黎舞场之四舞星

女，他们长期在裕中饭店教授舞技，早期的天津舞客多出自他们父女门下。此外还有俄国人布洛托夫及经常出入金船舞场的一名日籍青年，他二人也以授舞为业。1936年，在国泰影院后，还有一家国人开办的跳舞学校，生意尚佳。后天升舞场的场主庄某，也开设了一处跳舞学校。为天津舞场培养了源源不断的舞客。

为了招徕舞客，各舞场均使出浑身解数，试图办出自己的特色。

金船舞场时有日本舞女表演日本舞蹈，巴黎舞场和回力球场也常有外籍男女二人的精彩表演。而梦不来兮舞场则以连续两年选举天津小姐为号召。最为出奇制胜的当数大华饭店的舞场，它数度邀请西人舞蹈家梵天阁（Voitenco）女士表演极其暴露的跣足香艳舞、露奶舞，一时观舞者蜂拥而至，观后无不以"大饱艳福"而津津乐道。

福禄林与禁舞风波

　　1927年旧历正月初十，广东商人在法租界27号创设"中西菜点冠三津"的福禄林大饭店。该饭店专营广东风味饮食，楼上中餐有燕翅菜席，楼下西餐有英法大菜，另设跳舞厅，该跳舞厅为国人在津经营的首家舞场。正月十二晚，总长李赞侯的长女邀请一班名门闺媛在福禄林的竟夜狂欢，拉开了福禄林舞厅的序幕。夜幕低垂，福禄林楼上音乐悠扬，灯红酒绿，男女翩翩起舞，每至晚9时门首即高悬"座已客满，诸君原谅"的牌子，以致门外围观者挤得水泄不通。

1927年第65期《北洋画报》中《福禄林跳舞场记》图文

此前的跳舞场均在外国人的俱乐部，舞客也多为外国人，国人少有参加，此厅一开，国人皆跃跃欲试。针对国人跳舞现象，社会一时褒贬参半，有人说，欧风东渐，向西洋学习跳舞也是交际之一道，不足以大惊小怪。但也有人认为，男女拥抱在一起，有碍观瞻，有伤风化。于是，反对者约请教育家严修出面，并邀集王占元、徐世光、华世奎、赵元礼、王景禧、杜宝桢等16位社会名流，在张一桐家共商禁舞"大事"。最后决定采取先礼后兵的方式与福禄林饭店交涉。这就是天津的第一次禁舞运动。

16位名流一方面呈文政府，以"跳舞有伤风化"为由，请求勒令该舞场禁止营业，一方面通过关系找到了素与广东人来往密切、曾任广东水师提督的李准（李赞侯）的弟弟李涛。李涛本是个思想活跃分子，闻听严修等人为跳舞一事而来，忙说："跳舞已不是什么新鲜事儿了，跳舞场在上海、北平先已有之，何况咱们天津卫的起士林、马场俱乐部等地也早就有外国人跳舞了。"名流们却说："国人不能跟外国人相提并论，跳舞对外国人是文明，对国人就是有伤风化！"无奈，李涛只好利用其在广东人心目中的威望，通知福禄林暂停跳舞场营业。不过他还对名流们说过：

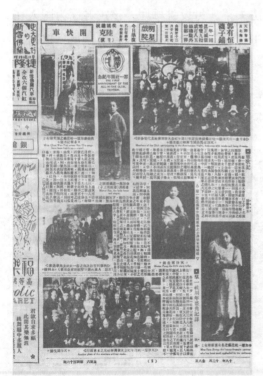

1929年第9卷第416期《北洋画报》报道福禄林饭店活动合影（右上图）

天津老戏园

"跳舞是社会文明发展的趋势，恐怕诸位管得了一时，管不了一世！"

果不出李涛所料，两星期后，福禄林跳舞场重新开张纳客，并登报声明："前者开办舞厅，蒙各界拥戴，后本市16位名流反对，因此停办。现在又有另一方面主顾，令我们继续开办，即日起只好重张。对16位名流深感抱歉，特此登报，企见谅是幸。"与此同时，天升屋顶舞场、国民饭店露天舞场也相继开业。新新电影院于正片之后，加演著名跳舞家毛雷教授跳舞技艺，每日一课。

在禁舞运动中败下阵来的诸位名流，只得以"各人管好自己孩子"而收场。为此，名流赵元礼无奈地写下了"跳舞依然还跳舞，名流从此是名流"的诗句。

后来，有消息说，禁舞运动并非诸名流首先发起，而是因国民饭店一姓王的股东，他在董事会中屡遭排挤，1927年3月初，国民饭店经理潘子欣效仿福禄林倡设舞场，王遂竭力反对，但董事会并未采纳，舞场照常开幕，他遂心生不满。在得知舞场尚未取得当局许可执照后，他便游说诸津门名流发动禁舞，并采用声东击西的办法，先向福禄林发难，然后再逼国民饭店就范。而后来舞场之所以能在天津起死回生，完全是因为报中所提的"另一方面主顾"的威力，而这个人就是张学良。

2000名"货腰姑娘"的最终命运

　　1947年9月，国民党政府以"节约"为名，颁布了在全国范围内禁绝营业性舞厅的法令，由于执行仓促，又没有良好的善后措施，在失业和饥饿的威胁下，全国各地的舞业一时群情激愤，请愿、抗议之声此起彼伏，上海甚至发生了捣毁社会局大楼的舞潮案。

　　抗战胜利后，美军由海、空两路进驻天津，因他们多来自冲绳、琉球以及其他一些荒岛，与都市阔别多年，且积蓄了很多军饷，进津后，无不纵欲尽欢。于是，以舞场为首的妓院、酒吧、跑马场等娱乐业空前兴旺。在社会秩序混乱，人民流离失所，百业未复的时代背景下，天津城独舞风炽盛。1946年初，圣安娜、小总会等舞场因招待美军的关系，市政府"免除舞业所有应征之宴席税、娱乐税"的决定，更起到了推波助澜的作用，在短短的一年间竟一下子冒出了20余家舞场，没有营业执照的地下舞场还不在数，舞场业达到天津历史上的鼎盛时期，以伴舞为生、有照无照的"货腰姑娘"在2000人以上。跳舞热迅速在全市蔓延，无论白天还是夜晚，到处可闻舞场内销魂的乐声，可见青年男女沉溺于华尔兹。官方将跳舞视为"麻醉民心，趋于下流，消沉士气"的活动，遂下决心加以取缔。

　　1946年6月，社会局以"盟军方面禁止军人跳舞，对于舞厅设备已不需要"，及"行政院明令，禁止公务人员出入舞厅，违者予以

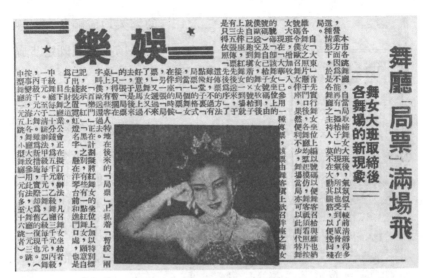

1946年第2卷革新第24期《精华》画报的舞场消息

撤职处分，当此厉行新生活运动，所有舞厅应予取缔"为依据，呈文市政府，请求全面取缔天津舞业。市政府为慎重起见，令警察局对此事进行调查。警察局遂与美宪兵队接洽，而据美方称，美军并无禁止军人出入舞场的命令，凡有禁止美军入内的场所，皆为设施不完善、秩序不良及设有暗娼致有花柳病的场所，美方已在各门前立有"禁止入内"的标牌，但此项标记，均为临时性质，一旦这些娱乐场所条件有所改善，美宪兵即将标记撤销。所以，警察局呈文称，"似应勿庸取缔"，只需严格控制新增舞场。

9月，市政府决议：严格限定舞女名额，禁止继续登记，就盟军驻地附近现有舞场酌留一二处，专为盟军需要，其余舞场勒令停业。此后，外事处与美军洽商，美军称，天津一向缺乏高尚娱乐场所，军人性情活泼，仅现有之跳舞场已不敷用，身心无从调剂，或转发生其他行动，流弊更大，以致彼此俱受影响。且美军每日派出高级军官四处巡视，晚间则限于11时前返营，似于本市安全并无影响。市长张廷谔遂下令："暂缓取缔。"

同年11月，杜建时任天津市市长后，称舞女失业、津城娱乐业

的繁荣均应顾及，对现有舞场自应照既定步骤继续整理，为肃正社会风气，12月1日后，绝对不得增设新舞场，自行停业者一律不得复业或增补。但对现有舞厅，社会局仍换发特种营业许可证。1947年5月开始，美军陆续撤离天津，市政府于6月24日下令全面取缔舞场。8月，市政府专门召开舞场业改业会议，会议决定，各舞场可变更为餐厅、咖啡厅、杂耍场或歌咏场，但仍保留了美星和乡村

1947年第2卷第3期《天津市周刊》中刊登的天津市政府取缔舞场步骤

俱乐部两个舞场。天津舞业也没有明目张胆地正面对抗，而是采取了消极抵制的策略，多数舞厅由明转暗，改成了餐厅、酒吧等变相舞场。

禁令颁布后，舞场业同业公会也曾几次联合舞厅老闆和众舞女到社会局去请愿，后见大势已去，遂有聪明的舞场大班想出一个鸎歌卖茶的妙计：各舞场不约而同地都改成了茶楼，原来伴舞的舞女们仍可以陪着客人去喝茶、聊天，这样不仅维持了舞场，而且也维持了一部分依靠舞业生存的人们的生计。当时的永安、胜利、皇宫等舞场就是典型的实例。更有一些舞场则打着组织家庭舞会的幌子，仍旧公开举办各种花样舞会。

但留下来的坐台小姐已没有了昔日舞场时代的整齐阵容，一些姿色出众的红舞女，都在一片禁声中找到了"理想"的归宿，结束了货腰生涯，停止了风尘逐鹿。有的做了巨商的"受宠夫人"，有的嫁给了外交家，还有的成了军官的"随军夫人"。

当时上海虽也在禁舞，但由于舞业的强烈抗争，禁舞的最后期限要比天津晚上半年，而青岛是美国海军的驻防地。于是，一些原籍在上海，在那里尚有部分舞客的舞女自动回了大本营；一些能讲一口流利英语，向在小总会、哥伦比亚舞场专侍美国人的舞女纷纷投奔了青岛。

也有部分舞场彻底改弦更张，告别了舞业。1948年2月，圣安娜舞场改为评剧院，按照西式风格设计的舞台精巧绝伦，座位多系沙发、安乐椅等舶来品，首期约聘郭砚芳剧团演出。

三足鼎立的舞坛乐队

　　疯狂全美的摇滚音乐，自20世纪30年代末，由誉满全球的唐乔斯领班传入中国，全国风靡一时，津、港、沪三地各大舞场无不竞相效尤。

　　天津沦陷时期，津城舞坛上权威的乐队有菲律宾的鹿皮（Lope）摇滚乐队、苏联的罗曼（Roman）爵士乐队和美国的阿比杜（Abed）乐队，呈三足鼎立之势。

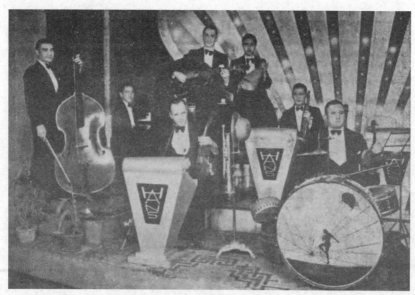

1936年第16卷第42期《天津商报画刊》中的巴黎舞场乐队

小总会菲律宾琴头鹿皮率领的乐队，初在巴黎舞场领班，以响亮动听的萨克斯而久负盛名，它熔美国黑人和菲岛的同乡于一炉，以流行美国的摇滚乐来号召舞客，每奏一曲，舞迷们为之疯狂，声调悠扬，载歌载舞，一进津城就大出风头。

鹿皮与苏联舞女的草裙舞曾蜚声舞坛，乐师奏起热烈兴奋的音乐，鹿皮携俄女突从小室中出来，一个溜冰姿势，

1937年新春创刊号《舞国春秋》中《一九三六年舞场乐队之我见》图文

便溜到舞池中间，堪称一只大鹿，身体高大，曲线优美，身上只有中间一节草裙，乳房罩着两片"树叶"，脚下一双舞鞋，以外绝无遮挡，那光洁的玉臂，抖动的肌肉，已经让人目眩心动，一双丰满圆润肉感十足的大腿，更具磁石般的诱惑力，观者无不心旌摇曳，舞至妙处，仿佛通身肌肉一时与骨干分离了，像水波一样地颤动，臀部扭动更是呼呼生风，观者无不高呼："过瘾！痛快！"

此后，全市其他舞厅想尽一切办法到小总会挖人，鹿皮精锐队伍一时分崩离析，星散于各舞场，到处可见"鹿皮"的招牌。鹿皮本人也因时常往返于京津之间，困扰于音乐以外的事，而无暇顾及音乐艺术。在小总会舞厅寿终正寝之后，曾显赫一时的鹿皮乐队也随即宣告解散。

1939年出现的罗曼乐队取代了鹿皮乐队的皇座，当时圣安娜舞厅的经理见到舞业不景气，遂以重金聘请在天津乡艺会俱乐部伴奏的罗曼大师组织下的爵士乐队。经在津各报刊的广泛宣传，舞厅营业大见起色。每日华灯初上之时，圣安娜舞厅所在的威尔逊大街（今解放南路）上人头攒动，熙熙攘攘，舞客趋之若鹜。可以说，罗曼乐队的出现，不啻于给圣安娜舞厅打了一针强心剂。只可惜好景不长，不久，罗曼因罹患脑溢血而不幸病逝于犹太医院。乐队因失去运筹帷幄的主帅，立刻受到重大打击，不久就星散零落，销声匿迹了。罗曼乐队的辉煌可谓是昙花一现。

1939年水灾后，丽都舞厅从上海约到了阿比杜乐队，又给沉寂了近三个月的天津舞坛平添了一缕亮色。阿比杜是鹿皮的弟弟，在上海是第一流乐队的琴头，又曾隶属于赫赫大名的唐乔斯乐队的旗帜之下，深得唐氏的亲传身授，与鹿皮、爱利逊合称为乐坛的"三剑客"。阿比杜善弹15种乐器，尤其擅长萨克斯，与哥哥鹿皮不相上下。他们兄弟虽都投在唐氏门下，但领班作风却迥然不同，鹿皮以潇洒豪放著称，阿比杜则以追求严谨、严肃认真见长，他平时不苟言笑，心无兼二，兢兢于音乐艺术，不但演奏得好，还有演唱的拿手戏，他演唱时深具当时正在全国走红的

1937年革新号第1期《舞风》画报封面

天津老戏园

1943年第11卷第20期《新天津画报》谈天津舞场乐队

歌唱家夏亚平之澎湃气势。他应聘北上来津后，带来了清新的南国情调，成为圣安娜舞厅的新噱头，天津的舞迷纷纷从别的舞厅转到圣安娜，麇集于寿德大楼底层。

此后，阿比杜又迁至惠中。每至夏季各舞场举办屋顶露天舞场。阿比杜乐队以音乐功率大而号召舞客，夜阑人静，墙子河以外，都可遥闻阿比杜的乐声。因此，惠中舞厅未及10时均告满座，舞女一时供不应求。

舞场里的众生相

　　靠舞场生存的人们，依其所处地位不同，所负责任不同，而被分为三六九等，有衣着华丽，过着上等人生活的贵族，也有终日忙碌，连自己都养不活的苦力。

　　舞女，是舞场的招牌，她的优劣直接左右着舞场的营业。天津的舞女多来自津、沪、港三地，也有从北京、青岛、哈乐滨来的。

她们的出身很复杂，有从火坑中跳出来的青楼女子，有放弃寒窗苦读的学生，也有离婚的弃妇和下堂的娇妾。男人喜新厌旧的心理，决定了舞女不能久占一家舞厅或一座城市，而要在几座城市中广泛流动。舞女的收入因人而异，差距悬殊，多的一晚舞票收入可达3000元以上，少的也许就吃了汤团。舞女所得报酬不是现金，而是舞

《银舞周刊》封面

天津老戏园

票，舞女每月拿所得舞票向舞场换取现金。一般说是三七分成，舞场取三舞女得七。为了博得舞女欢心，有些舞客还经常在舞票中夹上现金，叫作"夹馅票"，舞女可多得实惠。

乐师，自从20世纪30年代初，天津有了有声电影，在影院演奏的乐师一下子都失了业，还是此后不久异军突起的舞业拯救了他们，让他们又

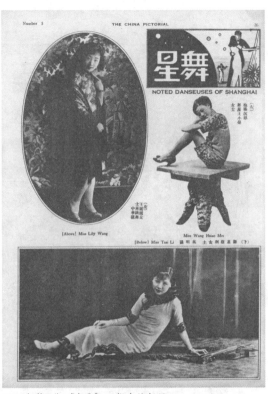

Number 5　　　　THE CHINA PICTORIAL　　　　26

星舞
NOTED DANSEUSES OF SHANGHAI

[Above] Miss Lily Wang
[Below] Miss Tsai Li
Miss Wang Hsiao Mei

1931年第5期《中华》画报中的舞星

相继走上了新的工作岗位——舞场乐师。具有较高造诣的音乐修养，决定了他们在舞业中别人无法取代的重要地位，一支好的乐队是号召舞客的强有力的广告，直接影响着舞厅的营业兴衰。他们每日收入在300元以上，因而生活优裕，过着贵族化的生活。

大班，舞厅经理大多兼有多个头衔，根本无暇顾及舞厅日常业务，舞厅的实际管理者是舞场大班。她们多为昔日舞星升迁上来的，负责审查舞女资格、能力，组织最强的舞女阵容，制定舞厅的经营方针，不定期地策划舞厅吸引舞客的新噱头。她们必须具有较高文化水平，有相当外语功底，人品优秀，谈吐儒雅，处事刚柔并举，笑怒兼备，富有广泛的社交经验，掌握音乐、舞艺及现时流行舞步、流行歌曲。能满足这些条件的精英寥如晨星，舞厅如果得到这样的

談談舞女大班

「舞女大班」，這職位是最難當的一個碗飯。雖然他的地位在舞場中並不甚高。但是實際上卻比什麼人都繁重。也比什麼人都費力。

因為每一個舞場的舞女，各人有各人不同的個性。各人有各人不同的地位。舞女大班就得按照著各人不同的個性和地位去敷衍她招呼她。問餒問寒。送往迎來。遇到舞女因受刺激而發怒時。尚須賠上笑臉。使她恢復常態。遇到普通舞女遇到時。就得扮出正經面孔加以呵斥。總而言之。當舞女大班非是一個極端機警者決計不克勝任。

在從前舞女的大班最出名的有阿唐等。但是至今已失了他拉。

上海之紅舞女。並且威德並施能使每一個舞女服服貼貼的在他的權威之下安份守己。這是每一舞場老板所公認的。其餘如麗都之洪邦甫等亦尚不弱。

一個舞女大班應在舞場。彷彿一個國家的外交官。舞場生意好的。舞女大班應付舞女便比較的容易些。也彈硬些。舞場生意弱的。彷彿一個有內憂外患的國家。這外交官便是虛有其名而已。

那末舞場大班的地位也就比較困難了。甚至痛哭流涕苦苦哀求。舞女也是不生效力的。彷彿一個有內憂外患的國家。這外交官便是虛有其名而已。

鸝之妹 孫麗娜美而善媚

花都名舞女孫秀文，即名伶孫春山之女兒也。孫麗娜返滬後，渉獵羣書，更名曼麗。孫英名時易，初赴香港，愛老五乃又易名，能善謌，能操英語，眉目巧敏，工媚，貌入畫度，媚態若有無限情思者。（李蕭風）

當舞女的資格老而同時的名而同時也有很老的資格的前推大的時效。目前最盛名而同時也有很老的前負大的時效。當前推華之亞林之張亞華，熟悉全獨的資格老的張不獨熟悉全

小金

人才，可谓是福星高照啊！重任在肩的大班日收入在200元左右。

侍役，又叫仆欧，是舞业中的最底层。舞客一进舞场，侍役引领着坐定，端上酒水，侍立左右，随时听候吩咐。当舞客问到某舞女时，能马上说出她的名字，介绍她的擅长。舞场要求侍役：相貌忠厚，身体强健，服装整齐，发须清洁，举止恭敬，招待周全，更要有拾金不昧的品行。他们日常最重要的工作就是侍奉舞客，各桌客人点要酒水不一，收付钱钞要万无一失，这便要求他们要有绝佳的记忆力，将各种酒水的价格，各桌客人所要品名牢记心中，递送时做到及时准确。舞会散场后，他们要拭桌擦椅，拖拉地板，盥杯洗碗。平日还要收账送信，搬运物件。他们在舞场干着最累的苦力，舞场却不给他们分文薪水，收入全凭舞客的小费，通常每晚可得2元左右。

酒仆，各舞厅均设有酒吧台，在这里服务的侍役就叫酒仆。他们穿着讲究，动作规范而优美，熟知各种酒水的中外文名称，并能熟练地用洋文书写。特别是在调制鸡尾酒时，更需对酒水的成分、特点及比例了然于胸，所以，他们个个都是有特殊技艺的调酒师。因酒吧的营业通常占整个舞场收入的一半以上，获利厚薄与酒役关系甚大，老手能以赝充优，获取暴利，所以，酒役的薪俸很高，月收入达数千元。

娘姨和小郎，马桶间（女洗手间）的阿姨和跑堂的小郎都是专门服侍舞女的。马桶间是舞女的休息室，舞场营业之前，舞女们先到这里整理装饰，敷脂抹粉，寄放衣物。娘姨要事先预备好一切化妆用品，诸如脂粉、香水、头油、香皂、毛巾、针线、棉花、纱布和其他妇女应用物品，特别要注意各舞女的独特所需。她要有一颗慈祥如母的善良之心，要像对待亲生女儿一样看待每位姑娘，了解她们的脾气秉性、喜怒哀乐，如果舞女之间有了误会，或是为争情人而争风吃醋，她就要从中劝解、开导，让她们相互理解，和平共

1939年秋季号舞场特写中的《舞国众生相》一文

处。对每日光顾马桶间的女宾更需殷勤。舞女和女宾的小费是她们的日常收入，此外，每至年节月终，舞女还要赠予，所以，她们月收入可达数百元。如果应付得法，还可做红舞星干娘或异姓干姐妹。但谋得这样一个肥缺绝非易事，她要与舞场主有相当的人情关系，还要每月给予重金报效。小郎是专为舞女斟茶倒水、取衣送物的，他们往来奔跑忙碌于舞场中，他们年龄虽多在十四五岁，但要精明强干，有眼力，讨舞女欢喜。如果服侍周到，舞女每日也可赏给十数元。更有心机者，利用从小在舞业耳濡目染的经验，靠自己日常积蓄，日后独立开设舞场，成了舞业的风云人物。

杂役，是指衣帽房和男厕所的侍役，主要负责保管舞客的衣物。夏季舞客穿衣较少，无衣帽可存，是杂役的淡季，收入甚微。冬春季一到，舞客穿衣戴帽复杂，他们收入骤增，一般每件衣帽起码要交一角小费，旺季每日有十余元的收入。但这种职业责任重大，而且有相当风险，一旦衣物丢失或损毁，他不但要照价赔偿，还有可能被舞场解职。20世纪30年代末，惠中饭店舞厅在举办冬至节跳舞会时，衣帽室就发生了有人倒镪水毁衣物的离奇案件，因衣物昂贵，杂役无力赔偿，后由惠中饭店赔偿数千元，姓朱的杂役不久去职。

所以后来，有人欲谋此职，或与舞场主有相当关系，或要订立取保之约。男厕所侍役则需必备香皂、毛巾、梳拢等日常用品，舞客如厕后，要及时倒水净手，梳发整容，刷靴擦鞋，每次可得小费一二角。舞客向来男多女少，且个个都是在舞女的诱导下酒水畅饮，所以，每位舞客每晚要如厕数次。侍役的日收入也在5元左右。

司账，各舞场每日营业额常在万元以上，舞女换票收入，酒水现金，主顾赊账签字，乐师、酒侍日常开支，酒水进货、存查等项收支项目繁多且凌乱，账目复杂，尤其是一些难以识辨的外国人签字及住址，若非长于此道的老手是难以应对的。特别是对那些到期的记账还要登门催讨，如果要不回的荒账多了就要受到场主的惩罚。与税务局搞好关系，少报账，多逃税是衡量他们能力的一个重要标准。因为他们的职责关乎着舞场收入的多寡，因此，司账的月收入也在千元以上。

以上为直接依靠舞业生活的人们，还有诸如舞场周围的饭店、照相馆、理发店、影院、戏院、商场等，也都靠舞客的大笔消费来维持，舞场的兴衰间接地决定着他们的命运。

舞场里的"拖车"

一个舞女在她的椅子上坐定后，就是预备做龙头，等着舞客攮着手，搂着腰，拖进舞池，随着舞客的拖动而动作，所以，人们形象地称舞客为"拖车"。拖车的种类很多，各有各的特点。

花车，这种舞客非常阔绰，每来舞场一买就是三五十元的舞票，除了跳舞之外，并没有别的企图，他们舞技高超，举止文雅，绝无轻薄动作，来时也不只是一个人，常带着女眷或朋友，完全把跳舞当作娱乐消遣。舞女如果有幸遇着这样的舞客，就如同坐上了花车一般兴高采烈。

包车，这种舞客对于某一舞女，已经有了相当的交情，进舞厅后别的舞女从不正眼看一下，只与那一个舞女跳舞，并且每月供给她一定的生活津贴，过着同居之爱的日子。别的舞客知道她已是名花有主，除了买舞票与她跳舞外，就不再有其他想法了。如果有不识相的舞客请吃饭、看电影，她一概拒绝，因为她是被包车包下的，必须履行双方认可的合同义务。

压道车，一些有身份的舞客进场，因不了解哪个舞女的舞技好，就先凭直觉选定某舞女，但并不轻率邀舞，而是请某一舞客先与她跳上一曲，如果满意再与之共舞，否则就另找别人。这种替别人做试验，干着类似压道车的活儿的舞客在舞场里常能见到，因为他们

并不用自己买舞票。

救火车，遇有舞技低劣、身上污气触鼻，或是酒醉胡闹的舞客，舞女尽管怒火中烧，但又关着职业，不能轻易走脱，这时，忽然来了一个舞客请她坐台子，或是买舞票请她入池。这种"见义勇为"，为舞女解围的救火车，最让舞女感动，事后必将对他另眼看待。

救命车，一个舞女因一晚上没有舞客邀舞而不能开张，行话叫"吃汤团"，是舞女的"奇耻大辱"，再让小报记者在次

《大观园·都会》封面

日的报纸上曝了光，那她的跳舞生涯也就此结束了。一个舞女正处于这种尴尬境地，眼看时间已晚，舞厅行将打烊，汤团就要吃上的关键时刻，忽然来了一批赶晚场的舞客，一时舞女供不应求，她自然也被拖入池中，这时，她才长舒了一口气，心中感叹道："他们真是救命车啊！"

打倒车，一个舞客和一个舞女曾经关系暧昧，后来，舞客另有新欢，以致在舞场内她二人互不招呼，形同路人。但忽然有一天，这个舞客的新欢弃他而去，为了寻求寄托，他又来与舞女重温旧梦，二人言归于好。这种吃回头草的舞客常被人看不起，戏称之为"打倒车"。

跳舞場中……
拖車大觀

舞場中,與舞女最親近者爲拖車。拖車有許多種類,第一是煤車,那是最得舞女愛寵的一種車輛,因爲煤車是跟龍頭最接近的一輛車呢。

(二)花車……僅次於煤車,舞女亦很愛花車。因爲花車乃是肯化錢的老爺公子哥兒們,或是花花的小白臉兒,舞女們靠花車過很舒服的日子。

(三)尊車……意義與花車同,不過加了一個尊字,此車倒是多情種子,從一而終,只認一個龍頭,在外並無野心。

(四)頭等車……天然沒有花車尊車那樣的富麗,不過總算列位第四,大都是一派人。

(五)二等車……次於頭等,都是洋行機關的薪給階級的中等職員。

(六)三等車……次於二等,那是薪給階級的小職員們。

(七)四等車……次於三等了,那是侍者汽車夫之類。

(八)行李車倒亦不可輕視,舞女們有時把行李車與花車尊車等,相等重視,因爲舞女的全身行頭,都靠這種舞客供給。

(九)貨車……表面太不雅觀,黑黑的毫無裝飾,不過有時黑面所裝的,說不定是轉世之寶,價值連城,所以外貌不揚的拖車叫貨車。

(十)歌車……歌車若象馬、牛羊、猪之類,所以這是舞女放交情所養的枯血桂花舞客,那麼歌車一旦時來運來,血旺身胖了,好給×女派用場了。

垃圾车,一个舞客或是因为有钱,或是因为长得英俊,在舞场里很有人缘,大多数舞女都与他有过亲密关系,为此,舞女们常闹出争风吃醋的桃色新闻。这种舞客污染了舞场的空气,破坏了舞场的正常秩序,最让舞厅经理讨厌,称之为"垃圾车"。

游历车,一个舞场忽然来了一批外埠的旅客,一连数日天天来舞厅跳舞、消费,出手大方,肯卖力气大捧舞女,但几天后又不见了踪影,并且一

1938年快乐周刊《电声》中《跳舞场中……拖车大观》一文

17　　　　都會

真正的拖車是不到舞場的來

拖車亦有冒牌

像只稻蝦蟆一樣的坐着一個冷角裏,東望西看發出一副拖車功架,一到散場的時候,還不敢挽着臂兒一同齊着腳步走,恐怕給別個舞客見了起醋意,有妨她的營業,假使明晚逗舞孃沒有舞客跳她,就買五十元或三十元舞票送她。

其實這種舞客,並非是所謂拖車,說得不雅致些叫『溫生』,或者可以說是『冒牌拖車』,再可以說『後補』拖車來得確切些,也並非是後補別的,『是……』

上面這種舞客,大概是新加入舞國的同志,閃他們是初出茅廬,不知舞國裏舞孃們的五顏六色花花巧巧,受了些舞孃的迷湯,或許舞孃知道他是紳士與哥兒,有意送他一次肉體迷湯,於是舞孃說:『我是你的

龍頭了,你應該娶逗拖車的義務』,問時她又說:『假使我沒有客人的時候,應該請我到舞場來的老實說,眞眞的拖車在舞場裏見不到他影跡的

舞女也不許他到他影跡的台形,惟有這班冒牌拖車,才隨時在她左右呢。

1939年第3期《大观园·都会》介绍舞场拖车

去就音讯皆无，他们就像坐着游历车来此观光旅游的游客，来得快，去得也快。

煤车，一名舞女痴心地爱上了一个没有钱的小白脸，就算是给自己找了个债主子，不但吃饭、看电影、买领带的钱由她出，而且他的日常消费也统由她开支，可怜这个舞女靠每夜供人搂抱、赔笑脸换来的金钱，却都倒贴给了舞客，她自己就如同交上了霉运，而称这舞客为"煤车"正是恰如其分。

国际列车，有部分从香港、上海来津的舞女，有一定的文化水平，掌握一定程度的外语，能与外国人熟练对话，她们自视清高，从不与国人跳舞，专门陪外国舞客，挣美元、赚英镑。这种有"国际主义精神"的外国舞客是舞场中的"国际列车"。

汽辇车，一个舞客学跳舞的时间不长，舞技拙劣，脚下不知随着乐拍动作，旋转不灵，经常把舞女很贵重的新鞋踩得面目全非，音乐间隙，舞女躲在厕所捧着自己那双可怜的鞋暗自垂泪。舞女最不愿意与之共舞的这种舞客，就像是修马路的汽辇车。

铁甲车，一个有夫之妇，为生活所迫去做舞女，家中的丈夫有时也会光顾舞场，看看妻子是如何工作的，眼睁睁地看着她被一个个男人搂抱、调笑，也只能忍气吞声，躲在角落里等候，等到舞场打烊后才得与妻子团聚。这种有甲鱼之嫌的特殊舞客，被人们称作"铁甲车"。

舞场既然是公共娱乐场所，就会聚集社会上的三教九流，自然也就成了社会的一个缩影。

"舞痴"与"舞皮"

每家舞场都备有比黄金还贵的各种中外名酒、饮料和比仙女更美的舞伴。酒能乱性，酒能浇愁，酒能壮胆，酒在舞场里是一种必不可少的"催化剂"。当年，舞场里的常客、王占元的四公子曾说过："舞客踏进舞场，若没有一点酒意就下舞池，搂着的舞女就如同行尸走肉；酒后就觉得她们个个是仙女！"

《舞伴》创刊号封面

为着激发舞客的逸兴，舞女们想尽办法，让他们狂饮发汽的苏打水掺威士忌，然后双双步入舞池，三杯酒水、五支名曲、七场狂舞后，舞客便头重脚轻、语无伦次、丑态百出，口袋里的钞票完全听凭舞女调遣，顷刻间就随着汽泡和乐声飘走了。钱花光了，舞女把他放在一边，又去找别的舞客了。他也许能支撑到曲终人散，也许胡乱倒在哪个角落里呼呼大睡。舞场打烊时，他被人架出屋来放在大街上，小风一

天津老戏园

吹，清醒多了，想叫辆胶皮车，可口袋里一个子儿也没有了，于是，他一边哼着舞场方才放的曲子，一边摇摇晃晃地往家里走，路上不知摔了多少跤，天亮时，终于到家了。一整天，除了睡觉就是无精打采地待着，天一黑，他立刻来了精神，胡乱吃口东西，揣上银子，直奔舞场。就这样周而复始，直到家业败光，妻离子散，家破人亡。这类舞客是最典型的"舞痴"。

灯红酒绿、纸醉金迷的舞场是有产阶级、阔佬少爷们挥霍银钱的所在，但也难免有分文不名的穷光蛋混迹其中，人们称之为"舞皮"。

"舞皮"这一名词是由"窑皮"脱胎而来的，"窑皮"专指白吃妓院、白嫖妓女的无赖；"舞皮"则专指在舞场白喝酒水、白跳舞女的特殊舞客。舞客避之如瘟疫，场主拿他没辙，大班见了他头痛心腻。他能时常出没于舞场，凭的就是那三寸不烂之舌，秘诀是：见哪路人说哪路话，让你高高兴兴地请客。

遇着富豪或公子哥儿，他就拼命地奉承，专捡人家爱听的话说，对方让他说美了，见他说得口干了，就会请他喝杯可可茶奶。得到补给后，他越发来了精神，拿出捧人的撒手锏，对方一高兴，兴许就让他和自己台子上的舞女跳上一曲。目的达到后，他再去寻找新的捧主。

对舞女尤其是新来的舞女，他就信口雌黄地说："我几辈儿都在天津卫，这块地界儿咱吃得开，往后要是谁跟你过不去，你尽管来找我，天津卫还没有人敢驳我的面子！"舞女被他的一席话说得心里热乎乎的，打心眼儿里佩服他，于是，就送他白跳几场。

舞皮一进舞场，第一件事就是找认识的人，目标锁定后，就像找到多年不见的亲人，嘴里喊着："今天我请客，谁要跟我争我就跟谁急！"大呼小叫着要来了好酒、好饮料，一通斟酒劝饮，转眼间酒水就被一扫而光。就在这时，他忽然手舞足蹈、狂笑乱骂，"咣当"

有舞癖者喜形於色
廣州舞場紛紛復活

廣州市舞院，不復騁輕跳沙舞者已數年，蓋廣州提倡復古，以風化攸關，遂被封鎖，王后莫秀英斥資開辦之國民花園舞廳，亦不能善終，市民欲求摟抱一遍其權者，非奔百里外，求之於香港澳門不可，惟東山有高等俱樂部內，附設之舞廳，需要人們私人消遣者，非委人則須有大力者介紹，方可入內也，現在政令一新，開倒車之流，已滾蛋他去，市風頓變，一般舞尚，不甘寂寞，遂謀復興斯業，具呈請省政府准許恢復舞場，以爲文明都市之點綴，聞經省府已將該案提出委員會議，已有多數省委贊成，但須定一限制，全市不得超過若干家，每家繳納保證金若干千元，有認爲風俗有礙之節目不准表演，違犯卽充公共保證金，條例已在起稿中，廣州恢復舞場，或可實現，粵市大新公司已託滬公司物色上海粵籍舞女，在上海立不住的舞姑娘，可預備向南方發展矣。

1936年第5卷第37期《电声》中对舞癖的报道

一声倒在了沙发上，挺尸一般地躺着，别人谁也甭想把他叫醒。"朋友"拿他没法，只好自认倒霉付了账。一听见散席，他立身就跑，衣帽不遗，财物不失，归途不错，或许还能花上几个铜子叫辆胶皮车拉回家。

20世纪40年代时，有一个某权力机关的职员，虽赋闲已久，但那象征着权势的徽章却仍日日戴在胸前，身上着一件四季常穿的旧西装，脚上蹬着一双老式军警靴，头发永远梳得乌亮，脸洗得生光，左手中指上戴一枚洋铜嵌玻璃的"钻石戒指"，上衣口袋里的那条酒花绸手帕，显示出他是有身份的人。他多年出入舞场，凡是有钱有势有名的人物他都"认识"，并能把人家的姓名、家世及性情、嗜好打听得一清二楚，牢记心中。

每天一进舞场，在他眼里简直全是故交，鞠躬拉手地挨座打招呼，然后选一处坐定。先谈天气，再谈时局，接下来便是一套拿手的奉承颂词，对方对他有了好感，就问他喝点什么，他白喝的目的算是达到了。如果人家冷静相待，并无友好表示，他就更进一步地自己充作主人，反问对方吃什么、喝什么，主人一时不好意思，跟他客气一句，这就又算上当了。若是人家了解了他的意图，并不同他客气，佯装什么也没听到，他就厚着脸皮遥唤杂役要酒要水，却必按座上人数每人一份，即使别人不饮不用，也要算在对方账上，

天津老戏园

因为人家总不能为这么点儿小事同他打架，只得顾着面子付账了事。只是长了记性，下次绝不让他靠前。但深谙此道的舞皮第二天也绝不会再找他，他又改了吃家。舞场的客人不断变换，为他提供了源源不绝的饭东。

舞皮有时也会遭骂挨打，但他们有极强的忍耐力，别人打他骂他，他绝不反抗，仍旧赔笑脸、作揖说好话。这就是人们常说的：林子大了什么鸟都有。

消夏好去处——屋顶花园

每至夏季，熏风已动、天气渐热之时，各娱乐场所因缺乏制冷设备而无不清淡冷落。为了维持生意，淡季不淡，各大饭店、剧场、舞场均在屋顶开设消夏晚会，有开跳舞场的，有设置杂耍场的，也有摆戏台唱大戏的。有富于想象的文人雅士赐之以"屋顶花园"的美称，又为它平添了几分浪漫色彩。

通常，屋顶花园从每年6月中旬开幕，至10月底止。每当华灯初上，繁星满天之时，屋顶花园上乐曲婉转，缠绵悱恻，舞星鼓姬，轻歌曼舞，游人如织，举扇成幕。自20年代西湖饭店首创屋顶花园后，各娱乐场所群起效尤，成为天津盛夏一道独特的风景线。

20世纪20年代末至30年代，天津最著名的屋顶花园当数大华屋顶跳舞场。1927年5月28日，百名股东集资创建大华饭店，不久，屋顶花园开幕。该园以水门汀砌作平台，平坦如砥，环楼安置油绿篱笆，上面遍装各色灯泡，洁白的音乐亭中的流苏彩灯长垂及地，舞场的左手门处是一个形若"凯旋门"的大穿衣镜。凉风吹袂，琼楼玉宇，音乐一起，中西佳侣，揽臂起舞，于明灯淡月间，掩映生辉，回环旋转，舞客恍然若置身仙境。因设备完善，仕女如云，大华屋顶盛极一时。当时其他屋顶花园均为免费入场，独大华为防止人员冗杂，设入场券收洋5角，而入座后饮啜，即以券做5角代价。

1930年第10卷第485期《北洋画报》中《屋顶花园时代》一文

中原公司七楼、劝业场五楼、天祥市场四楼都曾设有屋顶花园，以天祥屋顶最为热闹，因其设有评剧部、杂耍部、魔术部、电影部，而成为津城一个集各种娱乐活动于一"顶"的大型综合娱乐场所。

起士林屋顶花园为纳凉佳处，地极清静，布置极幽雅，一饮一啄，凉沁肺腑，其音乐也佳，外国舞客多聚于此。

仙乐舞场因室内面积窄小，每年常率先开设屋顶花园，将一大型音乐台置于屋顶中央，舞女环坐四周，上下电梯方便，酒吧另辟楼东一角，夏夜高楼，清风徐来，杰克李文乐队，音乐和悦，舞女阵容整齐。

1939年水灾后，受灾最为严重的惠中舞场为重振屋顶花园旗鼓，于1940年5月，大兴土木，鸠工修葺，特聘宝和美术公司设计，以新颖图案式样装饰全场，别具匠心。琴台前装点五彩灯泡，色彩斑

1936年第18卷第49期《天津商报每日画刊》的天津惠中屋顶花园专页

斓的灯光反映在玉马塑像上，灿烂夺目，锦绣琳琅，舞池四周广置霓虹灯，照耀得忽明忽暗，若隐若现，别有洞天，异草珍卉星罗棋布，清芬四溢，令人心旷神怡。阿比杜乐队伴奏摇滚名曲，舞女阵容整齐强大，电梯直达，迎送来宾。

回力球场屋顶花园，楼头地势宽敞，建筑极趋时代化，内部一切设备均为意大利风格，

另辟饮室，洋酒名肴，应有尽有。凭栏远眺，津市景物历历在目，习习晚风，暑气尽消，置身其间，心旷神怡，闻乐兴舞，别具一格。

圣安娜屋顶花园耸立于海河之畔，夏夜纳凉楼头，仰听海河水声，俯瞰全市众景，使人神怡心爽，其乐有虽南面王而不易之感。

美星夜总会虽为天津高档娱乐场所，以西餐著称，且桃木舞池平滑，曾鼎盛一时，但其苦于没有屋顶花园，洋经理柯士贝也只得于5月31日宣告歇业，待秋后重新开业。

屋顶花园一律设有女招待，花光鬓影，到处可见；珮韵屐声，随地可闻。所以有人说：人之爱登高以招风，喜上楼而却暑，善饮

冰而沁心者，皆在女招待耳！

　　1930年7月的一天，《北洋画报》某记者光临了并没有花木的大华屋顶花园。初时，见一身着薄衫的女舞客迎风而舞，其他舞客不禁停下舞步而驻足观看，并不时为她击节鼓掌。后有一名鼓姬登场，演唱中频频与观众眉目传情，惹得台下"弦啦！眼啦！劲啦！"的怪叫声此起彼伏。原本清爽的天气，被他们闹得乌烟瘴气，腥膻气味令人作呕。演出行将结束时，老天忽然变脸，下起了小雨，游客群起而归，其状如锅中煮豆。归来后，记者因发感慨而作了一首打油诗：

　　　　　　不坐飞机已上天，花红柳绿想当然。
　　　　　　迎风双乳如鸡斗，欲雨群头似豆煎。
　　　　　　歌到好时弦眼劲，闻来遍处臭腥膻。
　　　　　　牺牲半夜清凉觉，飞去囊中两角钱。

附录

旧天津影剧院简介

（以建成时间为序）

一、戏院

协盛茶园，位于今侯家后北口路西，园内楼上、楼下、正面均为散座，楼上两侧为包厢，楼下两侧是走廊，1900年更名为龙海茶园。

袭胜轩，位于今北大关金华桥南西侧，曾名西天仙戏园。

金声茶园，位于今北门里大街元升胡同，园内舞台及后台都较窄小，楼下正面均为散座，楼上两侧为隔断包厢。几度易主，几度更名为元升茶园、景春茶园、景桂茶园、中天仙戏园、中央茶园、福仙茶园、福仙戏院。二三十年代，到福仙听评剧成为当时的一种时尚，著名老生安舒元就是在此走红的。曾一度改演河北梆子，金刚钻、筱爱茹、陈艳涛等坤角在此登台。30年代后，改演评剧，颇为叫座，李金顺、花莲舫、刘翠霞、白玉霜等众多评剧名家都曾在该院演出，评剧皇后刘翠霞与后台管事李华山组织的"山霞评剧社"以该院和南市升平舞台为基地，演出达六年之久，成为天津评剧发展史上的一段佳话。

庆芳茶园，位于今东马路袜子胡同，曾更名为鸣盛舞台、上天

仙戏院。

以上四家茶园为天津最早的茶园——"四大名园",建于清代中叶。一说庆芳茶园应为天福楼,一说庆芳茶园应为广庆茶园。

天桂茶园,建于清道光年间,位于新马路(今河北大街)石桥北32号。初时,为大棚式茶园,并没有茶水,观众想喝茶需自备茶叶,茶园免费供给开水,随着观众需求的增加,才添设了茶水,为了招徕观众,茶园别出心裁地赠送每位观众一兜素馅白面包子,其实费用已计在票价中了。上座率高,茶园就能在保持低廉票价的前提下,广招名艺人,由于茶园经营有方,而成为附近同业中的佼佼者,时与东天仙齐名。民国初年改称天桂戏园,俗称北天桂,1936年5月,更名为天桂戏院,可容纳观众400余人,李静轩任经理。河北梆子艺人小达子、复艳秋等均在该院走红,并享誉津城。1946年11月,市政府公务局以"建筑物已全部失修"为由,勒令其强制停业。新中国成立后,仍称天桂戏院,后改为红桥区文化馆剧场。

东天仙舞台,建于清光绪十六年(1890),位于七区大马路121号(今河北区建国道)。初建时为砖木结构,名为东天仙茶园。舞台坐南朝北,台顶为木结构,顶中心装有花纹孔隙直通顶棚外,孔隙旁镶有"天上神仙"四个大字。剧场共两层楼,楼上为两级包厢,一级25个,二级30个,每个包厢可容8—10人。楼下散座均为条凳。楼下三面廊子为座席,东、西面为男座,正面为女座。1916年9月3日梅兰芳新排时装戏《一缕麻》首演于此。该园曾几次易主,1920年至1930年间,由李永发、李永庆兄弟经营。这期间李永发同周玉田、曹仲波、张少周等招聘各地演员在此成班,小杨月楼、十三旦、杨瑞亭、尚和玉、李吉瑞、王虎臣、唐韵笙、张铭武、雷喜福、鲜牡丹、芙蓉草均在此演出过。与此同时,东天仙还招收艺徒坐科学艺,李兰亭、陈玉卿等曾在此住教授徒,周啸天、小春来、梁慧超等都曾在此坐科学艺。1930年左右重新修建,1932年开业后

改名为东方大戏院，1936年5月，改名为天宝戏院，赵绍亭任经理，演出京剧。后改演评剧，刘翠霞、芙蓉花、李小霞等都曾长期在此演出。新中国成立后收归国有，更名为民主剧场。

新中央戏院，建于清光绪二十四年（1898），由法国百代公司创建，位于樊主教路（今新华北路）与福熙将军路（今滨江道）交叉口，初名天丰舞台。清末，法国百代公司的电影在津城捷足先登，首映于天丰舞台，所以，该舞台为天津最早放映电影的游艺场。后更名为万国电影院。因电影业务不佳，改演评剧，曾更名为三炮台。1931年由法工部局的三位师爷孙宝山、韩益轩及戴某三股合资经营，改名新中央电影院。1940年2月，杨朝华、孙春升先后任经理，演出话剧和评剧，改称新中央戏院，白玉霜、花月仙、桂灵芝等都曾在此演出。1946年6月，谢南村任经理，改称新中央影戏院，轮流演出话剧、国产电影。后租与杨季随经营，以演出戏剧为主。1951年由孙宝山的侄子孙春声出任经理。"文革"中改名为红卫兵剧场，1978年改名为滨江剧场，1989年经过改建，更名为滨江乐园。

下天仙戏院，建于清光绪二十九年（1903），位于七区荣吉街口（今和平路552号），属利津房产公司。开业时名为天仙茶园，为区别于东门外袜子胡同的上天仙茶园，而改称下天仙茶园，后又更名为下天仙戏院，经理为赵广顺，后改赵广义。其建筑原为砖木结构，占地面积1900平方米，建筑面积3205平方米，舞台为镜框式。该院在清末民初时曾红极一时，民国元年，轻易不来津城的谭鑫培在该园演出了《托兆碰碑》，远在乡村的戏迷闻讯后，带着干粮、赶着马车，星夜启程，午后到园，排队购票。名角杨小楼、梅兰芳、余叔岩、刘鸿升、尚和玉、李吉瑞和薛凤池等都长期在此演出。当时民间有"看好戏到下天仙"之说。1917年改名为天仙舞台。1919年更名为大新舞台，开幕式由杨小楼、盖叫天演出。1925年，戏院由孙宝山接营，改称新明大戏院，孟小冬、白玉昆、赵美英、赵鸿林等

演出的《狸猫换太子》《七擒孟获》等戏，都运用了新奇的彩头，深得观众青睐。随着电影的输入，影剧院的竞争愈加激烈，所以，该院于1930年改映电影，并率先在影剧院行业雇用女招待，此举颇受欢迎，从而业务大振。赚钱后的新明又增营"新中央""新东方""皇后"等影院。1937年日本侵占天津后，新明被日本人强占，改名樱花馆，专演日本电影。抗战胜利后，该院在接营权上起了纷争，其中有劝业场的高渤海，国民党宣传部马瑞春，孙宝山之侄孙春升，国民党部王连科等，最后由李吟梅联合中南报社社长张劲丹和王连科又集合多股，接营了戏院，改名美琪电影院，李吟梅任经理，尚荣先任副经理。1949年天津解放后，影院由中国人民解放军二十兵团接管，经理为段立国。1952年10月国家投资进行改建，剧场前盖起了三层楼。1954年2月2日改名为人民剧场，经理张国良。1960年观众席由粘板椅改为沙发，有座位1142个。1975年剧场后台进行大修，曾为天津市唯一专演话剧的剧场。

升平舞台，建于清光绪三十一年（1905），位于七区荣业街21号（今南市荣安街），占地面积1288平方米，建筑面积1890平方米。原建筑大部分为砖木结构，院内楼板、边廊、包厢、舞台均为木质。该院原为男女分座，边廊为女席。初名为升平茶园，后曾更名为升平舞台、天坛舞台。20年代，与燕乐茶园齐名，同为天津最负盛名的什样杂耍场，后因迭遭变乱，改唱京戏，也曾演过电影，至30年代中期改演蹦蹦戏。1938年12月，曾恢复升平舞台原名，后经修缮，可容纳观众950人，更名为升平戏院。1940年由李宝林、曹学谦接管经营，重新修复后，多演出评剧、话剧，爱派创始人爱莲君在该院演出《死后明白》时昏倒在台上，不久就撒手人寰，时年仅21岁。1947年2月，新凤霞等在戏院演出《孔雀东南飞》《双烈女》等，深得天津观众好评，新派评剧得到广泛传播。1953年3月由国家接收，改名黄河剧场。1957年彻底大修，改为钢筋混凝土结构，

设1179个座位，为天津专演评剧的剧场。"文革"后一度改为电影放映厅及娱乐厅，现已不复存在。

大观楼，建于清光绪年间，位于八区北马路4号（今北马路）。初名大观园，演出二黄、梆子，名伶杨翠喜以色艺俱佳而在该园一举成名，被贝子载振看中，卷进了一场政治旋涡。1909年9月，改建大观新舞台（一称大新舞台），增加转台等设施。该园以文明戏园为号召，提倡移风易俗，改良戏曲，并订立了《天津大观新舞台文明戏园营业规则》26条，在津城可谓独树一帜。股东之一的宋则久积极倡导民主思想，特从上海邀来了辛亥革命先驱王钟声，演出针砭时弊的文明新戏《缘外缘》。经理张少甫，初与人合资加入天晴茶社，后改为独资经营，更名大观楼。至民国初期开始营业一直不佳，时演时辍，20年代中期曾一度复兴，后改为天津商场。1931年5月，在原址（北马路17号）旁建起了天津电影院，设有650个座席，经理杨恩庆，后改为孙庆长。新中国成立后，影院收归国有，仍名天津电影院。

中华戏院，建于光绪年间，位于南市旭街186号（今中华曲苑）。最早是一座席棚，名为中华茶园，初为魏鸿鹏之父经营，后由魏鸿鹏（翼）继承。光绪二十七年（1901）十二月初一，翻盖为青砖灰顶楼房，座位为长条木椅，两廊及楼上是长凳，由魏德元、朱德庆、李文元三人集资银圆2000块合股经营，由魏鸿鹏之子魏德元任经理，以演出莲花落为主，称中华落子馆，与权乐落子馆、群英落子馆、华乐落子馆合称为"南市四大部"。因该园地势适中，交通便利，地处南北要道，生意一直不错。30年代时生意最为红火，特别是每至封台之日，前来看热闹的观众将园子挤得水泄不通。1942年太平洋战争爆发后，日军封锁了英、法租界，妓女纷纷迁入法租界的饭店、旅馆，南市的娱乐业大受影响，中华茶园业务日趋萧条。后改为中华戏院，演出评剧及河北梆子，金刚钻、银达子、韩俊卿、

新凤霞、马三立等名演员都曾在此演出过，1948年4月，河北梆子著名演员金刚钻就死在台上。"文革"时，戏院一度改为新华书店礼堂，后又更名为中华剧场，现为中华曲苑，仍然演出曲艺和戏曲节目。

广和楼，建于清末，位于今南市东兴大街，为南市最早的戏园。因设计、维护、管理不善而倒塌。1912年，由天津著名武生高福安筹资在原址上建起了第一舞台（俗称第一台），6月曾演出新剧（即话剧）《江北水灾记》。该戏园在津首创旋转舞台，大大减少了更换布景的时间，在高福安的精心设计下，当时，第一舞台的连台彩头戏在津城独树一帜，为该戏园创造了丰厚的票房收入。20年代初曾发生火灾，1924年重建后，扩大剧场规模，可容纳观众1500人，辛德林任经理。1937年，李吟梅出任经理（一度仍由辛德林任经理），更名为上光明戏院。1939年遭遇水灾后建筑损坏严重，1945年因危房而停业。新中国成立后拆除，在原址上建起南市商场。后改建为东兴街小学。

天福舞台，建于清末，位于法租界绿牌电车道（今和平区滨江道），为西人产业。天福舞台为天津法租界一小戏园，陈设古旧，但极为整洁，自1910年底邀来时慧宝、三麻子、琴雪芳、盖叫天等名角儿，在戏园连演数月不衰，一举使天福舞台闻名津城。1922年12月，余叔岩、梅兰芳、龚云甫等在此连演一周义务戏，将该园推向鼎盛。因该园票价昂贵，在1923年后便开始走下坡路，加之房东与租界当局意见不合，舞台久不出赁而闲置数年。1925年，因某消防队队长与房东颇有交谊，乃租得该院，开演蹦蹦戏，因其设施完备，舞台上有布景，如《花为媒》中张五可与王俊卿相会一幕，台上布着花园的布景，而且密缀着许多小电灯，这在其他戏园是少见的，因而得到"天津最进步蹦蹦戏馆"的称号。1929年，蹦蹦戏班迁至较大的天天舞台，该舞台便由曾组织太平剧社的董茂卿租得，自任

经理，开演京戏，定名茂记天福舞台，班底为艺祥社，由董夫人昔日名角儿何翠宝及芙蓉草为临时台柱。后王灵珠等合资承租该舞台，改组为天安舞台，于1930年春节重新开张，由沪来津的坤伶华慧麟担当台柱，因该伶唱做、色艺俱佳，天安舞台曾兴旺一时。

普乐戏园，建于清末，位于河北大街、普乐大街（今红桥区河北大街），初名普乐戏园，王钟声曾在此演出改良新戏。后因生意不佳而歇业。1912年，上权仙经理周紫云在原址上投资兴建了普乐电影院，因当时那里还没有电源，周即联系比商电灯公司华人经理工程师林子香，由北大关埋杆拉线直至普乐电影院。也就是从这时起，北大关才开始有了电灯。但因普乐经营不善，一年多就歇业了。1914年，改演京剧，更名为普乐戏园，李吉瑞、高福安等名角儿曾长期在此演出，创造了极高的票房收入，该园一跃成为天津名园。戏园门前的街道也因之而得名普乐大街。后随着名角儿的先后离去，戏园日渐清冷，进入30年代后，戏园改演评剧，每段收铜子儿一大枚，由此可见戏园的没落。

天乐茶园，建于清末，位于北马路，1912年6月11日，鲁迅先生曾到该园观剧。30年代停业。

中天仙茶园，建于清末，位于韦驮庙西（今红桥区先春园大街中段北侧），在30年代即已停办，改作他用。

北天仙戏院，建于清末，位于北营门外（今北营门），初演出京剧，1934年改唱评剧。

凤鸣茶园，建于清末，位于今南市荣吉大街，早已停办。

丹桂戏院，建于1910年，位于七区平安街10号（今南市平安大街），初名丹桂茶园，园子不大，仅容600余名观众，开业伊始，演出杂要和落子，后与上权仙电影院合作，放映权仙电影公司的无声影片。1912年6月10日，鲁迅先生曾到该园观看新剧。20年代改称丹桂戏院，演出京剧和河北梆子，汪笑侬、苏廷奎、小菊芬、金玉

兰等名角儿都曾在此演出过。20年代末，平安电影公司接办该院，更名丹桂电影院，经理辛德贵，副经理李锡武，主要放映平安电影院的二三轮影片。1932年12月，李锡武继任经理。日伪时期，因放映一部有裸体女人的医疗卫生影片《医验人身》而轰动一时。40年代，影院为吸引观众，在中场休息时加演相声、西河大鼓等杂耍节目。新中国成立初，该院仍称丹桂戏院，公私合营后，先后更名为大众戏院、南市新闻影院。1975年停业，1979年重建后恢复营业，更名为南市电影院。

上平安戏院，位于南市东兴大街（今南市东兴大街北口路东），原为南市"冰窖赵家"的一处冰窖，改建于1911年，原名天喜茶园，由赵炳文集资兴建。1917年天津水灾，此园被毁。后由新欣影剧院经理常跃中、张润芝等人合资重建，重新开业时改名上平安戏院，长期上演京剧。1930年12月，与平安公司合作改映外国影片，更名为上平安电影院，卢仲轩任经理，天津名士刘孟扬为该院题写对联。1940年9月，与二十世纪福克斯电影公司签约，获得首轮放映权，新装声机，发音清晰，光线柔和。1945年抗战胜利后，李吟梅、王汉卿等集资接办该院，冯承璧任经理，改演戏剧，开业后特邀尚小云首演，海报一出，戏票被抢购一空，但开演时，无票入场的军警、地痞却占了大半个。天津解放前夕，该院在营业萧条的情况下苦苦支撑。1952年由国家接管，改名长城戏院。1954年重新修建，扩建了前厅，修了门面，共有1200个座席。

华林落子馆，建于1912年，位于今南市荣吉大街中部，为其后面平房内三等妓女清唱的专门场所，40年代，随着妓女向法租界的迁移、经营的日趋惨淡而停业，后改为旅店。

开明戏院，建于民国初期，位于南市东兴市场（今和平区华安大街中部南侧）91号，初名人乐茶园，为简陋席棚，有时演小戏，有时放电影。1928年改建成砖房，改称开明戏院。进入30年代，该

院因营业不佳，不得不连电扇都送入了当铺。后来，经理郭起明邀请在北平因演出《啼笑因缘》而极具号召力的大华班来院演出，试图扭转局面，不料发生变故，大华班影星大半被捕，用于前期筹备新布景数百元的开销也因此全部损失，这对营业状况原本就不佳的开明来说，无疑是雪上加霜。1940年1月，经过改建后可容纳观众500余人，更名为开明电影院，刘致和任经理，后被恶霸头目王凤池、王金才长期把持。影院专映三轮影片，靠花枝招展的女招待吸引观众。天津解放后，影院仍称开明电影院，由王凤池的妻弟刘致和继续经营。1952年收归国有，后由于建筑年久失修而被拆除。

天天舞台，建于民国初期，位于法租界（今和平区）。1930年12月，该舞台内外修饰一新，组织蹦蹦戏班，邀自关外归来的刘翠霞为台柱，每座二角五分，包厢两元，连晚满座。院内四壁悬红色帐幔，刘出场时台上摆列花篮并置许多极大之银盾，光彩夺目。

青莲阁茶楼，建于民国初期，位于南市一带，1929年春节后改演扬州戏，一时扬帮妓女趋之若鹜，天津素有小扬州之称，于此便可以证实。

权乐茶园，建于1914年，位于七区永安街（今南市永安大街）31号，初名权乐茶园，曾更名为聚通茶园，谢旭升任经理。后改称权乐落子馆，为妓女清唱落子的专门场所，是"南市四大部"之一的权乐部，经理张立山。1928年由三行头王福亭、高相宝接办，聘请解职警官谢连升为经理，改建为权乐电影院，专演国产片。影院为青砖灰顶两层楼结构，设备简陋，全部座席系旧长椅及板凳并成。继1917年、1939年两次水灾浸泡，加之历年失修，顶棚漏雨，雨季场内积水，场内较路面凹下50厘米。虽为二、三轮影院，但由于票价低廉，很受一般市民欢迎，业务一直很好。1942年开始在电影中场休息时加演曲艺，如雪砚花的单弦、张小轩的京韵大鼓。1954年收归国有，改名权乐影剧院，"文化大革命"中改为长红影剧院，后

附录

251

又改称长虹影剧院。1976年因地震损坏而停业。1981年大修后改名长虹曲艺厅，为专演曲艺的剧场。长虹曲艺厅占地面积565平方米，建筑面积750平方米，建筑为砖木结构的两层楼房，可容纳观众557人。

大舞台，建于1915年，位于南市荣吉街（今南市荣吉大街）41号，由天津南市绅商宁星甫投资建造（一说由天津宜兴埠温世霖出资建造）。建筑为砖木结构，转动式舞台。设池座833个，廊座设条凳，楼上包厢共89个，一级28个，二级29个，三级32个。每厢可容8人，共容纳712人。大舞台专以武戏为号召，是当时南市一带规模最大的戏院，它的建立标志着天津旧式戏园向现代戏院转变的开始。1927年，该舞台由王在田等合股经营，1929年，被诸葛玉发接管，后又传给其子诸葛安，这一年发生塌楼事件，曾一度停业。1933年，由王恩荣、段永桂、魏春甫等人合资经营，将建筑修整一新。当年以盛演武生戏而享誉津门，素有"江南活武松"之称的盖叫天（张英杰）、"国剧宗师"杨小楼等都曾长时间在此登台献艺。30年代，90岁高龄的孙菊仙，在该院登台义演。1934年，改由李永发经营。李专邀一般演员，演市民熟悉的戏，一天早、晚两场，营业转亏为盈，使得大舞台不仅在市区声名大振，就连郊县也都知道南市有个大舞台。1939年天津水灾后，受灾的大舞台重新做了修整，将池座、廊座均改为散座，并建立对号入座制度，1940年9月重新开业，刘晋卿、诸葛玉发任前后台经理。这一年天华景彩头班的连台本戏《西游记》移至大舞台，由陈俊卿导演，李仲林、张艳芬、陈鸿升、靳霈亭、郑瑶台、訾宝铭等演出。1943年，再次修整，燕乐升平舞台的经理于嘉锡在此成立"燕临剧社"戏班，时为敌伪统治时期，百业凋敝，大舞台只好采取减少底包、减少龙套、减少场面的办法维持经营，至1948年暂停营业。新中国成立初期，该院因危房而被拆除。1952年，改建为大舞台小学，后改建为天津市电视职业学校。

聚华戏院，建于1915年，位于七区荣业街7号（今南市荣业大街）。初名华乐书场，是大棚式简易建筑，由朱寿山、魏某、王某等三人经营。1919年，魏、王退出股份，朱独资改建，更名为华乐茶园（一度称华乐落子馆），为青砖灰顶二层楼结构，专供妓女清唱莲花落，成为"南市四大部"之一的华乐部。1921年停业。1922年5月，由朱寿山召集了十大股集资经营，更名为聚华茶园，演出无声电影和文明戏等。由于朱独断专行，其他股东先后退出，遂改由朱寿山独资经营。1926年，朱寿山在此园组织聚庆戏班，开始为梆子、京剧"两下锅"的班社，后又改为评剧专业班社，遂改名为聚华戏院。除约刘翠霞等著名评剧演员外，班底均用自己班社的演员。该戏院是天津最早专演评剧的戏院，12岁的鲜灵霞在该院以一曲《井台会》而唱响津城。1945年朱病故，其子朱玉清继承父业，任聚华戏院经理至1956年公私合营。1959年戏院重新大修，建筑为砖木结构，占地面积595平方米，建筑面积800平方米，可容701名观众。1965年，更名为劳动剧场。

北洋戏院，建于1916年，位于法租界二十七号路即樊主教路（今新华北路）与窦总领事路（长春道）交叉口，俗称马家楼，由美国人马鬼子兴建。为铅铁顶砖墙楼房建筑，由天津著名书法家薛月楼题写的匾额，每字近三尺的"北洋戏院"四个大字，令人叹为观止。1931年初，刘文波接任该院经理，同年2月开幕时，首期邀尚小云戏班登台演出。"九一八事变"前后，以李桂云为首的坤班奎德社，在此园首演过许多宣传抗击外国侵略、奋起保卫疆土的时装新戏。在中国大戏院建成以前，该院与春和戏院为津城首推的两家专业大戏院，京津名角儿来津后，必在这两处登台演出。京剧名角儿马连良、叶盛兰，演员爱莲君、喜彩莲等都曾在此演出过，梅兰芳自美国归国后第一次来津，即演出于该院。特别是40年代时，刘翠霞、爱莲君等评剧名角儿在该院长期演出评剧，经久不衰。1946年

初，北平芮克电影院陈金凯、刘文君等合资150.9万元接兑该院，刘任经理。新中国成立后，该院于1951年6月由天津市总工会正式接管，康天佑任经理，刘致友为副经理。1957年大修，扩建了后楼、化妆室，更新了设备，设座位1020个。50年代初改名为小剧场。"文化大革命"中更名为延安剧场，1972年改名为延安影剧院。

同庆茶园，位于一区兴安路10号（今东南角一带），原为一处冰窖，1918年改建为同庆茶园，初为妓女清唱的落子馆，后改演戏剧，称为同庆戏院。1945年日本投降后，国民党党部接管该戏院，重建后改演电影，更名为国光电影院，房屋为砖瓦木板楼房，可容纳观众近600人，主营电影，共有职员19人，经理先为孙舒怀，后为姚寄尘、张树之。天津解放后，市公安局接管该影院，仍称国光电影院，1976年地震后拆除。

群英戏院，建于1920年，位于今南市东兴大街，由江苏督军李纯的东兴房产公司投资建造。初名群英茶园，是妓女清唱的场地，称群英落子馆，为"南市四大部"之一的群英部。茶园开业后曾兴旺数年，后逐渐衰落，1930年，由南市士绅齐文轩承租经营，更名为群英影戏院，改演无声电影。后又改演文明戏、戏剧，评剧艺人李金顺最早演出于此。1934年，由齐文轩发起，联合当时华界的中小户戏园40余家而组成了"天津戏园业同业公会"。1940年齐年老多病，将影院转让给了大恶霸袁文会的师弟郝祥金、高步云经营，委任赵立常为经理，改演曲艺和话剧。著名话剧演员徐家华、叶秋心等都在此演出过。新中国成立后在"镇反运动"中郝祥金被捕，该院收归国有，改名群英戏院，以演出戏曲、曲艺为主。1954年大修，建筑为砖木结构，占地面积717平方米，建筑面积1051平方米，可容纳812名观众。1977年改为专业影院，称群英电影院。

天升舞台，建于1926年，位于法租界天祥市场（今劝业场）三楼，为钢筋混凝土结构，设有509个座席，均为长条木联椅和长条

木板凳。初名新世界，后改称小广寒，曾名天升戏院。30年代，山西梆子著名演员丁果仙、狮子黑等多次在此演出，颇得观众欢迎。1943年1月，改为天升舞台，由在燕乐、丹桂两家戏院干过14年之久的三行头王长清充任。新中国成立后停办。

明星大戏院，于1927年旧历除夕开业，位于法租界二十七号路（今和平区新华路），为旅津浙绅陈宜荪发起，合资组办的，曹舞霜任经理。开业头几天上演国产影片《探亲家》，因正值新春，观众拥挤不堪，以至于晚到的观众因为没有座位而不能观影。明星开幕时可容纳千人，票价分2角、3角、4角、6角四等，虽然做了"座位舒适、招待周到、光线合宜、无美不臻"的广告，但据当时报道，"该院之建筑，布置管理等均不高明，虽能驾光明、新新之上，但尚不及皇宫，与平安、天升相比，更是望尘不及"。建成初期，程砚秋的演出在津城轰动一时，为戏院创造了不菲的票房收入，当时的《北洋画报》还为此出版特刊专号作为纪念。尚小云、马连良、关丽卿等不少知名演员，以及近云馆主等许多名票都曾在此登台演出。戏院南侧开设的福禄林舞餐厅（后改为永安球房），与戏院有通道相连，以便利观众观影前后就餐、跳舞。该戏院是电影、戏曲、话剧轮换演出。陈宜荪因老退隐后，戏院由其子陈礼范继续经营。1929年，大北公司以4万元收买该院半数股票，明星遂归大北管理，并安装有声机，演出三轮有声电影，更名为明星影院。1930年7月，大北破产，陈宜荪以2万元收回股本。1936年由广东外贸巨商（外贸公会会长）罗宗强接营，先后委任杨朝华、许佛罗、黄梅轩、杨季随为经理。影院在放映西片外语对白方面发明了新的创举，名为"译意风"，即看外语片时，观众戴上耳机，能听到华语的对话（因当时尚无译制片），但是耳机要租赁费1角钱，这是当时明星所独有的（其他影院凡演西片都是只于银幕旁打字幕）。1949年天津解放后杨季随因故去职，股东罗宗强去香港，明星收归国有后更名为和平影院。

春和大戏院，建于1927年，位于法租界马家口福煦将军路（今滨江道）福厚里，由华中营业股份有限公司经理高春和投资建造，取其名为"春和"。其前楼开一大餐馆，名为卡尔登。春和大戏院的建成是天津剧场发展史上一个划时代的变化。它基本摆脱了旧式茶园的窠臼，开始出现了天津现代化的剧场。春和大戏院舞台为镜框式，建筑为钢筋框架结构，建筑面积3000平方米，座位1021个。在制度上，取消了杂役人员打"手巾把"、索要小费的落后习俗，并制定了预先售票、对号入座的措施。这些有益的改革，为演员创造了良好的演出秩序，保证了演出质量。该戏院舞台设备精良，有对外播放实况的电台设备。从1928年起，每值盛夏，戏院开设屋顶游艺场，演出京剧、电影、曲艺、杂技等，票价3角，多由附近各杂货店代售。在1936年中国大戏院建成之前，是天津最高级的京剧大戏院。戏院开幕时，由杨菊芬、杨菊秋姐妹演出。开业后，杨小楼及"四大名旦"等著名演员都曾在此演出过，尚小云演出时间最长。1934年，杨小楼在该戏院演出新排历史剧《姜维九伐中原》《甘宁百骑劫魏营》，表达了军人守土有责、誓死抗敌、保卫疆土的决心。杨小楼演得慷慨激昂，观众无不动容。1936年中国大戏院建成后，该院受到很大冲击，营业一落千丈，不久，泰来第接兑了该戏院，改映电影，更名为大明电影院，由泰来第的外甥达尔伯任经理。1941年，他二人双双落入日本人手中，1943年3月，戏院由日本人横沟市之助经营。1945年5月25日下午，后台电线走火引起火灾，损失很大，被迫停业，后改为大明商场。抗战胜利后，泰来第将大明商场转让给了天津外贸公会会长罗宗强和杨奕五。新中国成立后，天津纺织工会接管了该商场，修复后恢复演出，更名为劳动剧场。1957年3月，由天津第一工人文化宫接管，改名为工人剧场。

新声舞台，建于1927年，位于泰康商场（今和平路古籍书店一带）内，初演戏曲，曾邀吴铁庵、何佩华等演出京剧，后改为杂

耍场。

神仙世界，建于1927年，位于日租界旭街（今和平路），早已停办。

天乐戏院，建于1928年12月，位于劝业场6楼。1947年由经理王少楼、丁家祥等六股集资1.2亿元以每月420元租得戏院，该院全部长条座椅，可容纳614名观众。早已停业。

天会轩，建于1928年12月，位于劝业场五楼，可容纳500余名观众。早已停办。

皇后大戏院，位于特一区十号路（今河西区南昌路与绍兴道交叉口处），在中央电影院对面，是由一个大规模舞场改修而成，华联股份公司出资5000元于1929年4月18日创办。当时戏院负责人为电影界有经验之人，所以能处处为观众舒适着想，其内部装修据当时报道"简朴、趋时，座椅舒适，参错排列，不碍视线，地面斜下，便于观看，可容六七百人"。曾称皇后电影院，除放映中西电影外，兼演戏剧、杂耍。40年代即已停业改作他用。

张园，建于20世纪20年代，位于日租界（今和平区鞍山道），早已停办，新中国成立后，改为天津日报社、天津青年报社，现为天津少儿图书馆。

大罗天，建于20世纪20年代，位于日租界（今和平区鞍山道），早已停办，新中国成立后，改为天津日报社、今晚报社及市五十八中。

陶园，建于20世纪20年代，位于特一区（今河西区马场道），早已停办，新中国成立后，改为河西区新华中学。

华北戏院，位于八区北马路（今南开区北马路北门东）70号，原为天津市北洋第一商场，1932年1月改建为华北戏院，由陈宝善、马德春、穆亚臣、郭恩荣、杨德贵、商树珊及黄某七人经营，陈宝善、穆雅臣先后任经理。剧场建筑是土木结构，内有130多根木柱，

座席都是大板凳、长条椅，大门宽度不足3米，因其系商场所改，容量颇大，有座位1500余席。1934年曾有著名少年京剧老生12岁的黄楚玉与青衣马砚云合演《珠连寨》，博得观众好评。1936年，改映电影，更名为华北电影院。后又改演戏剧，恢复为华北戏院。1943年，身怀9个月身孕的女武生红艳霞，在舞台上演出《花蝴蝶》一连串的武打动作后，回到后台便产下了一个男婴。1952年6月1日，华北戏院由天津文化局接管。国家曾三次投资修建，改建后的建筑面积为3500平方米，有1174个座席，舞台面积200平方米。

太平戏院，建于1932年，位于四区地道口（今唐口地道），可容纳350名观众。原建筑产权属律师李景光所有，由杨景奎租赁经营，至1945年停业。1946年12月，曾任警察局司法科科长的程集贤集资接办该院，以演出戏剧为主。由于该戏院是这一地区仅有的一处娱乐场所，后临市场，前靠地道口，特别是此地聚集了大量的搬运工人、小私营业主、小商贩和铁路工人，为戏院提供了源源不断的观众，因而该院的生意一直很好。新中国成立后的1952年10月7日，改演电影，更名为太平电影院。公私合营后的1954年9月1日，原资方李景光的代理人何维湘吸收6名股东，投资6800万元接管该影院。

大众戏院，建于1932年12月1日，位于第七区荣吉街（今南市荣吉大街）19号，主营戏剧，兼营茶水、食堂，经理白云峰，职员39人。

兴盛茶园，建于1934年初，位于西头小道子（今红桥区西沽大街东南侧），后改为工厂。

国民大戏院，建于1935年春，位于经中路（今南开区东马路）41号，早期由杨锡庆、邱奎章经营。该院开业初由京剧艺人徐东明、徐东来演出，后在很长一段时间内，由天津艺光剧团演出话剧。1940年2月，戏院经理为王之才，总务是赵锟，前台经理是韩克宽。1944年1月，吴纯一接任经理，改为国民影戏院，既演电影也演戏

剧。1947年2月，北京的荣春社、富连成、鸣春社三班毕业生进津后，首演于国民戏院，得到天津观众的认可。新中国成立后改名为新华戏院，"文革"后改作他用。

中兴戏院，建于1935年，位于六区谦德庄（今河西区谦德庄），新中国成立后改为长江影院。

中国大戏院，经周信芳提议，由惠中饭店的孟少臣多方奔走，并取得梨园界著名艺术家的大力支持，筹集资金20万元，聘请法国工程师荣利作为工程的设计师，1934年开始施工，1936年9月戏院正式落成。该戏院是一座钢筋混凝土五层建筑，占地面积2700平方米，拥有2200余座位，楼下分为前、中、后排；二楼正面设30个包厢，东西两侧设特别座，包厢背后为前后排；三楼设散座。剧场内没有一根顶梁主柱，不影响观众视线，而且音响效果很好，演员不需要话筒，坐在三楼最后一排的观众仍能听得很清晰。场内屋顶和二楼墙壁上装有磨砂玻璃灯，光线柔和，观众有舒适愉悦之感。其建筑之完美，设备之考究，堪称华北一流。该院建立了一套较为完善的服务新举措，如票房悬挂座位号码图，观众对号入座，戏院前厅设衣帽间，代观众寄存衣物，场内禁止买卖等。取消了有碍观众、有碍演出效果的手巾把，取缔了小贩在场内向观众强卖小食品，不许茶房占座位加价售票。为保持场内秩序，特设了专职稽查人员。所有女卖票员、男招待员均为考试录用，女招待员着白色学生装，男招待员着白色中山装式制服。该院最高领导机构为董事会，董事长是在法租界工部局担任"师爷"的周振东，孟少臣是常务董事兼总经理，董事有赵聘卿、尚小云、周信芳、谭小培等人。前台管事经理是金班侯，后改为冯承璧，后台管事经理为李华亭。下设会计室、总务室、稽查室、广告部等专业处室负责日常业务工作。董事会下还有一个益善房产公司，负责管理戏院的房产，戏院每月向该公司缴纳租金。1949年11月13日，天津市文化局接管了该院，中国

大戏院收归国有，1955年改名为中国戏院。

新北影戏院，建于1936年10月15日，位于七区西关街（今红桥区西关大街）101号，经理崔凤藻，可容纳观众250人。崔是曾到国外演出的杂技演员，回国后集资"八大股"经营新北股份有限公司，崔独资购买了两台百代机器。戏院房屋初为租赁，后与房主协商分期付款购买，由于物价波动，崔即给少量资金一次性购妥。后由于股东之间发生矛盾，崔撤回了机器，影院遂宣告停业。1940年初，崔重整旗鼓，独资经营，直至新中国成立1953年收归国有。

钰升茶社，建于1937年9月，位于五区市场大街（今河东区市场街）1号，以演出评剧为主，经理韩永林。

海德茶社，建于1938年，位于西头三角地东坑沿大街（今红桥区西马路与西关大街交叉口处）。

天景戏院，建于1939年，位于三区刘庄摆渡口附近（今河西区刘庄桥），是一座砖瓦房，可容纳七八百人。武生盖玉亭在此演出的《铁公鸡》《三雅园》《东皇庄》等短打戏，很受观众欢迎，生意也曾一度兴隆，后来传说园子里闹鬼，遂无人问津。戏院歇业后，改建成了恒泰铁工厂。

云霞戏园，建于1940年，位于三区小刘庄（今河西区刘庄），是一座简陋的大席棚，由于票价低廉，也能吸引不少下层老百姓前来观剧，该园以接纳梆子戏班为主，京剧旦角桐喜凤在此演出过《大劈棺》《翠屏山》等剧。后因营业艰难而关闭。

俊峰茶社，建于1940年，位于三区刘庄大街南头（今河东区刘庄），是一座席棚，比云霞还要小些，因园子的吕掌柜好生闲气，所以人们都称该园为"气鼓轩"。吕掌柜肯花大钱约一些小有名气的好角，如赵双贵演的马童、段树林演的关公戏，为戏园号召了空前的上座率，别看园子小，却能闻名十里八乡，连城里的观众都赶来看戏。

太平戏院，建于1940年，位于六区三义里16号（今河西区大沽南路与浦口道交叉口处西南侧），经理王永平，初演出京戏，因生意不振，于1946年8月改演评剧。

新天仙戏院，建于1941年8月20日，位于七区西广开六合大街（今南开区六合大街）58号，可容纳观众240人，经理张子岐。1944年春节重建，经理仍为张子岐。新中国成立后，仍称新天仙戏院，1959年前后常演出河北梆子。

天升舞台，建于1943年2月，位于天祥市场三楼（今劝业场），经理王长清。

桂和茶园，建于1943年3月，位于七区西广开二纬路（今南开区二纬路）230号，可容纳观众600人，经理周桂林。

大陆影戏院，建于1944年6月15日，位于八区西马路（今西北角一带）14号，可容纳观众700余人，经理郜祝亭，放映二、三轮国产影片。早已停办。

华北茶社，建于1944年，位于八区侯家后小马路（今红桥区大胡同爱华里）228号，经理刘顺起，演出评剧、梆子及杂耍。早已停业。

文乐戏院，建于1945年6月10日，位于亚东一条（今河东区郭庄子大街中段南侧）45号，可容纳观众300余人，经理李子彬。

宝兴戏院，建于1945年7月，位于六区谦德庄保安大街（今河西区汕头路）16号，可容纳观众800人，经理刘万秋，演出京剧、评剧、话剧等，时演时辍。

新声戏院，建于1949年初，位于兴化池澡塘楼上（今河东区七经路东北段），经理宋文治集18股投资经营，戏院为青砖灰顶建筑，可容纳434名观众。

二、戏台

天后宫戏楼，是天津最早的露天舞台，建于明初，位于今南开区宫北大街天后宫正门的对面。戏台坐北朝南，直对天后宫内的娘娘塑像。前后台相连，上是戏台，下为通衢。前台东西两侧各有一小门，西侧上场门书"扬风"小匾额，东侧下场门书"讫雅"小匾额，戏台正中悬"乐奏钧天"大匾额。戏台是木结构楼台式建筑，顶棚中央有一六角形透音孔。左右各有一台柱，书有抱柱对联。相传旧历三月二十三日是天后娘娘的诞辰，每年这天的上午都要演三出神戏为娘娘祝寿。远航船队平安返航，也在此谢神演戏。光绪年间，谭鑫培、王长林、龚云甫等京角都在此演出过。据传，老旦龚云甫与丑角王长林合演《钓金龟》一戏时，当老旦念到"张义，我的儿呀！"时，饰演张义的王长林当场抓哏对白："你六十多岁，我七十多岁，我怎么是你的儿呢？"一时引得观众大笑。天津名票刘叔度、王庚生、卞励吾等也曾在此粉墨登场。

杨柳青药王庙戏台，建于明万历年间，位于杨柳青镇，戏台设在庙的山门上，专供迎神赛会用。每年的农历四月二十三日至二十八日为庙会，庙会的戏曲演出便在戏台进行。光绪年间曾有伶人"小茶壶"（吴起顺，系清末著名秦腔老生演员）在此演秦腔《输华山》。孙菊仙也曾在此演出过。现已不存。

城隍庙戏台，建于明末清初，位于今南开区西北城角府署街。建筑为砖木结构。前为戏台，后为戏房，观众可以从三面看戏。每年庙会时有演出活动。《津门杂记——四月庙会》条载："四月庙会最火。初六、初八日天津府、县城隍庙赛会（天津城隍庙分为府、县两庙，右为府城隍庙，左为县城隍庙，两庙并列，相连在一起），自朔日起全初十，杳花纷繁。……两庙戏台，纯用灯嵌，晚间请有十番会同人，在县庙戏台上奏古乐数曲，随有昆曲相唱和，皆旧家

读书人也。府庙后楼罩棚，亦有戏台一座，于正会之次日，有祝寿会戏演一天，为神祝寿，灯彩尤精妙，戏台上有梅宝璐题联云：'善报恶报，循环果报，早报晚报，如何不报；名场利场，无非戏场，上场下场，都在当场。'颇寓劝惩，使他处挪移不得。"城隍庙现改为学校，戏台无存。

蓟县龙山露天戏台，建于明末清初，位于今蓟县宋家营乡太平庄。戏台深约12米，宽约8米，台基高约1.5米。此台毁于"文化大革命"中，现仅存台基，两根台柱约3米。一倒台上，一倒台下。

蓟县邦均关帝庙戏台，大约在明末清初时落成，位于今蓟县邦均东门外。戏台为方形，长3丈，宽3丈。为酬神及民间戏班演戏时用，现已不存。

浙绍乡祠戏台，建成于清康熙四十三年（1704），位于今南开区户部街，由旅津浙江籍商人所建。戏房三间，戏台一座，为酬神及同乡聚会演出用，今已不存。

蓟县盘山天成寺戏楼，位于蓟县盘山天成寺。传说天成寺建于唐代，清乾隆十年（1745）重修，增设戏楼。戏楼坐南朝北，台基由花岗石砌成。舞台宽约10米，深9米，高4.5米。四根台柱，楼顶飞檐式，可三面看戏。戏楼斜对面为卧云楼，中隔山谷，观众看戏立于山谷。相传，乾隆到盘山欲见百姓，大臣献"卧云楼看戏"之策，于是。差官连夜回京调来御班。乾隆高坐卧云楼上，但见百姓欢跃之状，以为升平景象。由是一年一度的三月初三桃花会益盛，道光后渐趋衰落。今戏楼无存，仅有台基遗迹。

静海县夫子庙戏楼，建于清乾隆年间，位于今静海县城北。据《静海县志》记载，当地进士励宗万曾为戏楼撰碑文云："……余邑北城外，旧有夫子庙……今年孟夏赵德融、李光晋等始建歌楼于殿楹之南。鳞桷嶵崒，龙础巑岏。鸭阑鸟甍、靓深轩鬵。岁时修祀，牲牢甫陈，箫管继奏。俾千古忠良邪佞，剖白于威霜烈日之前……"

末署"乾隆八年岁次癸亥夏下浣吉立"。今戏楼及碑皆不存。

江西会馆戏楼，建于清咸丰二年（1852），位于今红桥区估衣街万寿宫，由旅津江西籍商人所建。楼内设戏台，台下为散座，楼上三面包厢，为酬神及同乡聚会演出用。现为学校。

杨柳青"尊美堂"戏楼，建于清同治年间（1862—1875），位于杨柳青镇，天津西郊杨柳青镇的石家是粮商兼大地主，天津"老八大家"之一。清中叶，石家将财产分为四房，四房各有堂名：长房"福善堂"、次房"恩绶堂"、三房"天赐堂"、四房"尊美堂"，修建宅院，并建有戏楼。"尊美堂"戏楼在大院内的第一道路西跨院内，戏楼坐南朝北，整个建筑为砖木结构。舞台高1米余，台口宽6.5米，进深4米。台口两侧有上下场门，门宽2尺余。舞台上方有两排5个吊灯木柱，前3根，后2根。台顶为木结构，并以变形斗拱接榫组合，上有精美雕刻，木雕上的彩漆今仍依稀可见。整个剧场长20余米，宽9米。戏楼的大门口有个1米来深的门楼，门楼上雕有下悬莲花的装饰品。门楼的台阶用青石砌成，并雕有精致的立体莲花、狮子图案。门楼后有一个60多平方米的小跨院，跨院内东西两侧各有一排宽2米、长10米的厢房，专供来宾休息用。

1918年农历十一月，"尊美堂"的石元士70寿辰时，在此戏楼唱了一次堂会戏。京剧名角孙菊仙、余叔岩、陈德霖、裘桂仙、慈瑞泉，京剧名票包丹庭、窦砚峰、王君直、章小山等应邀演出。孙菊仙演《逍遥津》；名票、长芦纲总窦砚峰与名伶陈德霖、裘桂仙合演《二进宫》。其后不久，石元士一病不起，从此"尊美堂"家道中落，戏楼也闲置了起来。

吴楚公所戏楼，清同治十三年（1874）中堂李鸿章建造，位于今河北区中山路。砖木结构，台下散座，楼上三面包厢。李鸿章曾在此祝寿唱堂会。今已不存。

江苏会馆戏楼，建于清光绪二十年（1894），位于今南开区仓敖

街，由旅津江苏籍商人所建。楼内设戏台，台下为散座，楼上三面包厢，为同乡聚会及戏班演出用。现为学校。

孙家花园戏台，建于1903年，位于今河北区黄纬路与五马路交叉口处。内有亭台楼榭，并建有戏台。此园初为海关官员南京人孙仲英建。1922年孙以重金卖与当时的北洋军阀曹锟，遂改名曹家花园。1935年曹又将此园卖给当时的天津市政府，改称天津第一公园。

广东会馆戏楼，位于今南开区南门里大街31号，清光绪二十九年（1903）12月27日破土动工，光绪三十三年（1907）2月26日竣工。该馆是旅津粤籍商人设置的办事、联络和聚会场所。系由唐少川倡议，凌若苔、梁炎卿等44人发起，泰常风、盛祥发、源德泰、裕记、捷茂等商号捐款建造的。整个建筑占地面积6619.43平方米（9.93亩），建筑面积2333平方米。戏楼是该会馆的主体建筑，占整个建筑面积的2/3。戏楼坐南朝北，为伸出式舞台。台深10米，宽11米。台前两端设有台柱支撑。舞台顶子用百余根变形斗拱堆砌接榫，螺旋而上，构成"鸡笼式"藻井，也称"螺旋式回音罩"，音响效果极好。台顶用悬臂式拉杆固定。观众从东、西、北三面看戏毫不影响视线。台下设散座，可容纳500余名观众。舞台对面及东西两廊的楼上，设15个包厢，可容纳200余名观众。舞台正中悬一横匾，上书"熏风南来"。匾下镶大幅镂空木雕，图案匀称生动，寓意为"指日封侯""天官赐福"。前台横楣用圆雕手法雕成"狮子滚绣球"的连续图案，东西两角倒悬楣子雕有欲放的莲花。隔扇门窗及各处墙板也都雕有四季花卉及"凤穿牡丹""松鼠葡萄""蝙蝠蟠桃""松鹿麒麟""八宝"等图案，这座戏楼是天津仅存的比较完整的古典式剧场。京剧演员杨小楼、梅兰芳等都曾在此演出过。

安徽会馆戏楼，建于清光绪年间，位于今河北区金钢桥西，由旅津安徽籍商人所建。楼内设戏台，台下为散座，楼上三面包厢，为同乡聚会及戏班演出时用。今已不存。

怀庆会馆戏楼，建于清光绪年间，位于今红桥区曲店街，旅津河南怀庆（今属沁阳）籍商人所建。楼内设戏台，台下为散座，楼上三面包厢，供同乡聚会及戏班演出用。今已不存。

闽粤会馆戏楼，建于清代，位于今红桥区北马路，为旅津福建、广东籍商人所建。楼内设戏台，台下为散座，楼上三面包厢，室外有一露天戏台，供同乡聚会及戏班演出用。现为天津市第二中心医院。

中州会馆戏楼，建于清末，位于今河北区中山路。初是袁世凯任直隶总督期间所建的造币厂，后增建戏楼。砖木结构，台下散座，楼上三面包厢。为堂会演出，曾一度为河北公园戏院，现已改作他用。

周公祠戏台，清光绪年间为纪念清军提督周盛传及其兄周盛波而建祠堂，共两处，都设戏台。一处在今红桥区三条石大街，早已被毁。一处在今南郊小站西南的会馆村，毁于"文化大革命"中。现仅存青砖为墙，白石做阶，一字并排的三座殿堂。戏台在殿堂对面，坐南朝北，前为广场。戏台由前、后两部分组成。后台由上、下场门直通前台。北墙两侧设六角窗，以利后台采光。前台下砌砖石，北面设门，可进出台下。戏台为伸出式，三面可看。旧时每年3月28日，都要在此举办庙会，演出戏曲。

李纯祠堂露天戏台，建于民国期间，位于今南开区南丰路54号，系江西督军李纯家祠堂。1914年动工修建，1923年建成。露天戏台是祠堂建筑的一部分，在二道院南端，坐南朝北。戏台为伸出式，进深约5米，宽约8米，台基高约1米。台口有护栏，台两侧为石台阶。戏台顶下有"鸡笼式"藻井，藻井内塑有5条龙，每条龙的头都悬于壁外，龙口悬有挂吊灯的铁钩。后有3间化妆室。此戏台现保存完好。

张勋戏楼，1917年张勋复辟失败，避居天津英租界，置产建宅，

内筑戏楼，戏楼与后楼相连。主楼、戏楼均系二层建筑。戏楼以木结构为主，环楼有15米长美国松明柱22棵，上贯东西向大柁四架。天花板上覆盖瓦楞铁板，呈拱形。一、二楼东西北三面均有环楼宽敞走廊。地基低于走廊地面3尺，台阶与走廊相通。面积150平方米。东西稍长，略呈长方形。戏台系方形旧式舞台，坐南朝北，面积30平方米。两侧突出刀把形。右为演奏台，舞台有4柱，上有顶，中空。台周有1尺高护栏，台座底部呈弧形，全台饰以绿色油涂彩绘。后台有化妆室。台下池座可容纳500人，上下走廊可容纳400人，楼上为女眷席。池座前排设长桌、椅子，余为条凳。民国初年至20世纪20年代，京津两地名伶名票在此演出堂会。1924年张勋死后，房产于1929年卖与余宗毅，余以此创办私立慈惠小学。1954年改为公立保定道小学。1976年地震，房屋震损。1980年重建新楼，旧貌无存。

庆王府堂会大厅，建于20世纪20年代中期，位于今和平区重庆道。原为清末太监张云亭（张小德）所建，建成不久，卖给清庆王载振。整个建筑为西洋风格。供娱乐堂会用的大厅约200平方米，厅内饰有龙凤彩绘、龙凤大围屏，屏前设宝座，左右有铜鹤及漆雕等饰物。厅内有两簇彩色玻璃制的葡萄形吊灯及长约2米、宽约3米、高约半米的木质活动戏台。稽古社张春华等在此演出过。现为天津市政府外事办公室。

黎元洪戏楼，位于今和平区唐山道，黎元洪所建，供堂会演出用，现改作他用。

李家花园小戏台，位于今河北区中山路，李纯所建，供堂会演出用，现改作他用。

李澄甫家庭小舞台，位于今南开区东门里西箭道，李澄甫所建，供堂会演出用，现已改作他用。

程克家庭小舞台，位于今红桥区南竹林村，程克所建，供堂会

演出用，现已改作他用。

李释戡家庭小舞台，位于今河西区广东路，李释戡所建，供堂会演出用，现已改作他用。

张云亭家庭小舞台，位于今和平区郑州道，清末太监"小德张"所建，供堂会演出用，现已改作他用。

李士伟家庭小舞台，位于今河北区进步道，李士伟所建，供堂会演出用，现已改作他用。

孟恩远祠堂戏台，位于今南郊区泥沽村，供庙会演出用，现已不存。

卞家私宅戏楼，位于今南开区北门里乡祠大街，天津巨富卞家所有，建筑比较讲究，供堂会演出用，现已不存。

三、杂耍场

清道光年间，三岔河口就有天会轩、四合轩、三德轩，即"茶园三轩"。专演什样杂耍。

北海楼，建于清代中叶，位于今南开区北马路东端南侧，曾名为北海茶社、东升茶楼，是天津早期著名的杂耍园子。1909年7月，万人迷、高宝臣等在此举行赈灾义演，坠子皇后乔清秀曾在该园演出河南坠子。早已停业。

庆和茶园，建于民国初期，位于西马路，后改为说书的茶楼。

会宾茶楼，建于1912年1月，位于慈惠寺南小道子（今红桥区西关大街中段北侧）103号，可容纳观众300余人，经理倪国璧。

东来轩茶社，建于1914年2月，位于老君堂小马路1号（今红桥区大胡同一带），可容纳观众70余人，经理管玉堂。

宝和轩茶社，建于1914年3月，位于北门西（今北马路南侧）262号，可容纳观众100人，经理张秉初。

庆聚书场，建于1919年6月，位于西关街（今红桥区西关大街）

111号，可容纳观众70人，经理李康氏。

庆云戏院，建于1920年，位于七区慎益大街（今南市慎益大街）29号，初名庆云茶园。该院房产原为旧军阀江西督军王泳泉所经营的慎益房产公司所有，1924年由青帮头子刘秉泉、韩少林等六股集资经营，初为落子馆，为妓女清唱的场所，后因经营不力，而改大戏，由黄宝田、杜云生经营，后曾改映电影，更名为庆云电影院。1933年，遭遇火灾，黄宝田遂与慎益房产公司成讼，后经和解，由慎益公司重新修建，占地面积1013平方米，建筑面积1969平方米，为砖木结构的三层楼房，共设1147个座位。但黄宝田因患半身不遂而不能经营，遂以现洋1600元租期4年租与王文玉、靳文元、尹少甫等七股经营，上演京剧，改为庆云戏院。天津沦陷后，袁文会爪牙王恩贵声称受黄宝田之委托强行接管，王恩贵任前台经理，袁文会任后台经理，专演杂耍，集众多杂耍名家组成"兄弟曲艺剧团"在该院长期演出。1947年，由混混儿佟海山接任后台经理，上演评剧和京剧，小白玉霜曾在此登台演出。1945年日本投降后，袁文会等被抓，王少臣、王少卿以为叔父王文玉报仇为名用争脚行的手段将王恩贵用刀扎伤，后经杨其昌、靳文元了事，以3000万元法币，王少臣兄弟夺取该戏院，直至天津解放。1937年天津沦陷前，由王少卿、王少臣兄弟经营，改名为庆云影戏院。1949年天津解放后，该院由中国人民解放军华北军区接管，更名为共和戏院，后称共和影剧院。1984年9月兴建南市食品街时，该院被拆除。

中原公司妙舞台，1920年春开业，设在日租界中原公司内（今百货大楼），四楼为京剧，五楼为评剧、曲艺，六楼为露天电影，夏日设置屋顶花园，冬天则在室内，三处通票1角5分，观众可以随意浏览，时间从下午两点到午夜12点，四楼京剧场经常聘请名角儿演出，开业首期为梅兰芳、王凤卿，荀慧生、言菊朋、谭富英等诸多红角儿都曾在此演出，因而，其营业上压倒了张园、大罗天。1923

年2月，鲜牡丹、张德禄等在京剧场演出《萧何月下追韩信》《三岔口》等剧。1928年，程艳芳在妙舞台演出，中原公司花大价钱组织盛大宣传，并特为她印制了特刊，程一举成名，连续数期，场场爆满，中原公司也获得了不菲的收入，"艳芳因中原而显，中原得艳芳而兴"。1935年1月，改建为中原游艺场，广东人郑瑞阶任游艺场经理。五楼大戏部是游艺场的主体，专演《释迦牟尼出世》《彭公案》等灯光布景的连台本戏。1936年，因聘请了由南京来津的小彩舞而轰动一时，后又有铁片大鼓王佩臣、梅花大鼓花四宝等杂耍名家登台献艺，让中原游艺场威名远播。

燕乐戏院，建于1922年，位于七区南市平安街（今南市荣吉大街）97号，于家锡等合股兴建，粮商李恩普任经理。初为燕乐茶园，曾更名为四海升平、燕乐升平。20年代，以白云鹏为首的杂耍班长期在此演出，与升平茶园同为天津最负盛名的什样杂耍场。后因迭遭变乱，30年代中期改唱京剧、评剧，更名为燕乐戏院。1939年水灾后，戏院改演杂耍，以白云鹏的京韵大鼓攒底，特别是经理李恩普从北京天桥将撂地的侯宝林请进戏院后，为该院赢得了较高的上座率，从1941年至1945年，侯宝林一直在该院演出，声名大振，成为家喻户晓的"相声明星"，1946年初，从燕乐走出来的侯宝林已然红遍了华北。同年，戏院改演评剧。新中国成立后，该院收归国有，仍以演出曲艺节目为主。

德利茶楼，建于1923年10月10日，位于二区西方庵后（今河北区胜利路中段西侧），可容纳观众70余人，经理么庞氏。

通海书场，建于1924年8月，位于荣吉街168号，可容纳观众50人，经理胡云里。

林泉书场，建于1924年8月，位于南市清和街（今南市清和街）203号，可容纳观众80人，经理张恩波。

沈记书场，建于1925年7月1日，位于二区狮子林（今河北区

狮子林大街）28号，可容纳观众70余人，经理沈雅庭。

三德轩书场，建于1926年1月，位于侯家后中街（今红桥区侯家后中街）166号，可容纳观众100人，经理陈元廷。

德庆园书场，建于1926年4月，位于永明寺铃铛阁街（今红桥区铃铛阁大街）42号，可容纳观众80人，经理冯荫堂。

平新书场，建于1926年5月，位于东兴市场21号，可容纳观众70人，经理王刘氏。

何记书场，建于1927年2月，位于赵家窑（今南开区南大道）35号，可容纳观众225人，经理何廷起。

玉茗春茶社，建于1927年4月，位于侯家后小马路（今红桥区大胡同爱华里）29号，以演出什样杂耍而闻名津城，经理吴玉麟。因从1929年到1933年，乔清秀一直在此演出河南坠子，并赢得"坠子皇后"的美誉，所以，这里又有"河南坠子发祥地"之称。

小梨园，建于1927年7月，位于法租界黄牌电车道梨栈与天增里之间的泰康商场三楼（今劝业场对过），泰康商场建成后，因营业不佳，为活跃业务，招徕顾客，在三楼创设了歌舞楼，四楼建了新声舞台。初建伊始，以演出京剧为主，后改为专演杂耍的小梨园。虽经几任经理包租，却连年亏累，始终处于演演停停的半歇业状态。1936年5月，在报纸上刊出小梨园的招租广告，由当时正在华北电影公司任职的冯紫墀租得，承租期为5年。冯承租后，对小梨园的装饰与设备做了较大改造，将园内原有的旧长板凳全部更换，实行对号入座。园内共设500个座位，前排设6个包厢，每个包厢内有5个座位。在经营制度上，他的首项改革措施就是废除"三行"，雇用拿月薪的茶童，明令禁止茶童向观众索要小费。冯不惜重金邀请刘宝全、金万昌、荣剑尘、花四宝、小彩舞等全国一流名角儿来此演出。小梨园逐渐成了天津曲艺的最高殿堂，1936年至1939年是小梨园鼎盛时期。后因大观园的竞争和庆云戏院的拆台，小梨园营业一

落千丈，冯紫墀提前结束了租期。1940年9月15日，小梨园重新开业，李魁海接任经理，改称小梨园方记。1945年抗战胜利后，小梨园惨淡经营、时演时停，直到天津解放。

福来轩茶楼，建于1927年8月，位于三区北大关西（今红桥区南运河北路）25号，以演出评书为主。

大观园，1928年5月2日开业，位于法租界天祥市场（今劝业场）四楼。初名天祥舞台，演出京剧，生意一般。1939年5月，靠经营电影公司起家的祁化民把它接兑过来，专演曲艺节目，取名大观园，与近在咫尺的小梨园形成对立之势。大观园比小梨园规模略大一些，共有600个座位。为了与小梨园竞争，祁聘请梨园界颇有声望又很有势力的王新槐（人称"王十二"）为该园管事，把正在小梨园演出的刘宝全、白云鹏、小彩舞、荣剑尘、马增芬等新老名角儿全都挖了过来。后因管理不善，出现亏本经营，祁只得以电影公司赚的钱贴补大观园，但不久，日本人又把私营影片公司全部收归了国营，没了电影公司的支撑，大观园再也难以维持。1942年，祁化民以8500元将大观园的租赁权卖给了小梨园的冯紫墀，更名为大观园方记，由原天祥市场四楼歌舞楼的后台管事房士元任经理，后改任崔廷桢为经理，多演评剧。

天露茶社，建于1928年7月，位于劝业场四楼，可容纳观众250人，经理曹华圃。

群贤茶社，建于1929年6月，位于天祥市场四楼，可容纳观众50人，经理王德祥。

俊德茶楼，建于1930年5月，位于三区肉架子胡同（今红桥区河北大街一带）31号，以演出评书为主。

广荣茶社，建于1930年6月，位于大胡同鸟市大街（今红桥区大胡同钧和里）38号，可容纳观众80人，经理王荣贵。

宝升茶社，建于1931年4月，位于大胡同鸟市大街62号，可容

纳观众100人，以演出评剧为主，经理邱宝山。

贾记书场，建于1932年3月，位于赵家窑47号，可容纳观众230人，经理贾仲起。

马记书场，建于1932年10月12日，位于二区陈家沟街（今河北区陈家沟大街）226号，可容纳观众35人，经理马子全。

高记书场，建于1933年4月，位于北小道子东坑沿（今红桥区西关大街北侧）29号，可容纳观众35人，经理高凤山。

润香书场，建于1933年5月，位于富满街73号，可容纳观众100人，经理王德平。

源顺书场，建于1933年8月，位于北小道子东坑沿28号，可容纳观众40人，经理常兴元。

金华茶社，建于1933年8月，位于大胡同鸟市大街28号，可容纳观众80人，以演出鼓词为主，经理朱广田。

双和书场，建于1933年9月，位于三区赵家场大街（今红桥区赵家场大街）52号，以演出评书为主。

王记书场，建于1934年4月，位于玉林村（今河东区沈庄子街玉林里）11号，可容纳观众70人，经理王鸿立。

连记书场，建于1934年5月，位于大胡同鸟市大街24号，可容纳观众180人，以演出鼓词为主，经理刘万恒。

元合茶社，建于1934年5月，位于六区天合前街（今河西区汕头路南段）36号，可容纳观众70人，经理李守元。

玉顺书场，建于1934年5月，位于六区天合前街32号，可容纳观众70人，经理马玉良。

庆荣茶社，建于1934年6月，位于大胡同鸟市大街39号，可容纳观众80人，以演出鼓词为主。

回记书场，建于1934年10月，位于北小道子东坑沿36号，可容纳观众70人，经理回少亭。

德海书场，建于1934年10月，位于北小道子东坑沿38号，可容纳观众70人，经理回恩德。

玉壶春，建于1934年11月15日，位于南市广兴大街126号、大福林饭馆楼上（今南市广兴大街），先后由王成章、沈宝麟任经理，该书场面积不大，只能容纳300余名观众，设施简陋，没有正式的舞台和后台，只有一个说评书的台子，演出前演员挤在一个休息室里，上台演出还要经过观众席。该园不售门票，按段零打钱。它虽地方不大，但名气却不小，与侯家后的玉茗春合称"南北二春"，一是它的水好，沏茶的水总是开着的，深为茶客青睐；一是它是河南坠子的摇篮。玉壶春专演河南坠子，辅演西河大鼓、梨花大鼓，当年进津的河南坠子演员，必要到这家园子报到，得到观众认可后，才能进其他杂耍园子。乔清秀、巩玉屏姐妹等河南坠子名家都在玉壶春走红。

海泉茶社，建于1935年2月，位于一区首善大街（今和平区首善街）140号，以演出杂耍为主，经理张振海。

庆阳茶楼，建于1935年4月，位于一区建物大街（今和平区建物大街）137号，以演出评书为主，经理崔子九。

四顺书场，建于1935年4月，位于东兴市场34号，以演出大鼓坠子为主，经理张玉清。

泉兴书场，建于1935年4月，位于六区天合前街44号，可容纳观众60人，经理刘玉山。

玉峰茶社，建于1935年10月，位于大胡同鸟市大街32号，可容纳观众90人，以演出鼓词为主，经理张德才。

郭记书场，建于1935年11月，位于东兴市场31号，可容纳观众100人，经理郭俊卿。

周记书场，建于1935年11月，位于东兴市场33号，可容纳观众100人，经理周式会。

中和茶社,建于1936年3月,位于五区市场大街(今河东区市场街)67号,演出大鼓书,经理关振邦。

亚东戏园,建于1936年前后,位于今河东地道外(今天津站后广场东南部),以说评书为主,经理吴桐叔。

东莱轩杂耍场,建于1936年4月,位于亚东二条(今河东区郭庄子大街中段南侧)38号,是当地著名的杂耍园子,经理李恩荣。

福泉书场,建于1936年7月,位于邢家胡同(今南开区西门南街佳邻胡同)44号,可容纳观众75人,经理孙宝元。

文华茶社,建于1936年7月,位于六区厚福大街(今南开区南门外大街中段西侧)23号,可容纳观众40人,经理刘春才。

刘记书场,建于1936年10月1日,位于二区陈家沟街84号,可容纳观众40余人,经理刘玉山。

黑记书场,建于1937年3月,位于东兴市场30号,可容纳观众130人,经理张宝善。

孙记书场,建于1938年2月,位于东兴市场13号,可容纳观众40人,经理孙玉祥。

芙乐茶社,建于1939年1月,位于东兴市场71号,可容纳观众100人,以演出京剧为主,经理黄玉书。

玉乐书场,建于1939年1月,位于东兴市场72号,可容纳观众140人,经理萧树楷。

有和书场,建于1939年2月,位于东兴市场35号,可容纳观众90人,经理静宋氏。

锡山书场,建于1939年3月,位于东兴市场11号,可容纳观众120人,经理王锡山。

王记书场,建于1939年3月,位于东兴市场32号,可容纳观众150人,经理王宝山。

穆记书场,建于1939年5月,位于北小道子东坑沿30号,可容

纳观众40人，经理穆成林。

赵记书场，建于1939年7月，位于东兴市场7号，可容纳观众80人，经理赵崔氏。

会友书场，建于1939年7月，位于东兴市场16号，可容纳观众150人，经理王刘氏。

万福书场，建于1939年8月，位于东兴市场38号，可容纳观众80人，经理韩云章。

玉乐书场，建于1939年8月，位于东兴市场70号，可容纳观众70人，经理常万明。

胜芳书社，建于1939年9月1日，位于亚东一条14号，可容纳观众70余人，经理蔡云增。

新芳书社，建于1939年9月1日，位于亚东一条18号，可容纳观众70余人，经理蔡宝臣。

玉通书社，建于1939年9月3日，位于亚东三条（今河东区郭庄子大街中段南侧）16号，可容纳观众70余人，经理曹金亭。

张记书场，建于1939年9月，位于东兴市场5号，可容纳观众40人，经理张树山。

连兴书场，建于1939年9月，位于东兴市场70号，可容纳观众80人，经理王宋氏。

卿和书社，建于1939年10月1日，位于亚东三条12号，可容纳观众80余人，经理焦俊卿。

通海茶楼，建于20世纪30年代，位于今荣吉大街中部路北，古老的纯茶楼建筑，全木结构，长长的走廊凸出于荣吉大街，长条形四间进深，可容纳200余名观众，经理胡云涛。聊斋评书名家陈士曾长期在此演出。

润香茶楼，建于20世纪30年代，位于今官沟大街与南门交叉口处，木结构茶楼，经理王德平。因离老城较近，观众多为城里的富

裕老人，他们一般都爱玩鸟虫，尤其到了冬季，他们怀里鼓鼓囊囊地揣着五六个蝈蝈葫芦，进了园子找个有阳光的地儿坐下，掏出葫芦放在桌上打开盖，阳光一晒，蝈蝈的叫声此起彼伏，装蝈蝈的葫芦更是装饰得光彩照人。老人们在蝈蝈悦耳的伴奏下，一边品着茶，一边听着评书，可说是当年润香茶楼的一景。评书老艺人张杰鑫、常杰淼在此演过拿手的《三侠剑》《雍正剑侠图》。

庆阳茶楼，建于20世纪30年代，位于今建物大街与清和街交叉口偏南路东，是木结构的茶楼，可容纳近200名观众，评书老艺人金杰经长期在此演出《三侠五义》。

永和茶楼，建于20世纪30年代，位于华安大街中部，南市东兴市场前楼楼上，木结构楼房，经理陈顺。多演出西河大鼓和相声，常连安、常宝堃、马三立等都曾在此演出。

声远茶社，建于1940年6月，位于大胡同鸟市大街16号，可容纳观众120人，以演出鼓词为主，经理徐得才。

双和茶社，建于20世纪40年代初，位于亚东一条25号，演出大鼓书，经理吴黄氏。

玉茗香茶社，建于20世纪40年代，位于亚东一条37号，演出评书，经理王茂生。

东亚茶楼，建于1940年7月1日，位于二区陈家沟街50号，可容纳观众50余人，经理李文奎。

赵记书场，建于1940年8月10日，位于二区金钟河街（今河东区金钟河大街）141号，可容纳观众50余人，经理赵顺义。

振兴书场，建于1940年9月，位于东兴市场29号，可容纳观众80人，经理王树山。

李记书场，建于1940年10月，位于大胡同鸟市大街6号，可容纳观众160人，经理李官瀛。

西会友书场，建于1940年11月，位于六区天合前街16号，可

容纳观众80人，经理李治岩。

永和书场，建于1940年12月，位于六合大街17号，可容纳观众50人，经理吴永凤。

吉祥书场，建于1941年1月，位于六合大街15号，可容纳观众50人，经理陈义合。

连记书场，建于1941年1月，位于三区小刘庄小马路（今河西区刘庄）5号，可容纳观众100余人，经理宋高氏。

三友书场，建于1941年5月，位于玉林村19号，可容纳观众200人，经理郭德禄。

明乐书社，建于1942年4月1日，位于南斜街（今南开区南斜街）94号，可容纳观众100余人，经理邓秀明。

华北茶社，建于1942年5月，位于老君堂小马路28号，可容纳观众200余人，经理刘顺起。

万林书场，建于1943年3月，位于五区大王庄北长路（今河东区北长路）17号，经理张万林。

鸿记书场，建于1943年6月，位于北小道子东坑沿33号，可容纳观众70人，经理洪恩亭。

聚英戏院，建于1943年10月，位于大胡同电影街22号，可容纳观众420人，经理吴宝荣。

良友书场，建于1944年1月，位于六合大街5号，可容纳观众50人，经理赵宝珍。

文明书场，建于1944年3月，位于五区大直沽张家胡同（今河东区西街东段）2号，经理张绍文。

福林书场，建于1944年7月，位于六合大街4号，可容纳观众50人，经理孙华亭。

同春书场，建于1944年7月，位于三区小刘庄小马路1号，可容纳观众100余人，经理王继武。

韩记书社，建于1944年10月1日，位于北斜街144号，可容纳观众100余人，经理韩宝善。

乐乐剧厅，建于1945年2月，位于法租界林森路（今新华路）140号，可容纳观众450人，经理先后为吴少清、马继昌。1947年2月，鲜灵霞曾在此厅演出评剧。

义和书社，建于1945年4月4日，位于亚东三条12号，可容纳观众80余人，经理赵义盛。

卢记书场，建于1945年9月，位于五区关家庄松竹里（今河东区鲁山道松林里）22号，经理卢春生。

合义书社，建于1946年11月，位于万辛庄西街24号，可容纳观众60余人，经理王锡章。

四、电影院

上权仙电影院，是国人在津建立的第一家电影院，建于1906年12月8日，位于法租界葛公使路（今滨江道）与巴黎路（今吉林路）交叉口处，初名权仙茶园，由法国百代公司电影部经理周紫云创建。清末，美国平安电影商人来津租用权仙茶园放映电影，每三天更换一批新影片。由于连续放映了数月，不久，花园就更名为权仙电戏园，从此，天津有了第一家电影院。早期，权仙电戏园（偶称权仙电影园）的电影放映机和影片全由百代公司供给，后来由于生意兴隆，影院又添置了放映机、小型发电机。影院上映的都是国外最新潮的影片，有卓别林的滑稽剧、科幻片和世界风景片，等等。数月后，权仙电戏园声名大噪，享有"甲于京津"之称。观众争相购票观影。此后，周紫云又成立了权仙电影公司，当年天津就有"看电影到平安，电影公司数权仙"的说法。1908年，权仙电戏园遭受火灾，歇业半年。翌年又在原址上重建，更名为新权仙电影院。1912年，因租界地租金太高，周紫云遂在南市东兴大街租借东兴公司地

盖起了当年所谓华界最豪华的仿古式电影院。因为当年人们习惯称租界地为"下边","华界"为"上边",故而影院改名为上权仙电影院,同时在其北侧又建了西餐厅,名"洋饭店"。1916年,因洋饭店不慎着火,上权仙电影院也在火灾中化为灰烬。1918年,周紫云用保险赔款加上多年的积蓄,选新址荣业大街重又建起了影院,仍称上权仙影院。20年代初,直系军阀在影院对过设立刑场后,因观众渐少而开始走下坡路,苦苦支撑到1939年天津水灾时歇业。灾后,为了适应电影业发展趋势,也为了生存,周紫云投入大量资金大修影院,改映有声电影。1940年周紫云病故,影院由其侄子周恩玉继续经营。1952年,影院改为国营,更名为淮海影院。

平安电影院,英文名为Empire,是外国人在津建立的第一家电影院,建于1909年。初建时,在万国桥(今解放桥)以南原新华银行大楼对面,影院设备简陋,使用手摇放映机和一台马力发电机。主持人是英籍印度人巴厘。该院当时由平安电影公司经营,除放映影片外,还兼营影片进口。由于电影当时还算是新生事物,观众趋之若鹜,影院营业十分兴盛。1916年,巴厘又在法租界兴建了新影院(今国民饭店现址),并在院南设平安咖啡馆为副业。该院设备考究,包厢座席均为沙发椅,楼下设休息室。1919年,因火灾而停业。1922年巴厘用保险公司赔款加上筹资,在英租界小营门建起了当时天津最豪华的影院,仍称平安电影院,专映西片。影院由景明工程司英国人赫明和帕尔克因合组设计,为仿古罗马剧场式二层楼房,建筑面积1491.54平方米,入口处有半圆柱式外廊,右侧便门内设宽阔的大厅,影院内铺着红色地毯,舞台两侧有两个花亭。楼上楼下各设包厢,可容纳2000余名观众。初时票价昂贵,观众多为洋商、军阀和官僚买办。巴厘去世后,由英国人哈士兰接办,华人韦耀卿任经理,不久,二人失和,双双辞职,影院易主为英国人王慕斯。1927年王将影院租与罗明佑,并由罗成立了华北影业公司,1933年

合同期满，由华籍英商卢根接办，卢与罗明佑、陈霁堂集股承办，1938年陈死后，卢又与冯紫墀、刘琦合组华商平安影业公司，统一经营平安、光明。日伪时期，因该院有英商关系而被日军没收，后卢通过冈村宁次的关系，平安予以发还，曹梁叔任经理。光明影院以伪币15万元售与日商。抗战胜利后，冯利用老同学杜建时及上海市市长吴国桢的关系将光明收回。1952年，影院收归国有，1956年更名为音乐厅。

光陆电影院，建于1916年，位于特一区中街（今河西区解放路），初名大华电影院，为美商易固洋行经理、美籍俄人卜库拉也夫的产业，楼上为影院、舞厅，楼下陈列并出售机器。20年代更名为光陆电影院。1938年，影院遭遇火灾，整个剧场付之一炬，歇业一年多。因房东资金雄厚，复于1939年中旬在原址上鸠工重建，于1939年冬季新厦落成，可容纳观众600余人，更名为光华电影院。雇用院务主人及华籍经理分任处理全场事务。与派拉蒙、环球与哥伦比亚三大片厂签订长期头轮合同。1940年2月开始营业，先以环球名片《乳莺出谷》为第一声，未数日因各方手续有未办妥者，及其他修理电机等事又歇业数月，5月10日重新开业，之后一帆风顺。在派拉蒙的卡通片《小人国》上映后，影院声势为之一振，地位逐渐得到巩固，与平安、大光明形成三足鼎立之势。其楼上还设立圣安娜舞场。新中国成立后，收归国有，更名为莫斯科电影院，后改为北京电影院。

新新电影院，建于1916年，位于法租界绿牌电车道（今滨江道艺苑商场），初名西权仙茶园，经理张荣。1923年，转兑给平安电影院的华人韦耀卿，更名为新新电影院，上映二轮影片。曾更名为华安大戏院，演出京剧。1930年7月至1932年初，画家祁愫愫曾任该院经理，其间，梅兰芳的女弟子陆素娟在此演出，红极一时。祁去职后，仍由韦耀卿接管。1935年，因经营亏累过重，韦将影院转兑

给了日本人王遒仁、华人廖扬满，更名为国泰电影院，聘请屠泽春为经理。1936年，因放映有辱国人的影片《大地》而遭爱国青年的爆炸。1940年2月，影院由刘文波、王汉卿接办，改称华安电影院，为三轮影院，因其票价低廉而被称为"平民乐园"。4月首映《蓬东万里》，9月，特聘美术设计专家装饰影院内外部，同时改为完全现代化的电影院，上映国产头轮影片。影院换装了美国最新式头轮声机，全院内外部灯光、卫生设置美术化，获得国产影片津市首映权，但票价经济，与二轮影院票价相同。因业务不振曾恢复演出旧剧，一度因上演《雷雨》《日出》等话剧而稍见起色。同年日本华北影片公司在北京成立后，影院即开始上映该公司的头轮影片。1949年末，该院由政府接管，仍称华安电影院。1954年9月，该院改建成了新闻电影院，放映新闻纪录片和科学教育片，成为全国第一家专门放映新闻纪录片的专业影院。后该院因危楼而停业，1990年，在原址上改建艺苑大楼。

光明社电影院，建于1919年，位于法租界天增里（今和平路与滨江道交叉口处）。影院坐东朝西，为白色平房建筑，专接平安影院放映过的二轮片。1927年12月，影院由罗明佑主持的华北影业公司接办，更名为光明电影院。后因惠中饭店的建立，影院迁至福熙将军路（今滨江道），1929年1月30日重新开业，与劝业场巍然对峙，更名为光明大戏院，既演电影，也演戏剧。该剧院装修极为华贵，设座席1500个。卢根任董事长，罗明佑任经理。因剧院做了盛大的宣传，各报转载，开业当天来宾众多，人头攒动。不久，又恢复了光明电影院的称谓，为津城唯一放映头轮国产片的影院，有"国片之宫"的美誉。1933年，胡蝶主演的《姊妹花》在该院首映，并创造了连映近百天的票房纪录。不久影院归北中电影公司经营。1936年，影星周璇夫妇来津旅行结婚，被影院挽留一周，每日在该院加演周璇的流行歌曲，一时轰动津城。1940年4月，影院归属平安电

影公司管理，公司投资10万元，内外装修，放映设备全面改进，声光设备得到改善，实行对号入座制度。1941年，影院被日寇强行接管，日本人森田主水任经理。抗战胜利后，经理冯紫墀多方奔走，始行发还，由曹梁叔任经理。1952年，该影院收归国有，成为天津第一家豪华特级影院。

天升电影院，建于1920年，位于特三区万国桥（今河北区进步道），由希腊人马乐马拉斯投资创办，初名欧伦比克电影院（Olympic）。该影院为希腊古典建筑，门为旋转式门，屋顶为半圆式，墙壁和屋顶装饰有优美的石膏浮雕，人字形地板花纹相对，上铺地毯，座席为弹簧软皮座椅，能容纳700余名观众。虽有一流的设备，但因地点不佳，营业冷淡。大多数观众为外国人，每当放映影片休息期间有衣着华丽的外国手风琴家演奏助兴。楼上有梦乡咖啡馆，社会上层人士、留学生等经常于此举办化装舞会、新年舞会等聚会。在旧历新年这几天，也会迎合华人心理，映出"恭贺新禧"的字幕。天升电影院顶层开设天升屋顶花园跳舞场，是当时外国人及社会上层人士消闲的好去处。舞场设有女招待，不穿制服，长旗袍外罩一长围裙，镶以红边，胸前缀一红字号码。其第一号常穿鲜艳之丝织品。沦陷时期，曾为日本人把持下的映画馆，后即停业改为印字馆。1941年由曾先后在燕乐、丹桂戏院干过14年三行把头的王长青等人合资经营，改为二三轮影院。为招徕观众，影院设多架摇钱机，晚场电影散场后，赌徒趋之若鹜，彻夜狂赌。日本投降后，影院歇业。1946年2月，胡恩林出资租赁该影院，鸠工修理，4月复业。新中国成立后，曾一度改为印刷厂。1957年11月，改建后重新开幕，更名为解放桥电影院。

皇宫电影院，建于20世纪20年代，位于日租界旭街（今和平区和平路），初名皇宫戏院，曾名为励志社。1933年7月，北平"同德坤剧社"在此连续演出数月。"九一八事变"后，改组为皇宫电影

院，演出旧电影。1949年初解放天津时，因遭受炮击被毁而停办，后改为胜利公园。

天华景戏院，建于1928年11月，位于劝业场四楼，由高星桥集资建造，经理李桂馨，与天宫电影院、天乐戏院、天会轩戏院、天露茶社、天纬台球社、天纬地球社和天外天夜花园组成"劝业场的八大天"。该戏院为混凝土结构，剧场内共设三层座席，计1100余个座位，一楼设500多个座位，二楼原为20多个包厢，后改为200多个座位，三楼设180多个座位，后台设一账桌，演出时，由高渤海在此坐镇，桌上放"水牌子"，写当日戏码。男化妆室在五、六楼之间，女化妆室在四、五楼之间。舞台为大转台，直径10米，整个舞台宽10米，深8米。三面可做舞台，为彩头戏提供了极好的物质条件。初时曾出租演唱京剧，以金友琴、雷喜福为台柱。后来因经营不善，一度停业。在高星桥之子高渤海接手戏院后，业务渐有转机。1933年，高渤海成立了自己的戏班——稽古社，并附设科班，招收艺徒，聘请尚和玉等名家担任教师。该社占据了宴会厅、天外天、苏滩剧场及屋顶的全部。七楼卧月楼小剧场是练功房，六楼共和厅是排练场，高渤海平日在此坐帐办公。剧作家陈俊卿由上海来津后，为稽古社科班编演了连台彩头本戏《西游记》，每两三周换演一本，共24本，连演数年，上座不衰。40年代初美国武侠电影《侠盗罗宾汉》在津风靡一时，高渤海、陈俊卿决定改编为京剧，上演后也曾引起满城轰动，时由王士元任经理。新中国成立后，该院收归国有。"文化大革命"期间改名为红星影剧院，后被迫停业十余年。80年代重新营业后，仍名天华景影剧院。

天宫电影院，于1928年12月12日开幕，位于劝业场四楼。经理曹华圃，资本总额为102万元，股东37人，职工18人。房屋为钢筋混凝土楼房，有上下两层，700多个座位，茶房身着西装，颇有一些洋味，拥有最新式放映机，内部装潢参合西欧古代及北京故宫的

样式，非常富丽堂皇，下铺地毯，上装霓虹灯，电灯装设、颜色搭配、座位排列、光线距离，均经详细审定，再加上使用美术手段，成为当时"全津唯一之新式影院"。该院对于影片选择十分重视，每部影片均经缜密审查，专门上映"足以针砭社会，而不伤风化"的影片。新中国成立后，收归国有，更名为四新影院，后又改回天宫电影院。

蛱蝶电影院，建于1929年4月24日，位于英租界朱家胡同（今和平区曲阜道），系印籍犹太人泰来第（泰来大楼房东）的私产，建筑费约为14万元。该影院虽然在当时设备一流，但是票价却较天升、平安影院便宜，所以一时生意兴隆。影院坐南朝北，为砖木石基结构，建筑面积达2597.22平方米，三层楼房甚为壮观。建筑采用当时最新西式风格，楼下座位坡度极大，并做环抱形，壁饰清雅。只是楼上坡度也很大，俯视台上，有处危楼居高临下的感觉。影院映射灯采用当时最新发明的水银灯，光映在银幕上为青白色，是当时津门所仅有。影院中附设咖啡馆，大厅极其宽敞，可供跳舞使用。在影院的临窗处，便可望见"帆樯来往，颇饶佳趣"的海河景色，隔岸为旧俄公园，风景宜人。夏日还有屋顶花园，河风送凉，是消暑纳凉的好地方。门前有两个身材高大、头缠白布的印度人负责检票，大厅和楼梯均铺设猩红地毯，设有存衣处，座席多为沙发软座。票价高达三四元，观众多为外国侨民和国内显贵，黎元洪、张勋等寓公是影院的常客。最早为出租经营，月租2000元，因包租人欠租累累，泰来第遂收归个人经营，并派其至戚泰尔波管理院务。后又由泰来第与平安电影院经理韦耀卿合资经营。1925年，因泰来第与韦耀卿发生分歧，韦退出股份，由泰来第独立经营。1927年，罗明佑租赁经营，其弟罗明发任经理。1934年合同期满，仍归泰来第经营，更名为大光明电影院。1941年，日军将泰来第拘押于山东潍县，影院被日商华北影片公司接管，台湾人杨朝华任经理。1945年8月

日本投降后，泰来第重新获得影院经营权，但因债台高筑，不久泰来第就将影院出让给了高渤海，由黄润同任经理。1955年11月，影院改为国营，1957年改建为天津第一座宽银幕立体影院，1965年扩建后更名为海河影院，1982年，恢复了大光明电影院的称谓。

河北电影院，建于1929年8月14日，位于大胡同南影院街（今红桥区大胡同）20号，为平安电影公司职员集资10万余元租赁原东北少将俞某的房产，租期15年。该院可容纳观众780人，先后由廖杨满、杨云庆任经理，以演出电影为主，兼演戏剧。中南国剧社的李宗义初任售票员，每周六、日两晚，他就将中南国剧社全体社员召集到影院加演戏剧，深受观众欢迎。日伪时期，因与平安公司有牵连而被日军强占。抗战胜利后被国民党接管，由北京电影公司的杨子祥任经理，徐健任副经理。新中国成立后，影院收归国有，仍称河北电影院，1958年更名为东风电影院。

真光电影院，建于1938年10月，位于英租界伦敦路东端（今成都道），系由希腊人马乐马拉斯独资创办，马氏曾侨津多年，马氏父子自20年代即从事电影业，日本人牛岛秀男任经理。该院建筑绝伦华丽，纯属立体化形式。是年9月被水淹浸时，曾移至法中街法国球房开幕公映，在水灾各影院沉闷期间，岿然独存，风头毕露。水退落后迁回原址，内外重加修葺，于1940年3月与华纳第一国家联合公司暨哥伦比亚片厂协商，正式升格为首轮影院，首映巨片《侠盗罗宾汉》，连映10余天满座，售票达1.5万元，一举打破数年来天津最高票房纪录。抗战胜利后，常恩华任经理。后由马福禄任经理。新中国成立后，该院收归国有，并更名为曙光电影院，曾为天津第一家专映艺术片的影院。

中央电影院，建于20世纪30年代，位于特一区南昌路（今河西区绍兴道）56号。该院规模不大，仅能容纳六七百人，观众多为平民阶层。影院建筑相当简陋，园内只有池座，后排虽有一个类似二

层楼的室内小平台，可容纳观众400余人。1940年7月，影院开始加演戏剧，更名为中央影戏院，经理高绍田，后以演出评剧为主。1948年4月10日，影院屋顶突然坍塌，造成7人死亡、13人重伤的惨剧，一时轰动津城。影院遂宣告停业。

新欣电影院，建于20世纪30年代，位于法租界天祥市场（今劝业场）四楼，初名新欣舞台，1934年初易主改称小世界戏院后，邀山西梆子全班主演，给天津舞台带来一股清新的气息。30年代末，改为新欣电影院，放映二、三轮影片。天津解放前即停业。

新东方电影院，建于20世纪30年代，位于特二区平安街（今河北区平安街），初名东方戏院，演出京剧。后改演电影，更名为新东方电影院。1941年10月，马佐良、李恒乐等11人集资伪联币8.4万元接办，购得两台罗牙路日本放映机，800把铁腿椅，重新装饰影院，更名为东亚电影院，马任经理。新中国成立后收归国有，仍称东亚电影院。

好莱坞电影院，建于20世纪40年代，位于特一区无锡路（今河西区徐州道）。1940年春节开幕，杨素因等合资兴建，为一幢小巧精致、华美壮丽的建筑，与位于中街上的光华影院遥相呼应，分庭抗礼。该影院规模虽不大，但装潢极为考究，无论窗帘门帘，还是地板墙饰，无不富含艺术色彩，当时堪称全津小型影院中的霸王，虽属三轮影院，但它所订的派拉蒙、米高梅、二十世纪福克斯、联美等公司的新旧影片，一概撷取英华、选择精粹，而且每星期换片三次，不管任何珍奇瑰伟的大片，至多连映三日，这一举措打破了天津影坛的新纪录。开幕首日，首演西片《我者为王》，为优待社会各界人士，日夜四场免费观影。

亚洲电影院，原址为民国大总统黎元洪私人戏院，建于1944年2月5日，位于英租界博罗斯路（今烟台道），经理冯致中。该院既演电影，也演戏剧。1955年6月1日更名为儿童电影院，成为天津唯

一一家专映儿童影片的影院。现为小光明电影院。

胜利电影院，建于1947年2月22日，位于六区南昌路（今河西区绍兴道）51号，可容纳观众500人，经理吴玉贵。

1947年天津市舞场业同业公会一览表

商号名称	经理人	地　址
凤凰舞厅	王耀祖	第一区中原公司（今和平区百货大楼）五楼
仙乐舞厅	马建业 奚绍昌	第一区中原公司三楼
永安舞厅	王先庆	第一区林森路（今和平区新华路）永安饭店内
惠中舞厅	刘宗洪	第一区惠中饭店楼下
圣安娜舞厅	曲竹堂	第六区威尔逊路31号（今河西区解放南路北京影院楼上）
皇宫舞厅	李梓芳 蒋碧峰	第一区国民饭店楼下
小总会舞场	张松涛 刘仲适	第六区威尔逊路35号
天升舞（餐）厅	胡思林	第二区三民道（今河北区三民道）17号
联合舞（餐）厅	王介轩 萧少堂	第六区徐州道（今河西区徐州道）2号
爱普罗舞厅	孙凤桐	第二区复兴路（今河北区复兴道）69号

商号名称	经理人	地 址
洞天舞（餐）厅	吴辅庭	第一区长春道（今和平区长春道）
胜利舞（餐）厅	王锡俊 薛云笙	第一区劝业场楼下
哥伦比亚舞（餐）厅	杜正义	第十区杜鲁门路（今和平区建设路）169号
百乐门舞场	孟广福 刘士彬	第一区法租界二十六号路（今和平区滨江道）42号
美星总会	卡司拜克	第十区营口道（今和平区营口道）11号
海莱家庭舞场	李亚溥	第二区民族路（今河北区民族路）45号
欧林匹克巴利士	苗利尔	第六区徐州道7号
夏威夷舞厅	米古尔阿地亚	第六区海大道（今河西区大沽路）42号
丽都舞厅	古列为地 金福禄	第十区马场道小营门桥（今和平区马场道）120号
孔雀舞餐厅	杨洪泉	第一区罗斯福路（今和平区和平路）68号
色维斯舞厅	陈阿凤	第六区徐州道99号
大维舞厅	斯台列沃	第六区徐州道107号
好莱坞舞场	爱司特	第六区狄更生道（今河西区徐州道）10号
拾号饭店	孙伯苓	第十区开封道（今和平区开封道）51号
伯利楼舞场	不详	第六区威尔逊路（今河西区解放南路）

商号名称	经理人	地　址
巴拉力舞场	不详	第六区徐州道
希望舞厅	李家树	第一区嫩江路（今和平区嫩江道）
米苏里舞厅	姚奉然	第一区四面钟后（今和平区四面钟）
仙宫舞厅	刘品琪	第一区沈阳道（今和平区沈阳道）35号
美丽总会	陈德孚	英租界二十六号路（今和平区开封道）50号
巧佳舞厅	司马克	第一区法租界二十六号路135号

后　记

　　《天津老戏园》一书立项后，我们即开始广泛收集资料。除翻阅我馆数百卷档案、资料外，还查阅了天津市图书馆、南开大学图书馆、天津社会科学院图书馆的大量图书、报刊资料，特别是先后走访了十几位有关专家、学者，获得了难得的口述资料，得到了许多珍贵线索，为该书提供了鲜活、生动的素材，大大增加了该书的可读性。

　　这本书之所以能在这么短的时间内完成，首先，在于天津市档案局馆领导的英明决策和正确领导，部领导为我们营造的良好、宽松的编研环境，以及全局馆各处、部、室的大力支持；其次，要感谢天津市政协文史资料办公室、天津市文史馆、天津市工商联、天津市文化局史志办、天津市和平区文史资料办公室等单位的鼎力相助。特别要感谢原天津电影戏院业同业公会理事、上权仙电影院经理周恩玉先生，尽管他已年近九旬，卧床达6年之久，但当我们数次登门求教时，他仍不厌其烦地把自己当年的所见所闻，毫无保留地讲述给我们，至今，老人的音容笑貌还在眼前，老人的动情话语仍在耳畔。天津市艺术研究所研究员甄光俊先生不仅欣然为该书作序，并且从始至终指导着我们的写作，为我们提供了大量的线索、资料，在百忙中逐字逐句地为该书审稿，其谆谆的教诲、严谨的治

学，时时鞭策着我们，让我们不敢有丝毫的懈怠。年逾八旬的戏曲专家吴同宾先生，多次为我们解疑释惑，其抱病改稿、伏案执笔的瘦弱身影在我们记忆中久久挥之不去。

天津市地方志办公室主任郭凤岐先生、天津社科院研究员罗澍伟先生、天津市文史馆馆员李世瑜先生、曲艺专家倪钟之先生、天津市民俗博物馆研究员董季群先生、天津市文史馆馆员张绍祖先生等专家、学者，给予我们无私的帮助，将自己多年的研究成果慷慨赠予。因此，从某种意义上说，这本书的最后完成，是众多专家、学者集体智慧的结晶。

由于时间仓促，作者学识所限，难免会有谬误之处，真诚地希望聆听识者之言，不断改进，不断提高。

周利成

2022年11月